精品咖啡不浪漫

在台灣經營咖啡館的真實漫談

對客人的一個打擾

提每人的口味偏好了

走一條創造流行的「味道」

龔于堯/茶人,《太初有茶》作者

書館員的工作是要協助使用圖書館的人盡快找到他們所需的書或資料。喔,我是圖書館相關科系畢業 我的老師曾説:「找工作面試的時候,千萬不要説,我喜歡讀書。所以在圖書館工作是我的嚮往 0 大 為圖

理 開 間 咖 啡 館 不能只為了自己喜愛咖啡 而是要讓前來的客人喝到、買到 、欣賞到一 杯好咖啡 以

為了讓客人「喝到」 ,那麼如何沖煮一杯好咖啡,這功夫是三個月、三年或三十年修煉而來的呢?

真是一生懸命的功夫。

買到

包咖啡豆,是店家自己烘焙

及享受到咖啡

館

的

氣氛

有異 理解 \ 0 體會 加上製作工序、檔次分級、烘焙的深淺 這又是令人敬畏的事了。 咖啡的品種多到族繁不及備載 加溫過程的手法 ,那麼要賣 , 同 樣的 磅好咖啡給客人真不容易 ,品種也因為產區的不同 而風 更別 味

、批發而來都可以,但老闆對於產品

品種

、製作流程

、烘焙技術的學習

至於欣賞到 一杯好咖啡 每個人的感官功能覺受度不同 ,此時老闆的引導、 啟發是重要的 但同 時 也 可 常能是

香氣 京虚 無縹緲 ,滋味酸甜苦鹹鮮 ,這和時尚很相似,有一定流行方向,卻常常在變動

跟 風較順 但是失了自己的風格和風采;自己創造流行很不容易,卻有成就感的滿足。朱明德老師繼 《精品

咖啡不外帶》 之後接著這本 《精品咖啡不浪漫》 ,隱然走著一條創造流行的「味道」

朋友 別的 的滋味 開 和 1 精 間 聚的時候,情侶相戀 品咖啡館 熨貼每個人的 緻的 杯 ,營造 咖啡 1 用生命燃煮。 種浪漫的氣氛,心中盤算房租 吵架、鬧分手的時候 提供給客人高興的時候 0 、水電 咖啡 館 、雜支、人事 沮喪的時 總是開門相迎 候 費,還要抱著對咖啡 , 孤獨 用各種迷人的香氣, 、失意 寂寞的時 的 初心 變化 候

欣喜 把

特

嗯 浪漫和不浪漫都 在 個銅板上,不會是分離的兩件事

愛上黑潮雅客咖 啡館

許慶武 英業達 副 總經

,總會想到咖啡香氣與人文滿屋的

「十九世紀黑潮

客咖 荷香或是水果調性…… 自於咖啡 高標準要求,折服了我們的味蕾。看到朱老闆親手沖煮咖啡的專注模樣 其外放的光芒,吸引人的是他的透視、思辨與親力親為的執著。 與 知道 啡 朱老闆相識多年 館 師 咖啡是果汁,而不是一杯燒焦的 的熱忱與信念、專業技法與嫻熟工序。很幸運地, 我超喜歡店裡的輕鬆氛圍與古典音樂,聽著朱老闆閒話 ,緣自地利之便, 時間沉浸在咖啡的芬芳中, 每次公司好友小聚 水。二 引領我們的 也讓我們愛上黑潮雅客咖啡店 認識 味蕾和思緒 品嚐著他親手料理, 位熱愛生命並將咖 人生 ,我終於瞭解一 精彩歷練 , 細細品 味 對 內斂的思維 咖 啡 杯咖啡 食材鮮度與 啡 的 視為志業的大師 風 韻 的 精彩 與 青草 談 美味烹調 生命 叶 味 難 的 減 薄 讓 源

因為 的市 秉持對咖啡一生懸命的信仰與初心 一念念不忘 為目標。 朱老闆窮其三十 ,必有迴響」,沒有私心,只有真心 -餘載: 的歲月 推動 咖啡文化升級,發揚虹吸壺技藝,期望將精品咖啡推到五十%以上 沖煮二十萬壺咖啡 培養訓練百位咖啡學 員們與數十位咖 啡

疊條件 咖啡 位置 了咖啡 思維 當 家咖啡 焙等等 然 第一 館 , 0 專業-本書 的 館 館 諸 成與 彼此 的 如 強 I 咖 調新鮮手作的文化。 因為倒得最快」、「有效的錨定咖啡館的價值 《精品咖啡不外帶》 敗 太具 價格 啡 ——本實話實説 的 ` 知名度 相 似性 大部分的咖啡館變成蛋糕店或是簡餐店 而不是價值」、 , 最重要的還是做事的態度」 咖 啡 真實呈現咖啡 師 第二本書 , 的 闡述的 技巧 「在訂價方面 和養成教育不足 概念是喝 ^ 精 品咖 經營原貌的咖 啡 杯好 不浪漫》 ` 先要認知錨定價格 咖 ,而不是價格。很多店失敗的原因 地 咖啡 啡 啡 理 書 , ,咖啡變成麻木的附餐飲料 位置或消費族群的認定 館為何經營不善而草草收場?不外乎 則是分享咖啡館 要 (講究新鮮 在這世道 0 咖 度 哪的銷 的 單 若你與 經營態度 品種 售方向包含了店鋪 等等 。 這 誰 有仇 好 都是一 親身經 的 都關係著 切都變得理 莊 就 袁 咖啡 開始先訂 驗與開店 所 他 淺 的 開 在 的 家 的 重 烘

術 不浪漫》 何攤提; 風 特別是 浴格, 是一 與 $\overline{\mathcal{A}}$ 企業經營六管的產 位咖啡 菜單 家虹 訂定, 吸咖啡館開店的要項」中提到:一、 館達人的最美好經營經驗與最有溫度的分享,榮幸推薦予您 六、 營業項目 (4M)、銷(6P)、人、發、 ,七、行銷活動 確立店名,二、消費課程, ,八、人員訓 財、 資 ,有異曲同工之妙,令人驚嘆 練辦法 九、 培養忠實粉絲 二、人員管理 0 + Д 《精 成本 品咖 裝潢 如

真誠的精品咖啡指南

/中華精品咖啡交流協會榮譽理事長、立法委員

何志偉

香味, 我喜歡. 我還喜歡精品咖啡背後代表的文化 咖啡 不只是它入口的那 瞬間 精品咖啡沒有人文,沒有文化,不成其冠冕 也不只是它超過九 百種的芳香物 質 更不止於它超過六百五十 種的

|○||九年,我有這個榮幸,獲邀替朱明德老師的書《精品咖啡不外帶: 寫給職人的咖啡手札》 年之後

譲我身

為一

個單

純

的

消

費者

也覺得與有榮焉

我的 榮,正 點 身分已經從台北 如在台北市的興波咖啡 好需要這本書來替準備正式投入這個市場的愛好者們指引迷津 市議員轉為立法委員 (Simple Kaffa) , 但朱明德老師也出了第二本書,而台灣的 更已經連續兩年入選世界五十大咖啡 0 台灣的精品 咖 店 啡 精品咖啡 ,更蟬聯第 發展也 市 屢 屢 場也正 成 為世界的 放欣向

咖啡 咖啡 餘韻 那麼就得要把這當成你的使命, 那麼代表你還沒進入可以輕鬆欣賞精品咖 精 的 品 , , 愛 而是朱明德 就 咖 跟同樣的樂譜在不同指揮家的手中 啡代表的 還要有對經營管理的愛,如此才能將你對精品咖啡的愛分享傳遞出去。 就是吃穿無虞之後 蕭督圜 周正 而不能當作玩票性質的過程 中三位咖啡界的前輩 ,人們精神上追求更高境界的象徵。你如果只是為了機能 啡 -會有截 的境界 然不同的感受一 0 同樣的 , 用畢生功力告訴你 咖啡豆 樣。但本書並不是曲高和寡的只談賞析精品 , 在不同 的 , 管 理 咖啡 師 精品咖啡 如果你對精品 手中會有著不同 店需要的 性吸 咖啡 收 有真愛 不只是 的 咖 香 啡 大 紫 和

動 我 會決定 的 方建立 也必須 精 你 品 從各 的 咖 持 咖 坦 切的成敗。 啡 誠 續的 種案例和實務的店面來一步一步的引導, 啡 的 ず 再 好 地 經營並 咖 説 啡 這也是 **不輕鬆** 關係 也要對方願意坐下來啜飲第一 每年有那麼多的年輕人願意投入咖啡市場 就像真愛一 個毀滅了許多年 當家才知柴米貴 樣。 你要如 輕 當你的 人夢想的 何 讓你可以實踐你的夢想,而不會曇花一 從吧檯之後發揮 然後要願意他回頭第二次光顧 角色要 市場 , , 從愛好 因為最 有的甚至終身立志要成 咖 者轉化成經營者時 後這 啡 師 的魅 切都必須要回 力 就是本書 到了第三次才能真 為精品 要額外考量 現 歸 作 咖 人與 者希望 啡 的 人之間 的 達 事 成 情 的 IE 將 跟 但 7

定 .和其他人的品牌差異性就變得十分重要。 想 l'ambre),它的招牌上寫著珈琲だけの店,英文則是 Coffee only, own roast, and hand drip,只提供 要經營精品 咖 啡 另外一 個重要的部分是品牌 這其中 當你選擇開設 個最好的例子就是位於東京銀座八丁目的 家店面時 人們為何 要走 進 琥珀 咖 裡 咖 啡 啡 你 沒有 所 設 京原

有連 郎的 甜 點 鎖 概 自家焙 沒有分店 很簡單 煎 唯 他只是想喝 咖啡 手沖 做到極致 這是於二〇一 一杯自己喜歡的咖 ,不需要跟大眾 八年 啡 禍 市 , 世 場 低頭 享年一 頭栽入這個市場就是 反而 〇三歳: 也 可以創造出 的 關 甲子 郎 自己 留 給 的 他 咖 利 啡 的 基 世 咖 市 界 啡 場 店 的 僅 遺 此 產 沒

再次烘 口 施 到 能影響咖 另外 烤雞 提 焙之後 供 肉串 的 個 啡豆味 咖 重 的香味 啡 |要的是隨時抱持學習的心。日本咖啡御三家另一位的標交紀大師 發 現 道甚鉅 旧 且 , 當時 有 跟著聯想到許多燒肉店與鰻魚店都是透過味道來吸引客人,進而自己對市 0 更強烈的香 他這才開始了改變日本歷史的全日本咖啡之旅, 日本流行的是 氣 沖泡之後勁更強烈; 淺烘焙的豆子,後味 他才明白除了手沖技術之外,烘焙方法 十分短暫 香氣也 進而成為一代宗師 ネ 起初剛開 明 顯 0 咖啡 標交紀 店 走 時 亩 \perp 在 和 的 用 街 技巧 咖 的 啡 時 也 也 $\overline{\Box}$ 是

也 我 進 知許 化 會沖泡 光是我所居住的台北 旧 他 我們也 們能夠不只是為了故宮博物院的 杯我滿意的 應該要培 精品咖啡 養出 精品咖啡的密度就勝過許多其他國際大都市 個能讓 請 你喝 精 品咖啡 i 館藏 而是為了一 師安身立命 嘗台灣知名的精品咖 引以為傲的環 這代表我們的 境 0 啡 有 而來。 朝 心靈 \Box 和品味 到了那時候 人們 來台北 都 開 始 也 旅 在 遊 緩

緩

經 營 咖 啡 館 的 最 真 實 經驗

嘉 哲 南 投 縣 議 員

張

消 於想要經 館的 費者 沂 日 第 也深入了 營或正 手 拜 在 讀 經營咖啡 解經營者的背後酸 朱 믐 與 啡 兩 館的好 位老師 朋 的 甜苦辣 友們 最 新 作品 這 本書 未來我們 《精 超對是 品咖啡 進 到 最 不 股 佳 指 南 咖啡 浪 漫》 店 不再只是 把經 而對 於像 營 看 咖 我 埶 啡 喜 鬧 館 歡 也 在 最 更 咖 直 懂 啡 雷 得 館 經 品 4 驗 上 咖 幾 個 與享受咖 무 現 時 的

代表 也 咖啡館 聯繫著周 幾年前第一次在「黑潮雅客咖啡 ,遇到幾位對咖啡堅持的年輕人,經過一番努力,擁有屬於自己的咖啡館,在自己的家鄉不只經營咖 一直是許多年輕人的夢想 雇 [鄉親的情感, 更甚者 ,幾十年來始終有這樣的一 ,還走出自己的咖啡館 〉館] 認識朱哥,感受到他對精品咖啡的堅持,經營咖啡 ,積極參與地方發展的公共事務 群人。尤其近年我回到我自己的故鄉南投擔任民意 店的用心 擁 有一家 啡 店

的 的 最 續學習等 功的咖啡 !內行話一次呈現,是所有後進之福 1很少,像朱哥這樣經營的有聲有色外 好的準 此 (書的三位作者從目前咖啡館經營的市場概況 館 備是成功的基礎條件, 譲每 。我特別推 個想要擁有獨 薦此書 [很務實講出經 隔行如隔山 一無二的精品咖啡館的有志之士務實的去面對這件人生的大事 , 還 定能開 營咖啡 想要 班 、整個咖啡產業鏈等做詳細介紹,並且圖文並茂介紹好幾家成 授課 進 館 的困難 咖 俳 絕對是鳳毛麟角。這次三位老師更出 館的經營的人很多 處 ,另外更鉅細靡遺的講解從心態、 ,進的了的人不多 書把經營咖 0 我始終相信做 開店 能夠生存下 準 備

續經營 咖 诽 ,相信這本《精品咖啡不浪漫》 館是現代人不可或缺的場所,每次看到一家喜歡的咖啡 一定可以讓我遇見更多優質精品咖啡 館 內心總是特別開心 館 也特別希望這家可以永

創造咖啡界的烏托邦

杜勇志/ Driver 台灣咖啡品牌器具製造

咖啡在台灣已是一種雅俗共賞的文化,能有現在如此盛況絕對少不了「他」。

島 心盡 初識這位氣宇非凡的 如此的高度,看著今天台灣咖啡俯拾皆是,融入各個階層 力的他 無私的付出 咖啡 為這個產業帶來許多不同的可能。 藝術家時 談及他對台灣咖啡的願景,眼神總是充滿著自信與 朱老師希望台灣的咖啡文化能夠不局限於這座 , 我知道他做到了; 而現在他不只要做到 熱忱 對 培育後輩 還要

總是鼓勵學生 譲他 活美學 做到好 在業界佔有 ! 從廣告界的精英轉戰到 不要 畫 席之地; 地自 限 更因為他的默默耕耘 要勇於跨出 |咖啡領域三十年了,總有著「不是好的不留 舒 適 卷 ,至今桃李滿天下。正所謂 讓大家相信 任何 人都可以透過 人間」 師父領進門 的信念 咖 啡 這 門 也 藝術 修行在個: 因 為這 創 造更 樣的執 好 的 他 4

咖啡 功於他對於咖啡 不 研 套特有 斷 發出 磚 的 界 直以 瓦 創 的烏托邦 最理 的虹吸萃取技法;因為找不到心目中最完美的烘豆機而自掏腰包耗費數年 新與 0 來很羨慕他 想的 看著他 時 的執著 偵 咖 並不 這些 進才會有 啡 烘 的 是跳 一經歷 , \Box 從心 而拋磚引玉 機 所欲 脱既有思維就是否定傳統, 「共好」 我忽然間明白 更不妥協於其他組 , 那種不卑不亢的態度讓我由 ,無論是否在咖啡領域的人,都應該學習這樣的精神 的成果。當然雙贏的局面總是知易行難 他 所經營的咖啡 織的唯 對朱老師 利是圖 館 衷佩服 , 來說 胼手胝足堆 並不是為了獲利 0 過去的專業理論和架構都是養分 朱老師為了堅持自己的理念 砌起 能 夠達 -的設 中華 而是不惜 到像他這 計與改造 精 品 時 咖 間 啡 樣 想為這! 的 與 交流協 精 成 神 獨創 就 去 會 個 都 唯 産業 創 7 歸 浩 的 有

開店是一種不敗的堅持與用心

擁

有一

家咖

啡

店

是很多年輕人的夢想

但夢想又如

何

實踐

為實際

,

卻

是

宗要

經

歷的淬鍊

0

光

有

股

熱

情

就

李珞晴/戲曲藝術家、元和劇子劇團團長

其要領 能 成功 第非常重 還是等著 要 熱 情 被消磨殆盡?常常是後者來的 居多 0 努力不一 定會成功 努力對方法才會成 功 所以

市場分析 入,也是空談 很多人都對咖啡 咖 。從 啡 店定位 產業有興 顆豆子的選擇、產區屬性 看似是每 趣 旧 能沖 個開店的必經流程 煮出 、烘豆技術到沖煮咖啡 杯 好咖啡 但朱老師特別以為消費者考量為出發點 進 而經營好 的品質 ,再到管理層 家 有好 咖 面 俳 的 人事 店 地 點 實質更著 用 心深

重在觀念的建立 份堅持 那 、做事的態度、客戶對商家的信任、經營過程中面臨所有的考驗,又如何克服等等 一份謹 慎與用心 如 同朱老師為沖煮出 杯 「好咖啡」 ,能煮上上千萬壺的精神 ,很難 這 能 樣 口 貴

記迷人的咖啡之夜

求在每一個環節

,書中撰寫也非常詳

盡

。這是一本秘笈,匯集朱老師三十多年功力,是一本不得不拜讀的寶典

志章 教育部科

高

為被工作緊緊束縛的生活中, 的香醇中 打從誤打誤撞闖入朱老師 除了改變了自己對 咖啡 最棒的短 咖 啡 世界的那個冬日午后開始 的認 暫 識 抽 與 離 看 法 , 如 深思遇 到同好, 我與內人便與精品咖啡結下不解之緣 更會彼此交流分享咖啡 的「本來面目 沉浸在豐富 成

雅緻 是否要去某世界知名連 於他們後續訪臺期間 二〇一九年夏天,在馬來西亞結識北美環教學會的美國友人,得知他們也是工作不忘喝咖啡的現代忙碌人士 小館 十九世紀 , 黑潮 鎖 我與內人便邀請 咖啡 雅客 館? ·我們 則簡單 他們體驗 説明 場 ,將帶他們體驗的, 一精品咖啡宴享」 是一間店面不大,但卻會令他們難忘 。從飯店前往咖啡 館的路上,他 們詢問 的

烘豆品質的堅持 香中我們便 踏入咖啡館 開始淺聊對 ,三位來自遠方的友人,就被朱老師咖啡館內部充滿復古的文藝氣息所吸引。 以及三十餘年累積下來的烹煮咖啡的精湛技術 咖咖 啡 的認識 , 更介紹了朱老師 與眾不同之處 對咖啡的理 念 對 咖 啡 的 就座後 實 驗 精 , 在 神 咖啡 妣

焙的 他 們解說 蟀 加啡 啜 乾香 口朱老師送上的 注 重 單 接著 淺焙 , 當朱老師上吧台時展現烹煮的帥氣風采及過人技藝時 咖啡 莊園 豆的精品咖啡 他們張著眼睛 \ 興 第二支咖啡 奮 地跟朱老師説 朱老師讓: : 真的不同 他們在咖啡 , 我們的朋友隨即 ,令人印象深刻 豆磨開 的 第 跟到吧台前 ! 間享受到 朱老師 接著為 輕烘 欣

賞朱老 師煮咖 嗅 覺 味 啡 覺對 時 熟 咖 練 的 啡 的 操 體 作 驗, 專注 衝 與勁 擊了他們對咖啡 道 0 品嚐著來自不同 的認知 0 產地 不虚此行!」 的 咖啡豆其 是他們最 微發出來的 後的驚 不 口 嘆結 風 味 語 滿 足 他們 到 華

和口感變化的關鍵 府的 精品咖啡 他 們 依然會來訊 的浪漫,來自朱老師透過職人精神,深入且長期的實驗,掌握了水溫 再 ;加上朱老師擅長於美感及音樂,對人生、宇宙萬物也有獨到的見解與領悟 , 味著那一 晚「十九世紀黑潮雅客浪漫的咖啡之旅 0 煮咖啡 的手法影響咖 致我敬

嗜咖 啡 者的 教主

咖

明界宗

師

朱明德老

師

羚/知 名聲優與配音講 師

0

啡

味

林

凱

館

風

情

各異

潮流店家, 為滿足行色匆匆外帶族群而生的個體戶或連鎖品牌小店不勝枚舉, 台灣是各種美食美飲之島!時至今日,除了特色手搖飲林立,已到了三步一咖啡 説起老闆夫妻一 便屬於後者 也有深居城 動 市角落流傳於咖啡饕客私房名單中暗吐芬芳的傳奇經典 靜 ,面對店內: 人潮絡繹 不絕時 , 流暢有條理待客默契絕佳 還有從他業轉職 , 我認為 遇上各 的景況 打造夢想 一十九世紀 方登門求 型態 品味獨具的 教 黑潮雅 的學生 亦

是一武一文,各展所長 再度報名,亦吸引眾多嗜啡者 提示與鼓勵 撫慰學生滿是挫敗感的心。 。求好心切的朱老師每每疾言厲色恨鐵 訪再訪 朱老. 師 談起咖啡 經永遠眼神發亮鞭 不成鋼地激發同學潛力 辟入裡唱作俱 朱師母總適時 佳!不只求教者眾 給予

近咖 幾年前朱老師第一本書 啡 的姿態與品飲生活美學。今次將問世的 《精品咖啡不外帶》 甫推出便銷售一空,至今仍位居該類書籍排 《精品咖啡不浪漫》 內容也絕對 吸睛 看的是那 行前幾名 醞 釀多年 淬鍊 講 的 出 是 親

職

人實

戰經驗與烘豆

`

煮豆、經營行銷的精準度拿捏,還有咖啡常識與生活結合的迷人風情

,

肯定讓讀者

刻領略咖啡之道

芳澤與口腔發生關係 相信每個人心裡都有一 為想聽故事 整了內心某個慾和缺的自己。有時 啡 最 擔當者 為廣泛的 咖 **啡**豆 的 差 飲料 而 風格演繹各異 送咖 種可全方位開展的植物,除了欣賞之外,也是普世價值的高經濟作物,幾乎是人類社會流行範圍 色、 啡 館 , 香 家深深愛上的咖啡館 在體內奔放在顱內醒覺。更因為其層次分明,往往因產地、烘焙、烹煮方式不同以及咖 , 有時就是想去…… , 1 而迸出了不可預期的 味紛呈體現人生百味。因為其提神效果與 ,人因為想清醒而去咖啡館 ·各種 緣 [火花。不得不説飲者或許也因此愛上了某時某刻啜飲玉液後完 由 譲不同 的咖啡 行,有時 館 獨 有了價值 ,人因為想安靜而去咖啡 無二的香氣 和定義 ,人們愛上咖啡 你今天去咖啡 館 有時 館了嗎? 館 去

人医

親

先感 動自己,才能撼動別人

Ш I 堂 廻 廊 咖啡 。先能感動自己,才能撼動別人 。傳承的是飲食文化 神

蔡錫

鍊

台灣有機農林漁牧與咖啡

農改專家

情景……

理念、觀感

記憶

1

思念

認知等創造新的價值

0

杯一世情懷,傳承的是一

種特別溫度、色彩

外帶精

品品

咖

啡

、烘咖啡 感動

豆無煙

中

香味美、不容半秒差遲執疑 甜液解慰借歸 機運豆 浮雲海藍株綠戀情 動靜如聖 盪氣 傳情傳意萬世 回香泌多巴胺 過幕霧迷白串花香 0 杯影醇液甘化氣溢 .師表。為精品咖啡不浪漫、立心力命傳承絕藝 1 咖 啡 職 秋露串珠爆裂煙霧、 人唯朱明 室滿客座論中華志。笑飲咖啡酸香醇芳、 德 咖 啡 壺內外 時空喜好夕陽風箏。星點暗夜角落琴聲 有乾坤、 各把技 術展 藝 迷戀一 精 華 生 埶 氣 世情意 搖 香酸 色.

作者序/咖啡館的成與敗 推薦序

蕭督圜 × 漫談精品咖啡館的生存之道 獨立咖啡店的生存之道

自家烘焙咖啡的重要性

建構獨立精品咖啡館的特色魅力 開立咖啡館前,你應先做好這些創業準備

39

33 28 23 21

52 48 45 47

11

朱明德 × 走一條精品咖啡路

關於經營 Managing Matters

精品咖啡之路

別用卑微取代專業

咖啡館的經營

咖啡教學的戰鬥營

咖啡館的規範

開店必須有所堅持 訂價的基本概念:錨定價格

咖啡人的品格

為什麼收店的是你?

寧靜成本 為何精品咖啡店更適合獨立業者

自家沖煮的行家更是精品咖啡的客戶 家獨立咖啡館的開店清單

精品咖啡館是無法複製的

回到咖啡基本功 Back to the Basics

精品咖啡師的精神

手作咖啡的價值

每次沖煮都像是一

期一會的藝術品

教學與銷售

煮咖啡沒有標準定義

虹吸筆記

82 68 80 78 75

附錄

糖奶的起點

杯具

厭氧發酵

淺焙豆與水

設計烘豆機的展場測試 自己設計的小型烘豆機

咖啡的底和體

/最難的不是「開店」,而是「堅持」

咖啡的風味 自我練習的九宮格 義式配方豆 咖啡豆的保鮮 論烘焙的完美曲線 輪

虹吸咖啡的泡沫觀察 咖啡豆的質量是基本前提

豆子的研磨

再論手沖 手沖筆記

Coffee Shop Selections

3

為什麼這些咖啡店能有好口碑

111 周正中 > 為自己開啟夢想的旅程

談談我自己

LAGS 國際拉花大賽自述

義大利紀行

什麼是拉花 (Latte Art)?

義式咖啡與 BAR 文化

咖啡師的定義不可模糊 咖啡師的態度

微轉型一 六種專業咖啡教學課程 精品咖啡的定義

創業大問題

懷疑自己,不如去證明自己

愛上咖啡館 記咖啡圈兩位亦師亦友的夥伴 家咖啡館的經營故事

131

作者序/咖啡館的成與敗 =

德

惱 在這世道 就算是閒 時也不能離 若你與誰 有 開 仇 這樣 就勸 誘他 你所有的 開 家 咖 仇都報了 啡 館吧! (一笑) 因為倒得最快、 ! 最綁著人的時間 , 每天有很多煩

的解釋 理,其實我們在乎的是登高 蜜的花朵 是比羊群更可 有人曾説 不知是從哪一 羊群是要有 句 很 悲的事 年 經 典的話 開 人帶 始 羊群效應最大的缺點 , 領 開 用在這裡也貼切了;「跟著蒼蠅走,一生都在找糞;跟著蜜蜂走 咖 一呼的人。若是領頭人心態正確 而從眾則是跟著大家一 啡 館變成一 種羊群效應與從眾效應。這兩種效應,本質都差不多,以字面上 , 以咖啡 起走 館 而言就是只要有 ,要走到 ,我們是有理由跟隨的 何處也不知道 人登高 呼 這就是盲目的跟 0 但往往卻 就自然產生了從眾 不是如 才能找到甜 隨 此 ; 1 這

呾 閻王 你喝一 湯真好用 看盡了人間 有 看到孟婆已經是個全新的人,就告訴她 碗孟 原來的 個笑話是閻羅王與孟婆的故事。有一天孟婆見了閻王,告訴閻王,「我孟婆在這位子經歷了 婆湯 悲苦 孟婆很是高興,當了新的孟婆,也忘了過去幾千年的悲苦。 實在夠了,我想解職了。」 就去投胎吧!」 孟婆遂高高興興地一口氣喝完了孟婆湯 閻王想了想,説 你在人間表現很好,正好 ,「也對,你辛苦了,那我准你去職 而閻王 把所有的過去都忘了 這裡缺孟婆 私下跟黑白. 職 無常説 就讓 。這 幾千年 這 你 樣吧 孟 來 時 做 婆

這笑話跟開 咖 啡館有什麼關係呢?倒了 開 開了倒 ,完全沒有記取教訓 檢討失敗的 原因 就如 有

次孟婆在煮孟婆湯,想試試口味,結果自己嚐了一口就忘了,又再 直到喝完了一鍋孟婆湯, 還在問自己,湯去哪了。

喝

不要忘記失敗的原因

再 開 地忘記失敗的 家 咖 啡 館 , 原 除了多汲取成功的經驗之外,更重要的是不要 因

煮咖啡 漫》 咖啡 你的夢想。我一 若是沒有特出的條件 可 我們想呈現的就是一 能就會走味 但 我並 不鼓 直在教咖啡,不賣孟婆湯。我教的是品味咖 0 因此 勵學 , 員們 想開連 本實話實説 在我的這第二本咖啡 開咖啡 鎖店 館 , 那麼你會失敗得更快 , 。一旦開了一家 真實呈現咖啡經營原貌 書 精品 ,你想要的 咖 啡 啡 不 結束 的 浪 沖

,懷著浪漫的思維貿然進入這一行,屢戰屢敗

書。不要讓讀者看了美輪美奐的咖啡書後,像是喝了孟婆湯

第二本書我一直想延續第一本書,第一本叫

《精品咖啡不外帶》

樣

咖啡

是一 開 然是革命, 為什麼第二本書會取成 家店 件很苦的差事,你必須要有很多的熱誠 就應該是拿命去拚的 之前説第三波咖啡精 《精品咖啡不浪漫》 神 我想把精神二字換成革命 呢?因為開店這 , 才能做好這 樣 本身就 的 準 既 備

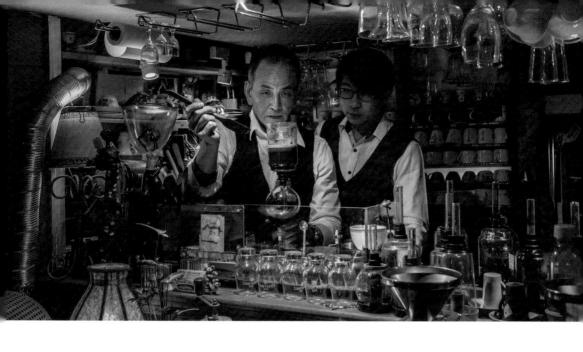

勃壯 :勇氣、企 希望 讀 者能夠珍惜這 몹 1 與毅-力的人才進來挑戰 些初衷 也 一歡迎那些在了解各種 , 這樣 才會 讓 咖 啡 業界 真 相 更 後 為 仍

有

蓬

我想 無論 模式都各有特色 專業取 人情 翻 本書同 建 譯 是 (勝及高知名度之外,更要配合風土民情 自其 義式 議 風 俗 大家應該多從在地經驗出發 時 他 及用餐習慣 的 也 國家的 簡 , 複合式 短的介紹其他咖啡館 有與 咖 市場 啡 0 ` 或其他各式沖煮的 市 館經營 作區 售的 咖 帰 , 或是經營調 啡 的 開 ,來談開 、多元化 , 店相關書 就是想告訴大家 咖 ,找到自己該走的 經營的 啡 性太高 店經營這 籍 館 , 有七、 的 這 件事。 開 也合乎台灣 幾 這 家 店模式 八成都 的 此 除了 經 店 營 家

是

的

本書另一作者

我們 告訴 看你想創造多少不平凡的事」,更讓我重 夠號召更多人來接觸 會 1會長 本書 他 起前 周 雖然我們以師生 正中 樣與 進大學演講 周 IE 以繼續支持這 中合著 \ 傳揚好的 時 相稱 我很 他 的 , 理念 他 個課 開 段 的 心 生 話 程 0 , 活 認 新 : 任的 新思考未來的咖啡路 經 識 也 你的 歷卻 有深厚: 周 IE 中 人生有 中 華 讓 我感 之後 精 的 咖 品 多 動 啡 咖 我一 精 0 學 啡 尤其當 交流 養 直 該 如 全 想 協 能

何調整。

個市、一 我自詡自己人生經歷過太多不平凡,但與他相比,仍少了他那一段的不凡。他從一個家、一個地區、一 個國 ,到能站在全世界的舞台上, 在咖啡館的舞台上,沒有一天放鬆,我們全看在眼裡

他告訴我的初衷 很多事便拉著他一 從上一本書 《精品咖啡不外帶》到這本書 ,注定是永不退卻 起做一 起推動。對我來說 的 咖 啡情懷 《精品咖啡不浪漫》 ,無論是他的學習態度、人生處境,都是勵志的感 。我們兩人都洞悉精品咖 ,我一直很慶幸能有這段亦師亦友的感情 啡 的多種 層 面 無論是 經營 動 就如同 沖煮

後,祝所有有志於咖啡路的人,開店成功。

各種方式

或咖啡

的

推廣及營生。

這樣

出這本書的意義就不同了

最

少道 学館的生存 是談精品咖

I

導讀

拜訪日本咖啡獵人川島良彰,同時參觀其費 心打造的咖啡保存室。

拜訪日本咖啡之神關口一郎先生,其職人精神 是咖啡人的典範。

走訪體驗不同咖啡館可以觀察不同的經營型態。左為琥珀咖啡。

獨立咖啡店的生存之道

對咖 夢 想 而 啡 開 產業認 店的 年 識 不足、 輕人被打敗的 咖 啡專業能 主 大 力不足 0 這 兩 個不足, 是過去幾年諸多懷抱 小 確幸」

才養成 的 因此不論是在亞洲或是國際上,日本是精品咖啡產業發展相對成熟的國度 的國家 何找到自己的生存之道 重 近年 鎮 ,多是先進的已開 來獨立 欣喜精品咖 咖啡館在台灣各地 啡 館 0 |發國家居多,沒有足夠的經濟能力支撐,較高單價的精品咖啡就難以被社會接受 畢 逐 竟精品咖啡 漸在台灣孕育新風華之餘 如 雨後春筍 的發展是與社會經濟的發展結構相生,環顧全球精品咖 般林立 , 筆者多年來偕 ,也不禁擔憂這些投入咖啡界的朋友是否真的 同朱明德老 ,至今仍是吾輩咖啡人學習交流 師 推 動 精 品 咖啡的 啡 教 產 業成 懂 育及人 得 孰 如

第二波咖啡革命的延續

當

前的

台灣

咖啡市場,

主

戰場依然是引領過去第二波咖啡

風潮

的

商業

咖

啡

館

如星巴克

伯

朗

咖

啡

酷的 者與 路易莎咖 市場考驗 年 輕 同 啡 好 等 連 往往 不僅鎩羽而歸 鎖 咖啡 在喜好咖 館 以及由 啡 還失去了對咖啡原本的愛好。 的基礎上 無處不在 過 分想像開 無所不能的 咖啡 便 廳 利 的 美好 商店 究其因由 所打 而 维 入到這 造的城 ,一方面是因為對咖啡產業認識 市 個 市 咖 場 啡 廳 最 0 後卻 許 多 咖啡 不 敵 現 的 實 初 殘 學

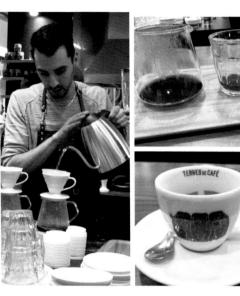

在歐洲,手沖咖啡也逐步成為咖啡愛好者體驗咖啡的 重要途徑。

的 的

層 市

出 場

不窮也就不

難理

解

中

努

力

殺

出

血

路

發生

廣

告不

實

以

劣

充優

事

件

海 的 對

再訪日本精品咖啡教父的巴哈咖啡館。

事

實

E

第一

一波

咖

啡

屈

潮

啡

館

的

主

是

以

義

咖

賣

拿 咖

摩 軸

或 式 敗 猧 足

的

主 幾

大 年

去

諸

多 面

懷 則

小

確 專

幸

夢

想

而

開 0

店

的 动

年 個

輕

被

打 是

,

另

方

是 抱

咖

啡

業

能

力不足

這

不足

然是 17 勢 生 販 咖 咖 機 存 殊 賣 啡 實 啡 , 為 根 不 這 的 化 基 為 就 價 植 同 此 一礎 來 主 格來 .類型 搶 店 必 個 於 須 咖 攻 但 家 性 販 第三 仰 販 啡 的 也 隨 14 賴 商 著 售 機 開 大眾喜愛的 足 品 波 咖 客 帶 始 近 夠 啡 來 精 年 製 推 來台 的 第 化 0 的 品 出 來 單 標 但 等 咖 平 客 波 灣 啡 準 H 加 量 實 鐵 咖 化 的 咖 咖 值 的 啡 啡 啡 觀 市 咖 也 價 效 風 場 點 市 啡 率 大 格 潮 冷 0 場 此 要 咖 萃 化 旧 故 轉 就 維 等 啡 即 咖 + 而 向 僅 持 僅 大 館 使 啡 精 咖 能 開 咖 能 素 的 或 品 啡 是 啡 在 以 特 拓 化 伍. 紅 館 相 而 手 的 非 域

依

沖 趨 縮 啡

取 得 證 照不代表 有開 店 能 力

許 多對 咖 啡 產業不熟悉的 朋 友 天真 的 以 為修習 過 坊

間 啡 器 的 具 看 咖 啡 到 課 卻 程 往往 許 多 朋 取 在 得 友 年 大 咖 愛 啡 入 就 品 證 黯 咖 照 就 然 啡 歇 代表有 就 業 對 經 0 經 營 開 營咖啡 店 營業 家 自己 館的 的 能力 的 美夢 咖 啡 , 絕 這 館 非 真 產 只是 的 生 是 憧 憬 美麗卻又致 有漂亮裝 進 而 潢 租 命 1 的 高 店 價 面 誤 咖啡 會 展 0 過去 開 機 装潢 就 幾 能 年 支 撐 購 我 晋 的 咖

他 忽 略 的 事 隱 藏 在 他 們沒看到 也 不 理 解 的 產業 結構 中 而 這 IE 是 勝 敗 的 霧 鍵

筆 者 有 感於 近年 着 到 的 失敗 案 例實 在 不 勝 枚舉 希望 能 提 供 此 經 驗與 建 言 , 讓 有志於 **於經營咖**

啡

館

的

朋

你 會 品 咖 啡 旧 你 直 懂 得 經 營 咖 啡 館 嗎

友三思

而

行

1/

於不敗之

地

當 壺 珍 產 僅 業 起 0 能 白 業 法 就 此 輕 近 餘 式 外 易 年 帆 影 的 玩 第 對於 判別 力壺 風 家 順 波 , 嗎 其 咖 水 咖 專 洗 ? 啡 咖 啡 或許自詡為達 業 的 啡 \Box 風 程 萃 機 潮 度不下 到手沖 取 \Box 勃 方式 曬 圃 \Box 大家 於咖 滴 許 , 人的 對 漏 多 啡 也 各 法 咖 你還 達 都 , 種 啡 人水準 亦 有更多認識 密 愛好 要 或是冷 虚理 角 者 想 法 們 0 想 處 旧 著 理 厭 如 迷 , 於各 的 不 氧 此 管 專 冰 發 業 滴 是 酵 種 法 熱 的 法 新 處理 咖 圃 1 冰萃法 啡 木 咖 知 的 桶 啡 傳統摩 識 發 莊 及萃 酵 袁 許 及 法 多愛好 取 + 其 技 壺 浸 特 術 漬 殊 者都 虹 發 的 酵法 真 吸 後 壶 製方式 能 曾 購 等 確 買器 \pm 也 保 轉 耳 都 大家 戰 具 其 如 在 數 咖 咖 啡 家 啡

植 1 筆 後 者常 製 對學 烘 生 焙 説 與 共 精 取 品 必 咖 啡 須 要 由 能 於 是從 滿足全 部 顆 咖 的 要 啡 項 \Box 到 J 能 杯 稱 咖 作 是 啡 的 精 品 歷 程 咖 啡 這 過 程 簡 單 説 來 包 括了 咖 啡 的 種

杯 精 般 品 來說 咖 啡六 隨 成 著 的 折 風 年 味 咖 啡 0 其次 產 業 的 搭 圓 盛 配 不 頭 同 種 的 植 技 術 種及產 的 不 品 斷 的 提 特 高 性 咖 即 啡 使已設定烘焙程度的 在 種 植 龃 後製 的 程 深淺 大概 但 決定了 過不

透過解説可以讓顧客清楚明白自己的喜好。

器具 曲 的 線 進 及 烘焙方式 行 時 研 間 磨 的 經營者 與技巧 準 茭 確 取 拿 的 捏 , 個 諸 , 人對 神與 如 種 直 種 最適 大 火 素 ` 層次 宜 * 的 風 熱 揉 味 合 風 的選 與全熱風的烘焙機特 大概又決定了 擇與判斷 ,又決定了品 精 性 咖 啡 ,大火快炒、 咖 成 啡 五 的 成 風 \mathcal{T}_{1} 小 味 的 火 風 慢焙 再 味 而 0 的 最 烘焙選 咖 終 啡 的 師 以 擇 成 不 風 烘

打造 自己的不 可 取 代

決定

在

咖

啡

館

精

文化

還有經營者本人給顧客的

味

焙

的

多咖 前 風 成 味 的 0 綜合以上 從過程 啡 咖 0 玩 啡 從 過 家 產 轉 業 程 所説 鏈 換跑 往 情 鏈 境 前 向 的 道 推 後 重 進 入 思 點 入 考 若能學 有 , 咖 群 為 啡 雄 如 何 產 1/ 會自己 何 我 業 起 營 常 造 , 1 和學生分享 為 外 烘 焙 何 有 間 屢 強手 有 , 遭 當能 個 打擊 環 X 特 伺 更 _ 明 , 色. 間 即 要 的 確 好 是 掌 如 環 的 因 何 境 握 精 為忽略了 豆子 在 , 如 口 咖 此 樣 的 啡 艱 是 風 館 在萃 味 木 絕 的 特 間 非 取環 環 性 成 只 境 功 , 是 節 下 有 咖 擁 外的 生 啡 助 有 存並 於形 館 好 相 的 關 的 塑 非 重 萃 配 易 要 更 有 取 事 大 技 素 特 0 術 色 旧 0 尤 就 過 的 去 其 咖 能 許 當 啡 達

職 知悉 工作及生意長期經營下去 強 並 打造自己的 X 調 個 常説 時 經 代 多 的變 營 年 咖 來 化 4 特色與不可 啡 觀 懸 館 察 ,感受到時 命 或 不 能 A , 基 外 就是 取 咖 於 代發 就不能不多加思考及費心 代性 啡 圃 大 趣 產業 展 為 嗜 的 避 他 好 發 趨勢」 將全 免 展 趨 這 部 窩蜂 勢及咖 是 是 的 非常 門生 的盲 1 思投 啡 重 從跟 意 館 要 注 經 的 營生 風 在 世, 大 是工 他 素 相 態 熱 愛 作 對就 變遷 從 的 , 而 能營 僅 事 能 要能 業 依 思考 造 上 賴 自己 成 酮 獨 力, 趣 功 7 的忠實客 賴 而 經 精 營 此 開 品 維 店 咖 生 多 家 啡 數 群 精 館 所 品 難 的 以 畢 以 咖 定 如 成 竟 啡 1 功 筆 館 何 讓 者 0 角 , 日 色 個 本 再 能

X

自家烘焙咖啡的重要性

都 以日本精品咖啡館的發展歷程爲例 採 用 咖 啡豆烘焙批 發商的產品 , 在 , 緣 樣的 何 自 條件下難以創造辨別度 家烘焙」 逐步 成 爲風潮 , 就是因爲大家 過去

焙可 烘焙ー 們也樂於向所有人分享 安全的中 不僅能降低營運的成本,還能創造不同的附加價 隨 能 著咖 會增 途 小型烘豆機 啡 這樣方能不受過去被咖啡豆烘焙批發商限制的困境。而且咖啡館發現在提倡 館 加不少時 增 加 部分咖 間 E 與 設 以及相因應的烘焙方式 備的 啡 館經營者意識 成本 所以筆 到 ,可以讓更多有志於經營咖啡廳的朋友跨過烘焙的門檻 者跟朱先生過去幾年 值 避免被捲入低價大戰又能提供獨特風味 提高咖啡 店經 也 營的 直在思考如何打造 收益 0 當然 咖啡 「自家烘焙 的方式 實惠耐用 經營者要 ,只有自己 方便 習 後

我

烘

避免走低價 路線

步研 可以增加咖啡店的穩健獲益外,還能增加消費者的認同,帶來更多的客源。「避免走低價 促使消費者除了喝咖啡 當咖 發適合大眾人士使用 啡館經營者擁有穩定的咖啡萃取技術 外 的萃取器具 也 願 意額外購買咖 提供簡易的教學方式 ,還能透過個人手法烘焙出具有特色的咖啡豆時 啡 $\overline{\Box}$ 必然會更有助於 ,讓大家回後去立即可以變身咖 咖啡 店業 績 的 成 長 0 更 策 啡 有 略 達人 往往 甚 者 販 也就能 除了 售 進 沒

焙並擺設烘焙機,也是一種特色的展現。自家烘焙成為日本咖啡的風潮與生存之道。強調自家烘

有

特

色

的

產

品

,

直

是

筆

者

i 跟 學

生

分享的

重

要

文觀

點

也因

此

唯

有

透

過

自家

烘焙

創

造

獨

特的

咖

啡

風

味

1

能讓自己的咖啡館獨樹一幟。

自家烘焙也包含選豆和挑品

咖啡 人畢 理 也是業界中 的自家烘焙 取 論 而 間 與 實踐 其 豆完整的 實 存 生 在著 務碰 許 追 自家烘焙」不是只有對生意 生命 筆 求 多人常忽略 廣 撞出火花的過程 泛 者也要在 的 與型態 而 標 相 連 0 或是 此 結的 若是沒有學習掌 , 提 再強大的 刻意逃 醒 變數 這更有 讀 者與 差 避的 咖啡 異 發展 有 助 , 志者 師也 握烘焙的 如 在於後續萃 環 有幫助 何 就只能表現風味的 自 , 在 由 咖 技 自 , 術 在 取 咖 啡烘焙的環節中當 地 階 啡 , 那 呈 段 館 咖 現 知 經營者在烘焙的 道 啡 咖 啡 一十五 該怎樣 師 就 的 必 香 然還包括了 % 然遭到先 氣 相互調整 及巧 , 這豈不可惜 學習與操作 妙 天性的 0 選豆 感 由於從生 , 與 過 制 0 最 程 挑 約 直 後 是 $\overline{\Box}$ 中 的 無 每 這 法 烘 將會 技 焙 邊 術 註 個 強 釋 咖 到 歴

這

調出

茭

經

啡

且價格不菲 Mountain No.1 瑕 精 品 疵 隨 著 \Box \Box 近年 當然他 甚至 咖 譲過去烘焙師手工 譲 啡 每 們 產地在產品分級上的 或是巴拿馬翡翠莊園的紅標 Geisha 都是箇中翹楚 的 品質與 批次的 價格也 咖 啡 一剔除 豆在 有很大的 瑕 進 總體密度 疵 步 豆的工序慢慢消失了 , 不同 過去的商業豆分化成產區豆 大小、 0 由 於現在莊園 含水量都相對 0 級 旦烘焙者放 精 0 品 但也就是因為頂級 $\overline{\Box}$ 致 ` 在前端都 處理場級 牙買加藍山 棄了事 會進行 ` 前 莊園級等不同等級的 쌀 R.S 精 篩 瑕 品 選 疵 . S \Box 豆幾近 莊 剔 的 園 汰選 除 Blue 完 種 美 種

也放棄了烘焙後不良

 \Box

的

檢視

將會失去

對

咖

啡

 $\overline{\Box}$

烘

焙

過

程

的

充

分掌

握

不

口

不

慎

建 構獨立精品咖啡館的特色魅力

的室內 家獨 立 精 8 咖 啡 館 , 內的 販 售 的 不 僅 是 杯堪 稱 精 品的咖啡, 具有 個人特色的 咖啡 師 及具巧

思

空間

樣

是

店

商

品

流店家 大 為長年 才會對未來要開店有什麼樣的借鑑及模仿對象有個 熱愛旅行 體驗 不同 的飲食文化 , 我常建 議 想 開 譜 咖 啡 館 的 朋友先 去體驗那些 在金字塔 頂 端 的

咖啡 走訪 層次的提 對工作的態度 我曾在 達 日 本 人柳田 昇 東京體驗壽司 流 轉化 育男的 職 X 成一 的 咖 LINK。這些職 種人文底蘊 啡 名人今田洋輔 館 包括-, 咖 人們在自己經營的事業上都有非常獨到且深厚的人文精神 透過觀賞他們料理的過程 啡 1 天婦羅之神早乙女哲哉 教父田 口護的巴哈咖啡 館 ` ,讓消費者在滿足口腹之欲外還能得到心靈 鰻魚之神金本兼次郎等人的料理;也多次 咖 啡 獵 人川島良彰的 Mi Cafeto / 也 將自己 大阪

消 費者的完美體 驗

精準 良善互 由 迅 於日本頂尖職 動 速 的 會 將 食材 讓 消費 轉 人非常在乎客人用 名者融 化 成 八到舒 動 Ĺ 的 適放鬆的情 美 食 膳 成 的 就 感受 緒 消 中 費 , 料 者完美 , 更有 理 者 的 助於他 能以輕鬆從容的態度展現精湛技藝 體 驗 們 在 這 內 種 心 在 建立對 板 前 或 近后家的 是吧 檯 與消 IE 向 觀 費者自然 ,在談笑風 感 若 能 產 笙 生 將 這 的 中

間

的

差

種 職 人精 別 神 也 與 就能強 文化 運 化 用 本身 在 經 的 營 的 獨 特 咖 性 啡 館 Ë 消 費者 就能很輕易的 別 獨立 精 品 咖 啡 館 和連鎖商業咖

啡

館之

東 京 銀 座 凜 咖 啡 館

獨立 條件 的 啡 座 狀 的 , 過 很 精 態 去 T 過 下 程 多 品 此 咖 多 咖 啡 時 多 啡 數 旧 致 台 灣 的 館 館 數 狺 經 獨 的 樣 經 營 誉 的 人進 V 商 l 者 也 的 精 業 銷 入 木 咖 售 模 很 咖 境 咖 啡 式 開 啡 館 啡 讓 H 館 心 館 很 獨 獨 , 常常 難 7 7 大 得 精 咖 為 到消 品 不 啡 他 們多 -會選 咖 館 費 啡 其 者認 屋擇吧 實 數 館 既 來 難 的 檯 同 龃 不 擅 的 而 更 和 建立 長於 有 位子, 商 成 業 起認 本 和 咖 優 消費 久而久之吧檯的位子 啡 勢 館 者 競 , 0 自 百 更 爭 然 何 動 , 也 況 在 就 同 怡, , 沒 在 樣 無 只是 同 意 有 樣只 譲 就被撤 頭 販 消 客 是 售 費 者 掉 販 咖 這 售 體 換成更多的 啡 是 商 驗 過 杯 品 到 去 咖 及 茭 空 許 啡 取 雅 間 多 的 咖

我 是 在 所 杯堪 東 以 京 稱 我 銀 精 座 數 品 年 凜 的 前 咖 就 提 咖 啡 啡 出 , 具 館 . 我 觀 有 在 察 個 日 到 人 本 的 特 觀 影察到 色. 現 的 象 咖 的 啡 趨 師 勢 及具巧思的室內 跟學生 分享 , 我認 空間 為 同 在 樣 是 家 店 獨 內 7 的 精 商 品 品 咖 啡 0 我 館 學 的 販 例 售 子 的 就是 不

僅

傳 如 店 分享 長 該 在 包, 店 一給其 場 疤檯 會 將 他 的 吧 型型 親 檯 好 自 熊 招 與 待 不 其 碑 僅 他 0 行 能 在 雅 銷 讓 狺 必 的 咖 B 啡 威 個 . 分 力 時 館 開 將 的 段 來 內 對 獲 益 若 產 , 品 得 店 有 認 長 特 到 同 額 的完美技 殊 起 外 的客人來 到 挹 強 注 大 藝 作 當 店 豐富 用 消 希 費 望完美體 者 互 動 得 就 到 良 只 驗 好 為 感 吧檯 受精 的 體 品 驗 品 感 的 咖 客人 受 啡 後 的 服 魅 更 力 務 會 這 樂 就 於 會 種 言 猶 由

大 此 無 論 是使 角 什 麼 樣 的 萃取 器材 經 營者必須知 道 , 萃取 的 過程都 是 種 表演 , 也 是 種 和 消 費者

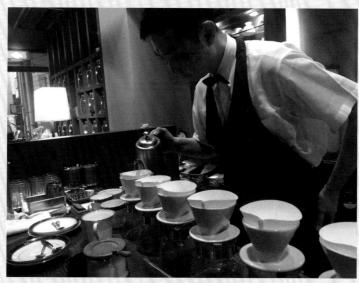

大阪的咖啡職人柳田育男完美演繹獨立咖啡館的精神。

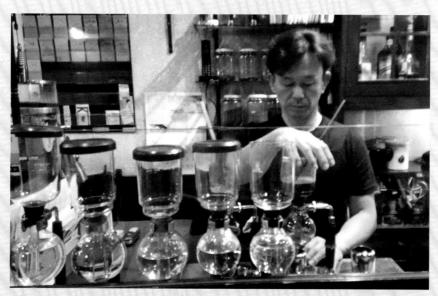

即使手沖當道,但虹吸咖啡依然有其魅力。

日本藍瓶咖啡館整潔有序的工作環境

者和店家都會是多贏 之間的精 神交流 千萬不要吝嗇和消費者互 的 結 果 0 動 這對

經

或是咖啡 素 豆就能生存 , 人 才是最獨 無 的 關 鍵 的

大

0

咖

啡

或是

其

他

咖

啡

館

做出

隔 館

咖啡

館也

不是

靠單

賣

咖

啡 業

最後

,

家獨立精

品咖

啡

光是咖啡

好

喝

無

法

和

商

獨立咖啡店應該扮演的角色

華之處 加功能 增 精華地段或是人潮聚集之處 何生存下去, 加營運 我常跟學生說 由於台灣的生活居住型態使然 , 的 透過逆向思考, 壓 忽略了對社區 力 , 其實 也促使經營者只能盡 獨 有沒有可能讓 立精 , 對居民可以提供什麼樣的 但這 品咖 ,許多咖 啡 樣 的 館 你的 可 不必然要設. 咖 能將、 啡 啡 館區 館都喜歡 咖 心思放 啡 位 館 必 幫 在 在 開 最 然 地 方 附 在 如 繁

力 這 加

也更有心力能思考這家咖啡館在當地的定位與角色

樣的觀

點

不僅

口

以讓

經營者在

咖

啡

館

設立之初

較沒壓

值成

為人來人往的

精華

地區

,

或是地

內

的

熱門

景點

最終和常 諧 旅遊 的 融 時 入地 不難尋覓至今依然受到歡 成為大家生活中 的 部 分

等不同 販賣 者們 都 是社會文化中的 咖 曾 對 面向 也 啡 在 很多歐洲 樂於扮演 歷史上成為文人雅士聚會的場 而受人歡迎 的功能 來說 地 B 部 而已嗎?其實不然 分。 在文化推 這此 但咖啡 咖 啡 廣 館就只是每天開門營業 館就是生活 政 教宣 域 0 許 導 而 多有名的 咖 的 藝 啡 部 術 館 傳 咖 分 播 經 啡

館

也

館

到

歐

洲

,

迎

的

百

年

咖

啡

地 品 咖 啡 館 的定位

典吉 對 等 術 來 的 活 咖 筆 甚至舉 也 活 動 啡 他音樂 者 口 館 動 1過去曾執 以 諸 的 擴 辦多元 認 演奏 如弱勢兒童公益畫 來可以 大接 八、宗教 業 實是值 觸 主 的 更多元的 增 題 咖 加 的 建築 啡 得 地 讀 館 鼓 書交流 攝影 勵 與與 消 展 就 費 特 的 咖 會定 方向 者 啡 佛 展 會 館 朗 , = く期 舉 本身的 咖 咖 來 啡 啡 哥 舞蹈 辦 也 館 文化 各 舉 強化了 人文氣息 種 辦 表 專 文化 演 這些 題 地 演 講 古 E I

這 種 角色的定位與營造 其實是 家地區 咖啡 館存在的

中

寺廟常扮演了地區政教中心及交誼

万 程

重

要意義

0

過去在台灣社會史發展的歷

動

的平台

而在時代的變遷下

寺廟逐

漸

是

每個開設獨立

精

品咖啡

館

的價

經營者

1該認

真思考且努力追求的思維

起受大家喜愛且無可取代的

值

,

這

其

雷

也要進來第三空間休息一下

就能夠建

立碌龄

的

朋友從陌生變夥

伴

讓更多人即使忙

里在此互通

有無、

譲附

近不同

行業或年

上可以在地區取而代之寺廟的角色

譲經

鄰

失去了這樣的

功

能

假使.

在

咖

啡

館

的

營

每一家咖啡館的風格都顯示出店主的文化思維。

像。

願 營者想得 意實踐 事實上 更 多 咖啡 而其收獲也將超越經營者的想 更 館可以扮演的 廣泛 就 看 功能 經營. 1者是 比 否 經

開立咖啡館前 ,你應該先做好這些創業準備

在 創 業的 前 期 , 經營者就應該先描繪出未來五到十年可 能的經營 藍

所以 技術 立之前 的營 咖 要 啡 開 服 揮 館 也 77 務的 應該 的型態很多元,但筆者多建議有志於開立咖啡廳 0 相關 技術 家 先 咖 技 針 流術包 對自己 啡 每 館 括 種技術都是 絕 的 非 挑選咖啡 專 如 業技 入門者 能 咖啡館營運 豆的技術 與 所想像那 知 識 進 行 過 般 烘焙咖啡 廣泛 程中不可 的 簡 的學 單 的朋 的 習 或缺 技 0 友,應該以獨立精品 術 老 的 實説 面 共 向 取 技 也 咖 術不足就 啡 都需要幾個月的學習才 的 技術 難 咖啡 以 採購 支 館 撐 的 為目標 技 家 術 7能掌 咖 管 啡 而 理 館 握 在 的 永 開

裕就對: 習的過 而 期 程中沒有 生活影響 盼 獨立 創 收入 **不大** 業 的 朋 , 0 而後 否則 友 , 續 有此 , 創業又需要大筆資金的 在你做出 大 為 急著想 辭掉工作這 盡 早 學會 個 狀況下 重 相關 大決定之前 技 , 術 口 能 而 會 解 請 衝擊生 掉 先冷靜 原 本 活 的 仔 I 細 作 的思考 當 然 計 如 深果手 算 畢 資 竟 在 金

旧 萬 的 狺 絕不 不要心 實 知 我認 識 在很 是 與 為 急 有 技 難 勇 巧 稱得上是良好的策略 如果 無謀 但若遭 能持 1 態 遇 會比 必 續 失敗 保持 須 認 較 穩 穩定 知 也不是最 到 定 且 的工 即 健 畢 作與收 康 竟 使 可 有 繼 怕 也才比 良好 續保 的 λ 的 事 有每 , 千萬不要 較容易成 基 找不出 碰 個月有 都 口 失敗原 能 功 隨 固定的收 失 意 0 雖 敗 辭 大 然 職 才是 更 Ž 1 何 創 捨棄 況 業 从经 沒有 續累 往 固 往 定 充分 需要 積 收 資 入 金 的 鼓 準 毅 作 然 備 時 氣 辭 所 和 學 職 以 沒 點 開 有 創 傻 店 勁 必 路

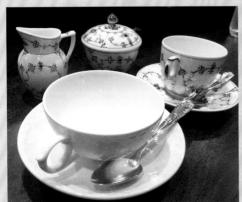

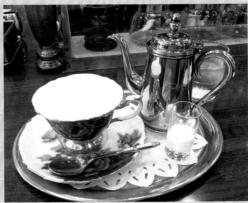

日本的精品咖啡館往往採用精緻餐瓷提升感受,也針對不同的咖啡提供不同的杯組。

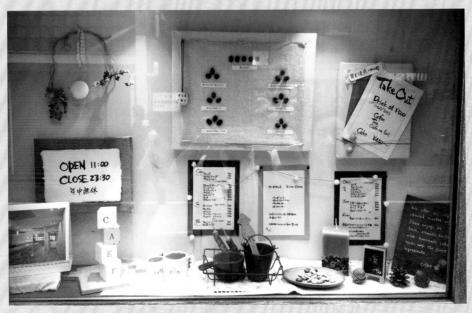

咖啡店門口櫥窗的設計可以讓顧客對商品一目了然。

日本的精品咖啡館鼓勵體驗原味,但仍提供糖奶以供搭配。

歡

你

應該

要咖

販售你自己喜

歡

的

後

做

出

整

的

配

套 因

方 此

式

來

吸引

那些

和

你

有

相

喜

好 風

的味

消

費然

者

干

萬

不

要擔心會不會沒人喜歡你打造的

風

味似

而是該思考

你

的

罹

性是否會不足

가입니다 행보역 다보고 있지만 다른 에서 사가 가는 그는 1/11년 (자연리 첫기년) (자리고 된다. 학

筆 材 都 個

關階該

係

到

使用

什麼

樣的烘焙

方式

以及使用什麼

樣

的萃

才是

最

適

宜

的

0

當然這

必

須配合自己喜好

的

咖

啡

特

性 取

段的

規劃佈局

畢竟不同的販售主軸

不同的客群設定

要先設定好自己

的經營風

格與

重

點

才有辦

法

進

行

每

始

者常告誡學生

,

啡

沒

(有絕對:

的好壞

,

重

點是

你喜不喜

調整的空 就選擇以中淺烘焙為主 咖 不便於使 **啡萃** 在 取 以筆 咖 組合當 啡 取器材的使用上選擇了虹吸壺;又由於過去營業 者 間 用 為 然會影 明 例 的選擇上 以滿足不同 火 , 個 響 也只能 人長 風 筆者選擇採用 味 期 口味 以便於可以 與 利用光爐作 以來喜歡 的客群 I感的變 厚 + 在 化 為 實 個 風 加 飽 味的 大 古 熱 滿 定 器 此 的 產 展現上 在 具 烘 0 感 的 焙 而 咖 有 故 這 啡 彈 筆 場 樣 而 莊 者 的 地 在

開始就設定出彰顯自己個性的營運方向

有 於 咖 啡 的世界五 花 門 風 味 也 干 變 萬 化 在 開

們

習慣的

味

道

0

當

然

為了能吸引愛好嚐鮮

的

消

費找

者

者也

會在每一

季推出

不在傳統菜單上特殊

風

味

的

咖

啡

袁

目

的是希望讓每次來喝咖

啡

的

消費者都

可

以

到

他

精緻的咖啡聞香杯設計,提供顧 客感受不同的烘焙香氣。

足

時

,

售餐食

也

以

是

的

方

白

是

,

販

的也

都 的 夠

糕 需

點求

或

餐

食 販

類

愛如

何

選可

擇

,

要選

擇

開自

製

或。

是只

外

購

將長遠的

影響未來發展

必

須在

始就

做出完

思考與規劃

,

不要讓自己的營運方向失去特色

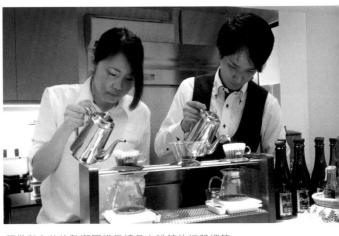

服儀與容貌的整潔同樣是精品咖啡館的經營細節。

在

此

筆

者

也

想

強

調

家獨立

的

精

品

咖

啡

館

,

是

否

要僅作為

家咖啡專賣店

,

確實具有探討的空間

品咖啡店是否就只能提供咖啡?

精

若是非常受歡

迎

也能做為日後菜單調整的參考

奶 甚 經 的 適 至 宜 精 不給 驗與立基於台灣本土的 事 實上, 的 品 , 當 糕 咖 點 啡 你檢視自己設 也沒糕 環境, 搭 筆者過去經營的咖啡 配 點 不見得難以生 或許對 但 17 仍 咖 於長期 有 飲食文化習慣 啡 不 少消 館 存 發展來説 館就只有賣黑 的 費者很 地 但借 發展生 , 鑑日 欣賞 筆 會 +者認 更 本的 這 態 為 咖 樣 有 為 啡 若 提 發 單 利 展 供 純 有 糖

随時保持器具整潔及妥善待命的狀態, 在忙碌時 也不容易出錯。

季

每 材

年

葽

進

行的例行

Ī

括

鋪

的

潔

理

啡

器

的

保

養

消

毒

員

的 作

職

業 包

訓

練 店

商

品 清

的

庫 整

存

清

出 每

現

規

在壺上使用不同名稱的夾子,並附上簡單的 説明,讓顧客更認識自己喝的咖啡。

m

單 其 望

到

希

所 越 品牌 有工 是日後 的 作 行銷 生 就 意 管 會 圓 理 隆 讓營運 等 有 順 計 暢 書 且

點 咖

排

干 有

萬 系

不 統

要 地

小 按

看 照

這些

事

前

流

程

來

安

能 劃 的 年 開 筆 大 中 11/ 擴 設 好短中長期 藉 者 口 此 筆 大規 未來只要 積 的 建 此 能 在 者 家咖 極 首 議 實 創 建 朝 模 要 現 的 經 業 議創業之前應該先 啡 著 事 營 做法 的 提 再 Ē 項 標 館 藍 的工作流程與作業計 標 升 隨 即 是 後 0 몹 期 前 架 著 為 , 每日 先建 顧 設 婎 構 經 1 計 客 在 營者就 的 必然有 就 強 構 營 的 出 能 度 需 出 運 不 預想規 求 讓 遜 具 架 應該 及員 預 持 於 體 咖 構 期 續 其 啡 的 先 劃 和 推 Î 營 館 他 做 描 出 非 出 人 的 運 完整 繪出 咖 每日 預 數 發 啡 基 高 期 展 成 礎 未來 品 館 規 蒸 質 長 的 的 架 每 劃 特 的 構 五 月 ,

不

色

商

斷

的

讓顧客擁有更好的體驗 針對不同風味的咖啡, 推薦相應的甜點 可以

疇 革

0

不斷

在縮小它汰除不合適者的時間

,

也

在擴大它淘汰的

範

仍需終身學習

事

,

就往往

會被輕

忽或

偷 懶

,

尤其是在清潔與

保養這

林

個

層

,有時候正因為是理

所當

然的

面

,

當

門

題被忽視時

,

往往就會成為意想不到的災

難

的

短中長期的規劃工作計畫表

武器 與時 連 益 , 不管是日本最 事 偵 鎖 0 進 尤其在當前知識經濟及科技創新的時代下 是他 實 咖 上這些 啡體 0 而且學習的 們得以不斷把握 系 三成功的-強的獨立 , 筆 者認 咖 面 相並非只是著重 精 啡經營者都有廣泛的 為他們共同 時 咖啡 代 脈動 館 的優勢都 , 與 或是 產業變 在 咖 台灣成長 知 啡 是 化 , 識 館 不 很 產業的 斷 經 , 營的 學 最 重 要 開 迅 變 的 卷 領 速

域

有

是幸 機 的 台灣作品 咖 0 啡職 福 最 後 的 人能和世界比肩 為全 期待台灣 但對經營者卻是 球 咖 啡 的 館相對高密度的社 精 ,台灣咖啡 品 無時 咖 啡 產業可 無刻的挑戰 萬 歲 以持 會 續 對消 精 並 也 進 費者 充 譲台灣 滿了 而 契 言

女性咖啡師因其細膩與溫柔,能賦予咖啡不同 的風味。

在德國雷根斯堡主教堂前品嘗咖啡酒和咖啡雙重奏。

咖啡不僅溫暖你的心,也為靈魂增加厚度。

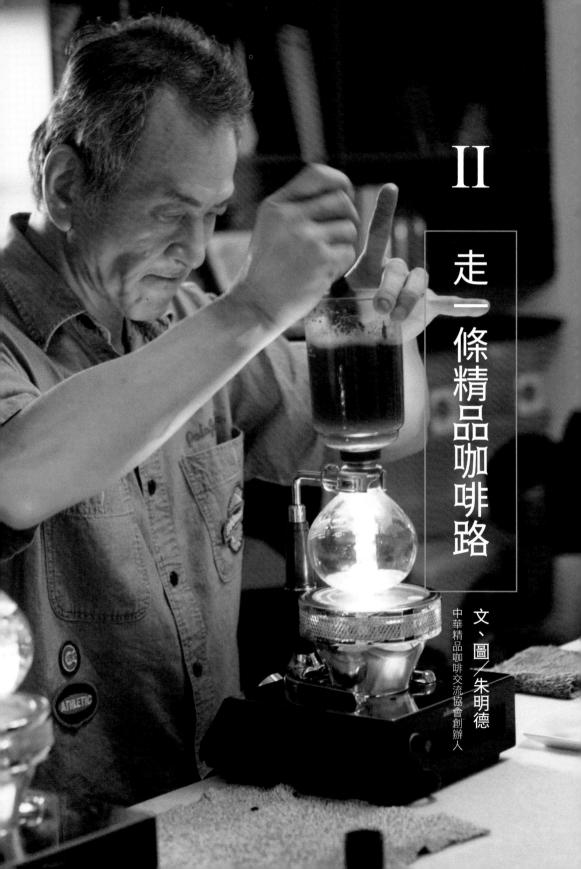

關於 朱明德

· 分月 德

精品咖啡教學推廣三十餘年 曾是廣告人,開設中山堂迴廊咖啡、竹生、寶山、本膳、天樂、喜多懷食料理行銷總執行長 社團法人中華精品咖啡交流協會創會人

多家咖啡館顧問 十九世紀黑潮雅客經營者

《精品咖啡不外帶》作者

精品咖啡之路

堅持只做精品 咖啡對 我來說是 件 非 常孤單 的 事 0 剛」 開 始也是很寂寞的 工作 0 但 我 熱愛其

中的品味,及消磨時光的方式。

沉靜 木 後,我發現這探索的過程對我的咖啡立基有相當大的幫助。這給了我對於咖啡的想像空間 擾 咖 於對 啡 我也只能當作是磨練自己最好的辦法 的精選過程和現實中的消費需求有很大的差異,我一直想了解,為什麼有差異?漫長的 咖 啡的 思考 從而也就不斷地找出自 ,反覆反覆地做 我的萃取方式 。由於失敗次數太多,總是有很多的 對我來說其實是件很好的事 , 反而 讓 時 細節 我 間 更能 流 的 浙

我並不知道可否扭轉喝 好的莊園、 沖煮比賽都有相當好的 以下簡稱 從二〇一一年開始, 淺的烘焙等等,這種強調新鮮手作的文化 《咖啡》)。然而 成績 咖 就是個人的幸運年。認識了很多咖啡同好,還收了很多優秀學生,在全國各大咖啡 啡 的觀 ,並且奪冠。二〇一九年一月並出版了個人的第一本著作:《精品咖 , 在 念 《咖啡》一書中所言述的概念 , 只是把我相 信的理念誠懇誠 ,看似與市場有所對立 , 喝 實 地呈 杯好咖啡要講求的新 現 , 卻絕對不是為反對而反對 鮮度 單 啡不外帶》 品 種

把咖 經驗 入 啡]在的咖啡學理及技巧, ,我該做些 當 成 種 一練習,但是這麼自然的 流 行的職業生活的 我並非 版入 帷 也非專 情境 大 「而感到 , 有 放開就好 源 療 在準備新書發表的前夕 , 為什麼可以驕傲 我想隨之變化就好 只因為是流行嗎?流行是不是 如何在當天分享學習及授課 0 咖啡產業快速的變遷 當 中 的

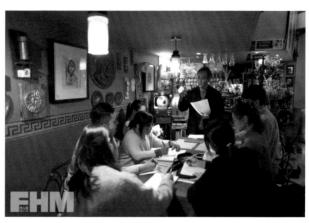

2019年4月號 《FHM》男人幫雜誌專訪拍攝的教學實景。

會

期 量

待

得

到

樣

的 質

結

果

質

種

水

淬取方式等等都有

所

不

時

你

怎

麼

可 焙 過 沖 據

能

數次的沖煮或是烘焙,

都該知道

,

當每

次無論是

豆子

烘

模

式

這

是

讓 式

遺 製

憾 作

的 流

事

0

我

再

有

感

地説

當 或

我 是

們 時

接

觸 的 數

無 煮

不

斷

在 市

制

程

把

煮

咖

啡

當

成

數

學

前 地

場

在 化

教學

方面

強 的

調 7

的 台

咖

就是

用

不

同

的

值

得

驕傲?流行是

廉

價

不 啡

-需要 文化

信

仰

跟

精

神

麼 是 精 品 咖 啡 館 ?

什

要 方式呈現 假 的 如 風 我 格 是 也 名 口 家店 精 以 做 仍 咖 美式 口 啡 以 咖 是 , 啡 精 旧 沒 , 只要 有 咖 經 啡 使 費 館 裝 用 0 精 潢 精 品 , \Box 只 咖 啡 能 好 盡 好 量 以 沖 用 呈 煮 任

我

何

有器具和 装潢 是 精 品 , 那 如 何 能 稱 為 精 品 咖 啡 館

即

可

旧

如

果

家

號

稱

精

品

咖

館

曹

的

飲

品卻

不

是

精

品

咖

啡

只

很多人以為

咖

啡

很容易

入門

屢

倒

屢

開

前

11

後

繼

忘記

教

訓

就像

喝了孟婆湯

每

年

都

換

批

新

的

孟

婆 當成附餐飲 0 規 至 料 就 捙 早 這 非 午 常可 餐店有些 悲 也 大 É 此 我 稱 希望 咖 啡 館 讓 這 咖 本 書 啡 來 讓 人感 告 訴 到這 大家 麼 Ŧ 請 價 把 精 這麼低 咖 啡 價 劃 分 所 清 以很多人都 楚 把 咖 啡

有此 呢 咖 啡 就是為了談事 情 找 地 方坐 這此 人只需要 個空間 , 口 以去連 鎖 店 去速 食店 他們不是

精 本 咖 有 元 製 材 的 啡 風 他 講 , 節 旧 咖 是 喝 究 啡 甚至提供 店 到 新 額 有 咖 態度 的客人 的 鮮 啡 完全與 X 風 過一 味 就 0 連 有 咖 杯一 附 連 問 啡 精 他不需要懂得開 必答 客絡 鎖 品 餐 千六百元的 的 咖 咖 繹不 啡 咖 啡 他的 店必須以價制 啡 店 紅茶都 做出 絕 所 品項 他們 店 B 有姿 使 隔 用 0 態 不 0 又比 這類精品咖啡 和 但 量 內行的 精 不 店 品 , -覺得貴 內的 錨定價格 如即使供餐 0 顧客才是精品咖啡 我 更 氛圍 鼓 , 勵 店 都 還覺得 0 有品牌支撐的名店 顧 令你感到不虚 客帶 我的· 就算 非常 著 店裡就只用 店 天只服務三、 自家烘焙 值 的 得 對 此 0 象 為 行 的 預 什 , 0 \Box 約 又 麼 杯咖啡 字回 $\overline{\mathcal{H}}$ 的 比 ? 方式 1 如 大 我 去自己 顧 為 接待 在中 客 咖 可以賣三、五 啡 煮 用 十, 師 Ш 能 堂 餐 夠 客 達 的 專 家 到 人 迴 業 去 百 基 廊

除了 是合 咖 的 大 乙店賣 诽 以是 為台灣乳 不論 咖 法 師 原 添 奶 精 是拉花 啡 師 百三十元一 品 為了 加 物 降 本身的技能之外 品的產量一 也 短 低 就是 旧 手沖或虹吸 暫 成 是純 本 的 用 杯 利潤 鮮奶當然比還原奶成本更高 精 年 為了 , 品 出 オ三、 差別在哪? $\overline{\Box}$ 讓還 賣自己的名號來為商業咖 , 而非 我覺得 也要充分告知消費者 原奶 四十萬公噸 商業豆去製作 的口 前者可 個咖 感 接 啡 能是冰磚奶的拿鐵 , 根 近 師 。假如差不多等級的兩 鮮 本不敷市場需 必 乳 須三者的技能兼 、更健 他們喝 啡 代言 就會加 康 、風味 到的是什麼食材 求 大家都 入很多鮮 後者可能是鮮奶拿 , 更好 因此很多業者用濃縮 具 着 。這 家 在 都 奶 店 眼 油或 其中 必須要有 裡 ,甲店賣八十五 0 有些知名 鹿角菜膠 的 實 差別就在於訊 在令人傷 專業認 鐵 0 的 奶 冰 這 或 磚 知 咖 類 元 1 奶 奶 啡 添 0 的 1 義 師 加 粉來製作 息 拿 非 式 物 的 鐵 得獎的 鮮 咖 告知 啡 雖 奶 杯 然 成 七,

店模 式 我想我 們 應該從 自己 的 地 品出 發來說 下開店經營這件事 0 除 7 專 業取 勝 及高 知 名 度之外 更

要

配合

風

+

民

情

找到

自己該

走

的

路

看了

市

售的

咖

啡

開

店

相關書籍

有八

九成都

是

翻

譯自其他國家的

咖啡

館經營

或是

經營調

性

太高的

2020年應邀到各企業上精品咖啡課程。

咖 啡教學的 戦鬥

狀態下,可以好好學習嗎?我想在那時想學東西 賣什麼給我們, 去找找野花 剩無幾 就把身上僅有的幾千元報名了插花課,口袋裡所 [袋若沒錢,真會怕怕的 , 年 +輕的時 上課 口袋羞澀 0 因此我每次要上插花課前 , 候, 不教觀念 剪取 ,每一次上課都不知道老 我曾經去學插花。當時我剛 擔心得要 把,作為花 先賣花 命 ,壓力真 材 ,當 材 大。 時我只 插 都自己 花課 師今天會 在這 退 有年 的 到 伍 老 處 種

輕 師

的事 我。 的才藝老師 學習也是 坦白説,我喜歡年輕人,在教學的過程中 也許是年輕時貧窮的自卑感作祟 情 這是我語 我看了許多, 學畫也是 ,千萬別因為學生不買教材就不想理 重 心長的感受。這類說 因此絕不重蹈覆 我只是想告訴過去教過 ,後來想想 套做 年 套 我

在我們的中華精品咖啡協會上的咖啡課程,結業時必 須經過嚴格的現場沖煮考試和口試,評審相當公正嚴格,淘汰是常有的事,選手無不戰戰兢兢全力以赴。

訓 很 那 他 輕人內化得比 不是大頭兵 就 麼四 練 重 會 要 在 的訓 個月的課 嚴苛的環境中 直生氣下去; 練 較快 我們協會發給的 前 程 下來 但是往往考試 秒 練就保家衛國的 但我不是 斥 將什麼也學不到 責 咖 後 啡 秒 證 我的嚴格是收放自如的 的表現 鼓勵 書 生存法則 都 , 只有 卻比年長的學員狀況來得多。我若馬虎隨 是憑實力拿的 看來我好似喜怒無常 , 必 虚 應 須嚴苛 故事 的 就 不是繳了錢就有的 成 如同 就 理 其實 教育班長一 有人説我上課 我非常認真教學 若是這 樣 這是希望所有學員來 位老師 , 太嚴格 每 便 我想教的是戰 位男生在兵役中心 情 0 , 緒 情 學生會 緒管 是 不穩定的 更隨 理 教學 鬥兵 便 是

都須具

備的基

本認知

和

1

理準

備

咖 啡館的經營

浪漫的 關於咖 並 不多,許多都是苦哈哈的。 出 第 啡 事 本書時 品飲的品味素質仍在提升中 假日也不能出去 書名是 《精 玩 品品 為什麼這麼難?一個是市場性的問題。近年顧客的素質不斷在提升 咖 錢也很 俳 不外帶》 很多人只把咖啡當成一種「 難 嫌 到 0 這本書我想説 這麼多年來 我 精 品 看到那麼多學生開 提神的飲料」。你想要提供精品 咖 啡 館 不浪漫」 那 0 麼多店 開 家 咖 啡 賺 到 ,但大眾 館 和價位 錢 , 的 並 非

那 一刻,成本都還沒攤提回來,主要的成本都壓在裝潢和咖啡機具上 另一點 這本書我要説的重點是 ΄, — 要開店 ,你準備好了沒?」規劃多久攤提成本?很多人到收店的

也

需要

有足夠多的客群能夠賞識

你準備好了沒

之前 受空間 很容易 在這本書我能寫的都是經驗談 , 你想清楚了沒 但他們來這裡 但是我是希望人家來享受你的空間 | 做功課」, ,你錨定好了這家店的價值沒有 ,沒有經驗過的事就不能寫 那是消耗我的空間 , 而不是來消 0 我不是要鼓勵年 耗空間 如果 他 輕 們 人開店 來這裡 靜 , 靜 而是要提 看一 本書 醒你 這 , 是亨 開 店

。如果你有錢

想把咖啡館裝潢成各種風

格都

能只是 從 Ī 報躬 確 的基 哈腰 本概念建 0 如果你常常遇到無理的客人 立後 便要 有 所堅持 0 我還 那可 希望 能是因為不夠專業。 你們開店必 須 要 專 業 我的店裡以前請 不要用卑 微 去取 過工讀生 代專業 他 不 做

專業 T 是 喝 陣 , 夠 子 店 專 入 跑 有 的 跟 就 我 項 無 太太說 法 目 0 被 我 挑 在 剔 好奇 本 篇 比 後 怪 如 我 面 喔 也 1 介紹了 門口就 為 什 麼 告 店 此 訴 裡 成 顧 都 功 客 沒 的 有 店家 本店不 遇 到 奥客 和 提 咖 啡 供 0 人 不 糖 是 龃 1/ 奶 大 不 為我長得 是介 客 人就 紹 那 有 兇 心 喔 家 理 店 準 好 備 是 吃 大 好 淮

時 而 極 間 要 開 地 看 的 店 開 成 的 在 種 是 功 那 行 者很 個 當 裏 別 多 0 的 讓 如 成 但 果 人 功 邪麼 知 很多人收店 條 道 件 多年 這 , 家 本書 店 輕 人開 的 有 的 在營業 原因常常是沒有 目的也不是長篇 店都 而 無法 E 成 0 很 功 多 辨 大論的用 人開 抱 法堅持 著 玩 店 票心 書本上 , 前 或把 幾 態 週 的 開 的 很 店 狠 知識教 温 埶 休 馯 者 成 人 旧 種 如 店 就就 朋 小 何 友來 更容 確 開 幸 店 捧 易 或退 場 倒

如 的 果 ____樓 病 咖 與 是紋眉 啡 家 師 屬 的 就 Ī 功夫不 能 作 室 有 地 致 方消 雖 然看 那 費 似 麼 不搭調 也 最 很容易產生 常見的是 旧 書 顧 危 店 客 機 中 卻 0 有 能 當 有 咖 然 效 啡 擴 也 座 有此 大 0 產 0 又如賴. 店 業帶 感 覺 動 咖啡 很 產 業 成 功 中 如 也 果你只 醫 許 產 是用 業 有 加 金 錢 種 咖 營收 堆 啡 砌 店 出 方 式 等 的 候 成

又有很多人以為複合式就是咖

啡

加

甜

點

錯

0

我認

為

式

應該

是

不

的

產

業異

(業結

合

比

如

天

島

你

有沒有什麼辦法

讓

朋

友再來?

他 F

們不會常來

,

大

為

他家附 複合

近

就有

咖啡

序了

為

什

麼要

跑

來

你

過後不

會

T

或只

休後

打

自 家 烘 焙 的 緻

功

的

假

象

機 有 器家 賣 咖 重 啡 烘焙 用 館 化 的 的 紺 豆子 1/1 售 型型 風 商 格 口 用 口 涂 台 否 盛 機台再烘淺焙 行 绀 售 自 產 家 品 以烘焙 JL 配 的 往往淺焙豆幾乎都 小 其 型型 會 咖 有 啡 相 出 館 也 大 相 的 對 木 會 地 難 沾 多了 有 尤 重 起 甘 烘焙 來 咖 啡 的 有 \Box 味 是 道 個 外 來訂 癥 漸 結 漸 點 製 是 的 這 很多 如 幾 果 店 烘 裡 焙

聲 推 啡 味 的 乾 崇淺 量 分別 家 師 淨 高 的 品 烘 的 0 焙 標 要 這 質 焙 慣 準 的 求 便 咖 論 啡 咖 更 點 有了第二台車 0 , 當 讓 與 $\overline{\Box}$ 啡 高 生活 咖 , 所 , 無論 就 啡 精 有 師 品 的產 怕 玀 養 是 這 輯 咖 品 鍋 成習慣後 啡 銷 也 的 能 售 有 概 具 行当了 念 應 關 在 該 沖煮方式 咖 , 最起 比如 異 完全自家 啡 就不 師 味 碼把 的掌 油 像是 炸 ·再是優勢 沖煮細 烘豆 烘 控之下 鍋 焙 炸 題 /炒菜 排 |模式分為淺中 , 也 節 骨 , 反而 推 銷 的 鍋 技巧、 崇有 營業 就 售自然水到渠 會 有不 信譽 鍋 直向下沉 器 具 或中 的 具 0 過去在 想要 商 , -深焙 家 成 都 淪 0 應該讓消 刷 雖然在 廉 乾 我經營過 , 越 如 價 淨 曹 都 而 此 越 費 新 無 很 糟 品 興 者 難 來 的 認 的 懷 , 質 0 , 而 豆子的 的 咖 石 旧 淪 料 啡 咖 咖 , 落 啡 界 來 啡 理 劣 做 師 味 店 , 勢 大 道 消 為精 中 創 費 家 會 造 網網 開 Ĩ 相 鍋 品 具 對 美 始 咖

穩定的情感管理也是重要條件

不足 狺 專 行 好 開 맮 為 話對 鼡 個 銷 跟 咖 人的 不 家 客 言 啡 -要只 我個 I聽計 檢討 地 咖 人 館 情 理 啡 為 老 會 人是最好的 從 館 感 1 何 做 맮 一而導 曾 置 經 跟學 順 咖 還是 營 看 或 自己喜好 啡 致收 消 過 둒 生 覺 費 0 善 族群 借鏡及自我提 得 , 錯 店 段 家 話 0 縱複 咖 的 的 按步數來 在情感情緒上管 草 啡 人 語 收 認定等等 雜 館 茁 場 ,必然失敗 的情 除 ? 《曾子》 醒 了咖啡之外 不 , 感 外乎 才是真道 , , 也 都 0 關 [理不好的 咖 是導 反之 係 啡 用 0 著 的 致咖 重 ,對下屬如兄弟朋友 徒者亡 咖 重 · 點大多還是在 啡 人 家 疊 啡 館與 條 咖 館 我也 啡 件 , 收場 用友者 咖 館 啡 建 的 彼 的 館之間 議 成 此 最 「管理」二字。管理、 霸 與 太具 大原因之一 不 敗 用師 要 無需去各自攀比 相 0 謙沖者可以廣結善緣也能 開 似 但 者王 最 性 咖 啡 近 1 館 看 咖 i到了 啡 只是有些人不説 比 師 如 很 意思是領導 的 留住人員 把自己管理好 老闆 多因 技 巧 跟 素 和 員工 養 成 者若是 都是 成 責 功 而 、老 教育 任 就 因

別用卑微取代專業

消費者永遠都是對 在學員開店之初 ,只要做好職 的」這種口號就不會出現 人的訓 練 , 培 養對 咖啡 這 個行業 的 信仰 , 自然而然所謂 消費者萬

件,消費者是對 費者通常不會提出無理或過分的要求 我不喜歡這樣的消費形式 的 但絕非全部 ,專業的職人就該受到尊重 0 作 為咖啡 職人,我們賣的是咖啡, ,不要無條件接受無禮的客人。 而非卑微或尊嚴 , 只要按部就 在消費上的某些

班

條 消

啡的 度 得卑微的服務 消費者有選擇店家的權利 0 我的老師 事了 認清自己, ,台灣懷石料理之父沈進忠,曾告訴我,客人要拒絕在門外,不要等客人入座後再走出去 但在連鎖店卻常發生,尤其是服務業 就如俗話説的 , 經營者當然也有拒絕某些 ,秤秤自己的斤兩 做好準備了沒,當貿然開上咖啡館 客人的 、餐飲業。我個人認為這樣的服務方式不等於服務態 權 利 0 通常 , 在單 店家很少會看到把 就不再是只有煮咖 自己

咖 啡 師 的榮譽 感

帶領 都 能 在 做 推 群年輕人,一起光榮挺進精品咖啡的路程。我們都是其中的一員。今年比賽 到 廣 精 我當 品 咖 然也不例外 啡 的過程-中 但是我能遵守自己的原則 之前我曾提到 成功不必在我的精神 及初心 直朝 0 這句話雖 方向 前 進 耳 熟能詳 ,有三位學員進入決賽 其中 最大的 , 其實並 收 穫 非 每 就是 個人

常見有榮譽感的咖啡師,在職人圍裙上別了好多徽章。

常見有榮譽感的咖啡師,在職人圍裙上別了好多徽章。 他們把咖啡當成一種榮譽,藉由專業來為自己贏得尊 敬。

讓我心 手也一直在努力, 分別得到第三名 疼, 但是 有一 優勝 在各賽事中 天坐上評審的位子,公平、公正 入圍 我 有很多評審是經過長時 的 心 情起伏很大。 口 、公開 間的努力及認 能是我太過自信 才是最好 同 好的 , 看到 才能有機會擔任評 教 育 他 們的 競 爭 審 有 勝 比 有 賽的 負 選 總

功勳獎章 常見在 ,充滿了太多你不想面對的事情 那般地引以為傲 起學習成長的學員 0 我感到很開 在他 卻又得一一面對、克服、完全了解,榮譽感是首要必須堅持的 們的職 心 人圍裙上, 他們把-咖啡當成是一 別了好多徽章 種榮譽 0 每 隨時提醒自己。 個 人都像是在戰 在 場 咖 Ě 啡 獲 的 取 件 道路 無 事 數

咖啡館的規範

過去輔導了幾家 咖 啡 館 樹立了一些 一規範 , 在此 與大家分享如 下 :

若我們使用市售的原物料, 包含牛奶 , 都有品質或是品牌 ,認同消費安全的標準。相對的消費者就

會更願意多花一些 咖啡 館 內 的 錢 咖 購用我們 的 產品

的工序。若是開的是蛋糕店 啡飲用品有多重方式沖煮的選 咖啡是附餐產品 此項目就無需考慮 擇 如 養式 手沖 虹 吸等等 。多元化也不會造成太多

,

三、甜品的供應方式及下午茶的用餐時間必須明碼 標 示

几 正餐時 段供應的主食餐點 以單 套餐為主 不同 主菜

店內要提供包場資訊 如指定時段或是自訂時段 , 器材費用等等

五

計 畫開店要確立一個富有故事性的店名,消費客層 , 裝修風格 , 營業項目規劃 , 行銷活動規劃計畫 , 預

計營業金 額 估算如 何 攤 提成本 人員訓練 方式等等

的來客率 的相對差異 有人以為什麼都賣 進而提升營業額 ,帶來不同的客群 、銷售很多產品 咖啡都是很好的媒介。 ,才是真正的複合。就如書中提到很多店家配合了另一種 就是 複合 做生意也好,交朋友也好, , 其實不然。 在我的認知內 例如以下這 應是以異業合作 產業 家 能增. 加店內 帶來

D. < EQUIPMENT & CAFE

D. M. 咖啡是大名行的附屬店家,經營餐具批發,便順道開了咖啡館。原本銷售只靠器具,咖啡乏人問津,加強專業之後,咖啡也成為業務重點。

麼簡 起初 但大錯特 這 單 經營者潘 家 0 咖 錯 啡 個星期七天 館 0 大 小 是 為 姐 轉型最 開 大名行在業界是 店的 , 成 曾經 概念模糊 功的案例 杯 咖 歷 0 啡 非常不清楚開店的 史悠久的餐具 它的前身是大名行的附屬 都賣不出去 用品 , 只能 老店 規劃及銷 靠 咖 本來以 啡 店家 器具 售 , , 的銷 為開 在 經營餐具批 咖 售 啡 店水到渠成 及批 的 餐點上完全享用 發 發來營 便 , 区順道 運 結果 0 開了 想 卻 發 不 低 價 揮 是 咖 其 想 取 啡 咖 想 勝 館 啡 那 0

咖 啡 潘 訓 小 練課 姐 上過 程 市 很多 道 真相 咖 啡 課 咖 程 啡 訓 曾 練課 經 説過 程與 、證照之氾濫 句名言 , 只 有錢 不 夠 , 沒有考不 過 句 笑話 道 盡 T 今日

的

;

的

專業

卻沒

有

機

會

展

現

這 去品 她 也 訂 在經 , 應證 所 牌的支持 價很便 有 歴了一 Ī 的 這 宜 咖 幾年 啡 力道 段算是空窗期之後 製程 但 消 的開店認 全部 讓 費的客人不認 她 1 條龍包辦 步難 知 品質永遠要擺在第 行 , 同 她毅然地 0 你的 當 (只差沒有進口生豆了) 她改變了銷 品質 做了大幅度的改變 , 也 售的 不會認為食材 才有機會談態度及長久經營 模式 0 現 潘 在 有多好 小姐説 的 一買好 O 的 \leq 反 累得有價 賣好的食材 咖 而 得不 啡 到客 值 個 人要 人的 我聽了也 就是關 做三個-信 任 很開 感 鍵 人的工 0 更失 過 去

訂價的基本概念:錨定價格

外 , 經 也 營 要 有效 間 咖 的 啡 館 錨定 是 咖 很 大的 啡 館 挑戦 的 價 值 0 我常常在課堂上 而 不是 價 格 0 舉很多成功的 很多店失敗的 案例 原因 及店家 都 是 , 不外乎 開 始先訂了咖 除 了專 啡 館 的 的 咖 啡 之 價

格」,

而不是

價值」。

在訂

價方面

先要認

知錨

定

價格

門 是一杯是二百 [自己有沒有消費能力在那區間的朋友就好。當然也不是每個人都有能力賣貴 經 營咖啡 館 至五百元, 的 基 本概 念是 那麼就要一 當 杯咖啡 杯 杯地賣 賣得 便 。有些學員會問 宜 例 如六十元上下,要快 ,賣五百元, 會有-就要大量 點的咖 人喝 嗎? 大量 啡 地賣 因此也先不用 其實不 但 問 是 若

管有沒有

了咖 拿出 躍 能創造環境 家店裡 欲試 我們 咖 啡 啡 杯好的 館 的 每 便 咖 拿到一 銷售方向包含了店鋪所在的位置 ,在menu上看到了很多不常見的咖啡單品,客人若是想多了解 可 啡 0 師 咖啡之外 以立刻嗅得出這家店的定位 環境的認 在 支豆子 拿到 每 知包括了營業場所 你的店內還有什麼選擇?當客人想進 就很想知道這 批 精 品 時 就需要 季的 ,專業咖啡的知名度 、市場及手作 他可以得到什麼樣的 重 風 新 味 烘焙 表現 咖啡 品 或它們有什麼特色, 嚐 的 , 一步了解 ,最重要的還是做事的態度 現 服務 因為每 實 面 0 ,也就是 先不談只是販 下時 ,專業咖啡 批豆子都不盡相同 或根-,你是否能夠流暢 「定位」。 本不 師 能説出 售空間 知 道 客人一 的 熟悉環 那 什麼道 更需要多看 是 店 什 地 進入一 理? 除了 境 麼 解 釋? , オ 而 推 能 躍

點書來不斷

充實自己

快

那

麼

好

嫌

開店必須有所堅持

因為客人懂 店或 都不肯去做 店 開 是 咖啡 人不會苦 關店當 簡 餐 館 店 , 到最後只能 成是 所以才放棄了 就是選擇一 讓 輩子,但一 咖 理 啡 所當然的 變 成 推 種生存下來的道理 定會苦一 麻 到市場及客人的頭上 你 木 結果,一 的 附 陣子 餐飲 開始就會 料 0 」這句話好像跟咖啡沒有關係 。這 , 若沒有真正的認真思考過咖 種下 切 都認為客人不懂欣賞 都 敗因 變得理 0 就是因 所當然 為 如 進 ` 此 不會喝咖啡?實話告訴你 啡 但在開 步 大部分的 館要如何存活下來 的理 店哲理上 直 氣壯 咖 啡 館 再貼 連 漸 漸 苦 切 不 變 不過 斷 成 陣 就是 蛋 地 7 子 糕 把

域, 的 人覺得牙醫 想起 行 就該 業 就 有不同的 個關於拔牙的笑話 真好 不應該規 賺 工序, 範 有些不平 太多 而不是一味 0 0 包括 。醫生就問 某人牙痛匆匆進了牙科 時 地求快或求慢 間 當然也不 那麼你覺得要拔多久,你才夠本?」 能 故意 也就是説 醫生拔了一 拖 時 間 ,拔牙不用慢工出 顆牙 只花了五 I細活 所以説在 秘 鐘 但玩 卻 不同 收 門有藝 費 昂 的 價 貴 術 值 0 性 領 病

著 出 杯就 樣 的 好 0 精 剩下的因素 品 咖 啡 並不 在乎 考慮到心情 你出 杯 有 多快 天氣 0 讓 出不同的杯組 所 有 的 I 序按 部 就 杯賣個幾百元 班 是 定 要 有時 ,不會讓消費者覺得那 間 完 成 的 而 不 是急

咖 啡人的品格

常高 十五日的新聞 接下來我們就來談談咖 這做法真讓. 提到 人對這些大品牌的企業失去信心,也讓人懷疑這企業到底是去產地採購好的咖啡 某商品標榜百分百的阿拉比加豆,但實質上豆子品種亂入, 啡 商的 品品 格 0 上一本書我提到星巴克 , 這 一 次該提西 * 標示不清 圖了。 在二〇一九年十月 ,滿袋瑕 豆 疵 率 還 非

呢?真不敢想像 杯西*圖咖啡的堅持」。若是我們不做改變,過去種種的食安問題不會消失,被傷害的永遠是消費 是買最廉價的 人失望的新聞 電 最 視 諷 刺的是包裝後方的 廣告及媒體廣告或文章常説該品牌如 豆子來混充 那麼請問那些看不到的產品 。之前提到 段英文,意思是「價格從來不是我們採購咖啡豆的考量 呼嚨消費者?這會是壓死品牌 ,做咖啡這 行 ,必須要有品德 何如何 如罐裝飲料及掛耳咖啡 的優質 的 最後 是精品咖 如此一來該牌經營了這麼久的品牌形 根稻草嗎 啡 用的又是什麼原料 的指標 0 如 ,品質才是我們對於每 果看 到 ; 其

的

如

此

者

他 卻

|雑 是

牌

小

象

大 牌 \$

個共同 品牌出面道歉 在上本書及這本書 無論是 的 警惕 進 步 , 換句 我其實都不願意承認這個事實 地區或落後地區 話説 ,我提到很多這類問題 這些 企業化的 在 咖 啡 的 咖 啡 飲 , 品 用上 0 我始終不希望咖啡 這是咖啡業共同蒙上的陰影 牌 問題相對存在已久。就算是在食安意識 其實還沒有太大的進步 商 品 淪 為 種騙 ,是從事這個行業的朋友們 進步的 局 ,若不是新 只 有設 抬頭 備 聞 的 告 0 今日 咖 知 啡 的 該

為貪圖

小

利毀於

旦,豈不得不償失

總體質量還是有非常大的進步空間

良 前 心心 年 端 0 種 多人以為沖煮器具 栜 植 杯 年 的 咖 的 技 啡 咖 術 啡 提 百 豆甚 升 T 元 至 的 的 咖 那 售 進步就是 價 啡 麼 粉 後 沒 嗎 段 有信 ? 的 咖 製 啡 咖 心 作 啡 質 提 部 量 的 高 知 分 的 到 名 呢 维 ? 品 步 百五十元 牌 還 企業 是 其 實 樣 本應該更 把 咖 只好從 咖 啡 啡 有 烘 的 商 良 質 到 品質量-1 碳 量 地 化 做 嗎 過 業界 1 ? 去差異 還 動 手 的 是 腳 表 在 非常大 率 通 這 路 是 而 販 很多 不是 售 是 保 的 企 更 存 沒 業 期 咖 的 有 限 啡

進入 咖 啡 的 大同 世界

營

段

這

是

恥

的

當

然好

的

良心

企

業還是

所

在多有

只是可

惜

無良

的

作

為

壞了

鍋

粥

去的 V 西 ん在追 oto 留 餐 oto 啡 時 廳 啡 逐 館 代 咖 0 師 便 啡 那 除 精 如 的 時 T 普 風 專 後 咖 羅 業之外 行 春 啡 大眾 只限 豆 筍 並 認 般 , 不好 於 牅 為 道 放底店或 德也 展 , 開 取 喝 得 來 咖 是 是 修練 , 啡 到 如 西 是 今在 目 餐 高 的 前 廳 貴 交通 的 部 獨立 幾 流 份 乎 運 行 0 都 輸 咖 在一九八〇那年代 還 及倉 1 啡 存 示 館 儲 在 1/ 在 不多見 條件. 市 乎 喝 場 Ė 到 上完全現代 , , 的 也 更不 是 很多咖 什 口 能 甪 麼 也 化 説 咖 有此 連 啡 啡 從 鎖 師 0 第 咖 在 都 九九〇 一代 啡 很 是 店子 在 長 接手 的 飯 年 店 代 其 段 開 卻 實 時 不 始 間 , 或是 見 在 中 後 獨 過

在 要 咖 有貿 有 啡 點 Ĺ 易往 失落 建 7 來 情 咖 咖 啡 啡 的 交的朋 \Box 都 度 應 不 友更多 成 該 有很多年 問 是 題 個 理 更 我 想 輕 廣 們 的 投 0 更知 講 入咖 親 友 得 1 啡 浪 , 各 漫 這 行各業的客人 行 點 業 就是 但是又有不 烏 托 ,不分階 邦 的 值 得投 概 級性 念 入的 0 別 咖 啡 都 沒 面 有 口 以 或 不 度的 以 是 咖 嗎 啡 限 會 制 提 友 到 只

什麼不見後

人追

逐呢?

J

狺

為什麼收店的是你?

倘若一踏入咖啡這行業,就以衝量來做考量,那就踏入了收店陷阱。

好不容易花費了大量心血開了夢想中的咖啡店 如何避免慘澹經營、草草收店的結果?很多朋友都説

,為什麼收店的是

我?」

低。公司沒有讓他們去上設計課程,提升色彩學與藝術欣賞的能力,設計 代接手後連續虧了十年,頗為頭痛。他臨走時,我提醒他説 色彩都不知道 美觀要很高 我很努力,也不懶惰啊 我講 個故事 ,結果心態卻是阿姨,怎麼會進步。他乍聽之下不太高興,回去後,有天便傳了一通簡訊 公司裡的清潔阿姨難道不比你們努力嗎?為什麼她的薪水那麼低?設計者的藝術涵養和審 以前有位很好的朋友跑來找我聊天,他開的是內衣公司。員工一個比一個努力,可是第二 ,你的公司問題出 師 只會做市調 在哪裡 ——員工美感素質太 , 但連秋冬流行 的

啡賣蛋糕不是難事,只要肯做應該會成功,於是就貿然出手了—— 開 店 有智慧 0 咖 啡 館的成立並非企業 ,門檻其實不算高 ,容易進入這一行。因為很多朋友認為 其實這樣就已經踏入了收店的陷 ,煮咖 謝謝我的直言建

議

格時 好 , 當你對咖啡 這 消費者會有什麼樣的認知呢?以茶葉為例 樣 的 錯誤認知就是步向收店的起點 ;的認知並不是真的專業,但為了迎合更大眾的客人,認為只要賣得便宜 尤其當你強調自己賣的是精品咖啡 ,一斤茶葉有三五〇元,也有三千五、三萬五千元一斤 但收費卻 ,品質就 是 般咖 不 甪 啡 那 的 麼

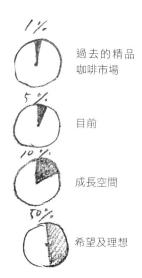

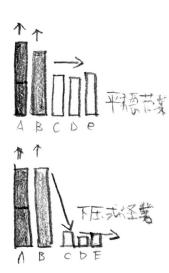

A:投資成本 B:前期收入 CDE:經營收入

咖啡 有很多沒概念: 難道沒有價格差異嗎?一 的 人以為咖 啡 都 是 樣有的 樣 沒有差別 所以當消費者看到名實不符的價格 那些人絕對不是你的 顧 客 信任度就打 了折 扣 當然還是

的認知,來作為開店的起步。例如參考咖啡企業的訂價在台灣,咖啡館的生存空間看起來很大,其實不然。有過多沒概念的人以為咖啡都是一樣,沒有差別,那些

沒有長遠的規劃,只考慮到眼前的價格,就會失去避開風險的空間

就是因

為專業知

識

的

欠缺

而很

難做

出正確的

方向或決定

結果往往造成不利於自己的局面

,想和它同步

,或甚至比咖的訊息不足,公

啡連

店賣得更

低

就因為正

確

的

往往都會選擇

或相

信

點錯

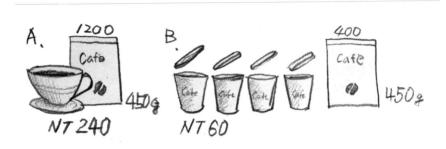

為 何精品咖啡店更適合獨立業者

真正想要開的咖啡店。以下我們來試算 年?商業咖啡館到最後往往就變成販賣空間 開店之初, 投資最大,收入也最多,但能維持多久?三個月 、提供電源的地方,而不是當初 半年、還是

成本試算

, 精 品 咖啡

精品咖啡生豆的進價,一磅 450 克,約為 1200 元 A

以 20 克一杯的粉量為計: 450-20=22.5

杯定價 180 元,可以重複使用骨瓷杯具,環保,相對地第一次的成

假設

本也高一些。好處是更可以專注於精品咖啡的修煉,買好的、賣好的 ,提供好

的品飲環境

180 元 × 22 杯 = 3960 元

В 商業咖啡

3960-1200=2760 元 (| 日毛利,不含其他開支)

杯 商 但是使用紙杯外帶 業咖 啡生豆的價格 ,消耗更多的環境成本 磅約 400元 較好好 2的咖啡 總體成本高於可重複使用的 商業豆 0 杯 同樣以 咖 20 啡 克為計 店 質感並沒有提升 樣可製作 22.5

65 元×22.5 杯 =1462

|462.5-400=1062.5(毛利

步的 從以上比 鑽 研 飲用口 較可 知 感 與氛圍 商 業 咖 還 啡 是有差異 店 毛利 遠低於精 的 前 者能平 品品 咖 啡 穩 館 營業 快速 , 後者卻 卻不環保 是 低 利 , 的下壓 人潮 多, 式 經 營 就沒有時 間 做 進

IE 好 咖 的 啡 咖 師 啡 的 相對價 倘若 值 踏 不一 入咖 樣 啡 ,但我相 這 行業 信當初每 就以 衝 量 來做考 位 想開 咖啡 那就踏入了開店陷阱。 館的 IIII 友 , 都是想成為這一 花了很多時 行的佼佼者 賣真

妨反思 В 開店前是 相較之下 否評估過己身的條件與該地 就可 以理 解哪 條路比 較值 區的 得 接受度? 進行 0 當 然也 有些 一朋友擔心 賣貴了沒人光顧 那麼不

心力

往往結

果都

不

是

很

如

意

,

量

,

間

金

咖啡是我們 若要賣 便 唯 官 的 的 咖 產品 啡 就交給 對超 商 便 而言卻只是他們二千 利 商 店 去 做 0 現 實 中 -種商 的 事 品的 實 就 品項之一 是 獨 1 光賣茶葉蛋就把 咖 啡 館 無 法 做 這 我們 樣 的 壓 商 死了 業 競 爭 0

裝飾 義式咖啡機與烘豆機 若你 品 0 在開店之初 比 如一 開店就買了一台大型烘豆 ,在開店第三個 就 口氣添購了許多所謂的生財器具; 月後 (,這些 機 , 口 都 能 成了「寧靜 個月只用 義式機 成 次兩. 本」。 烘豆機 次 乖 0 這 乖 地 此 、氣泡機、 躺在 成 本 店裡 何 時 冰沙機…… ,成了店 能夠攤平? [裡最 遙 尤其是 貴的 遙 無

的 期 的 密 0 , 這 直到 開 雖 集度而言 店 這家 的 是消極的想法 V 店收 基 成功 點 的 的 那天,成本恐怕都擺不平,這樣怎麼會有營收呢 還是要 比例就不見得高了。 ,卻也是大部分咖啡店收攤後的苦惱 建立 在對 市場 的認 也就是説 知 上 , 在密集度高 0 成功的例子當然也不少見,但以台灣 的 地 開店 , 是有 很 大的風

风險與

挑 咖咖

戰 性 店

啡

店裡的基本裝修 最 從 終的 來沒想過 喜歡 結 喝 果 咖 啡 當然是 店開了 不見得要開 , 塊塊被打掉 指 短時 客人在哪裡?當店裡沒有 咖 間 啡 內 店 。很多人會覺得開咖啡 這是多可惜的 所 有 的 寧靜 成本都變成了 咖 件事 啡 客時 館的門檻不高 啊 那 就 賣餐 廢棄成本」 ,很容易切入。當 | 點吧! 東賣賣西賣賣 0 幾乎沒有一樣可以留下來 個咖 什 啡 麼 館 都 的 : 想賣 老闆

家獨立咖啡館的開店清單

在接受訓

練

的

課

程中

能將

重

點內化為自己的風

格

是養成咖啡

師

風

格

的 起點 0

當要訂定一

家虹吸咖

啡

館開 店的 有關事項 以下 列出的幾項條件,便是要讓有志開 店的 讀者屆 時 填空用的 (參見下頁) 0

確立店名: 取一 個有典故或故事的店名,當然不外乎店主人的名號

消費課程

鎖定消費群

體

,

錨定價格

0

例如學生、藍領、

白領、

藝術族群或是退休客群

人員管理: 每日有效的探討飲品餐點及客人反應 或提供問卷資料

裝潢藝術風格: 陳列收藏品的風格,設定特定區塊的 小角落

菜單 訂 定 增減品項定價及考慮產品 的 時 價

項目內容 ` 餐點品項 飲品 品項

營業項目:

訂立

行銷活動: 策劃 年度或季度的活動 加 強行銷置入

人員訓

培養忠實粉絲 練辦法: 重 定期檢視從業人員的能力 視從業人員與客人之間的互 如口試 動 完整建立 筆試 閱讀 電 商 資 書 訊 籍等等

成本如何攤提:每月攤提成本, 估算攤提時間及目 標

	開店項目表列填填看

成本如何攤提	培養忠實粉絲	人員訓練辦法	人員訓練辦法	行銷活動	營業項目	菜單訂定	裝演藝術風格	人員管理	消費課程	確立店名

自家沖煮的行家更是精品咖啡的客戶

天。該如 若是一 個咖啡愛好者能在自家一早便能夠品嚐不同烘焙的程度 何做呢?用自己最為方便或是精簡的 器具開 始就行了 ,運 多閱讀 用不同的沖煮器具 相關書 籍 增 加 ,每日都是喜悦的 咖 啡 的 知 識

挑

有人説 ,若是都自己來 ,咖啡館不就沒有人消費了嗎?換句角度來看,烹飪這件事每人多少都能自己來

選信用好的店家,那麼咖啡自己做就變成理所當然的事 情

那麼餐廳會沒有人消費嗎?也因為常常自己沖煮咖啡後

的業者 而言反而是件好事。這是相對的影響, 絕對不會因為客人在家自己手沖咖啡 就不外出消費了

,外出飲用就懂得選好咖啡

來喝

對從事

精品

啡

當客人有了新的咖啡認知,在選購咖啡豆上願意花多一些的金額購買咖啡豆

, 精

品豆就會有更多知

音

這是件好事 我在上 一本書中就提到 日本精 品 咖啡館的概念是希望客人來這裡 喝 到 精 品 咖 啡 後 會嚮

,並買回店家自家烘焙的豆子,買回器具 ,來上課學習沖煮法,希望在家也 能隨 時 再 現那 個 味 道 往

那也是精品咖啡 館 的主要營收來源 這

個味

道

歷史、文化 咖 啡 X 的 眼裡不 美學 能 也就是説 只 有 咖 啡 跟這些 這 樣 會進 一條件結合 入死 胡 才能有無限 內 0 記 得 商 機 在 咖 啡 館 的環境中 都包含了很多故事

精品咖啡館是無法複製的

了幾家店呢?就一家店啊!他們 啡店來當開店的方向,這就錯了。 這些都是商業店,只是裝潢得像精品咖啡館 開店有太多的因素。如果你開一 生一世就開一家店 家店 其實你應該想的是開 ,也賣布朗尼、黑森林 0 但是精品咖啡師是可以訓練的 ,他們有「天婦羅之神」, 一家「百年老店 肉桂捲 ,你四面八方都在賣同樣的東 像日本一樣 ,這些人開的店卻是以連 有 鰻魚飯之神 位咖啡之神開 2鎖咖 西

種精神 充滿人味,不能機械化統一,不是「一致性」的 能做出很好的料理嗎?這就是我提出的手作精神。 但我看到很多年輕人,開了一家就想開第二家、第三家,他們沒有百年的職人精神。精品咖啡若説是 種信仰 , 那麼信仰必須是「一生懸命」 投入的 這本書中我提到很多觀念是沒有書提到過的 0 精品咖啡豆很好買 ,但是你買了很好的豬肉就 0 手作就是

認真看: 開 也會想出 家什麼樣的「 此匕 門」的咖啡 有 趣 的 東西 館 ,這是個很好玩的話 題

那麼你想用什麼樣的門? 推 這些年觀察 0 1 想 當 玻 進了門 然也 沒有 璃門;4 門、 有見過旋轉 的 門 感覺 暢開 木 的 頭 , 門; 門 應該就知道它消費的客群及金額 入口;2、 你的門早已幫你選定客 5 在 咖啡 超級大手推金屬複合式的 館比 白 動 較少 門 ; 3 、 見, 大家可 群 長形落地 0

以

門

手

想

J , 直説真話 費是能力消費 門 所以説開店前的定位相對的重 以前還真的推不 你想開什麼樣的 開店第 進去 個接觸客人就是門 咖啡館 因為我知道現 要 , 門 <u></u> 已經幫你決定 實 門 的 問 面 題 0 我就 有 消 此

精品咖啡師的精神

藝 術家的精神就是不需要相信群眾的智慧

當 I 藝術 跟金錢結合時 很多咖啡師就背離了原有的精神, 快速得到的知名度,很快就讓 人沉淪於商業

惑中 0 事也讓我困惑了一段時間 個人深有所感 , 因此 做精品咖啡就只能不顧 也許多元的變化是為了生存下去,為了生活,放棄往往是最快的辦 切 , 或是不屑一 顧的二分選擇

店是時尚的質感 行業 千 萬別當成流行 的物 0

我一直相信培育新一代的咖啡師

,

就一定能拯救咖啡的世界觀,

因為年輕人有無窮的力量改變世界

啡 但

法 0 咖 0

誘

這

們應該還是有哪 養不起窮盡一生鑽研技術的專家。」這真的是一件很可悲的事情。起初看到還氣了一下,但事後想想 二〇一九年十月十三日看到 裡做得不足。這也道 篇新聞 出了一 , 內容談到 個事實 ,若是為了平價而捨去了專業技術 「台灣為什麼沒有料理職人?不尊重專業的台灣 放掉品質 ;消費者 社會 , 我

才是王道。充實好咖啡的相關知識,配合生活上的邏輯 在 咖 啡的領域上,筆者還是覺得 ,咖啡的每一個環節 ,咖啡的千香萬味也在等候我們用不同的方式淬取 ,從選豆、烘豆到沖煮,每個人自己能做就自己來

烘焙出來

進門雖然消費

,但是打從心底就瞧不起這家店。

所以常有消費上的糾紛及爭吵

2. 回到咖啡基本功

Back to the Basics

手作咖啡的價值

這完全要建立在科學的基礎上。觀察每一次的出杯,做有效的調整 咖 啡手作的價值 ,在於咖啡師不斷的自我精進。從選擇烘焙法 ,到沖煮的精準與調整 ,可調整的 規範很多 ,什麼是「

卻 啡 :從不思考問題。遇到問題不想思考,就找一個知道問題的人要了一個答案。這也就造成經驗不能內化的 ,卻還是以商業咖啡的思維 在 數十年 的 咖 啡 教學 上,我遇上很多不能將學習的過程內化成自己風 ,作為發問的出發點 ,令我非常的頭疼。因為他們往往只是要 1+1=2 的答案 格的 咖 啡 師 雖然在學習

精

品

咖

咖啡是人的文化

態度

是很可惜

的

事 的時候 甚至有人説明年將推出自動虹吸咖啡 的優勢 有各種 每一年在台灣都有無數的比賽及咖啡展。其實令我滿心感動的是,每一 除了各式比賽之外,參展的廠商 不同的比 而忘了 這是多麼令人難過的一件事? 咖 賽 啡 0 事 師 實上 本質的 1優勢 譲年輕. 0 年 機 同 人有了很多參加賽事 年 0 在同一 時間也會展出很多新式的機器 如 此 0 個會場 如 深有 , 天 很多咖啡人一 的 機 會 咖啡展變成是機器在比 , 培養群眾魅力及個 窩蜂地推薦 , 來取代人工。 場都是滿滿的人潮 \ 背書 賽 人動 例如自動 , 五 而不是 去證 是件 在展 明 手 人在比 場中 沖 很 咖 啡 機 好 也 審 機 的

咖

. 啡不是工業文化,而是人的文化。除非你很懶,

才需要自動機器來「手沖咖啡」

0

時代的進步我們都

人,才是咖啡文化中最可貴的一環。

可以認同,唯獨不論文化及新文化、舊藝術及新藝術,人,才是其中最可貴的一 我從來不同意把咖啡説得簡單, 也不喜歡聽到人說 就 杯咖啡 環

涵,就如同茶文化一樣博大精深,產地在不同的山頭,就有不同的氣息、風味。 需要這樣費事嗎?」 其實咖啡的內

每次沖煮都像是一期一會的藝術品

結果;

每次煮咖

啡

就像

期

會的藝術作品

度、有美感的品飲文化,也有人文精神。精品咖啡和茶有很多共通道理,也可以是有深

到 喝不好喝的問題了,也就是説大家都 有點好笑,有那麼輕描淡寫嗎?假 很多人在烘焙時 ,常分派 別 0 跟 插 一樣了。 如都 花 樣,分流派。 樣 不是這 也就沒有 樣 的 我 好 感

咖

啡

師

[要從內心解放出來,不要只想沖煮出

單

的

成

果

自己的風格條件, 其實全都不一 會讓沖煮的結果不一樣。在當下我們覺得似乎沒什麼大不同 因為每次的條件總有很多不能預期的變化,太多條件的變化 樣 , 才是刻不容緩的事 怎麼能期待 樣呢。 ,不需要去期待 這是 種 迷失 樣 找 的 出

沒有 小的 都能夠成為藝術家 礎 變 訓 任 數 開 練 何 種 始 1科學實驗應該都是微觀 0 , 作 方法是絕 0 1/ 在咖 為 無法涵 啡 個 的學理之外,學習的心態是要調整及修正 對 咖 蓋 啡 咖 的 啡 0 師 , 的 般的 和藝術家 所 有 的 科學 大 基 礎 為 論 樣 每 述 的 次都 小 並不是每一個人 我想只能當 數 少量 有太多 或是 的 作 基 不 細

咖 啡 師 有了 基 一礎之後 , 在 咖 啡 的 维 階 修 練 , 就 是 種 深 遠 的 學 問 罪 始 學 咖 啡 師 的 個 厘 格

彎 門 是 修練 在 科學 的 領 域 中 有 微觀 思考當然也 有宏觀 的思想 0 我 直 認 為 微觀 是 主 觀 的 學習

我們 是否錯過了最 窮 的 時 光 最 好 的 審 1美觀

而

宏

觀

則

是

客

觀

的

 $\overrightarrow{1}$

場

改變 用 的 古 轉 oho 變 的 法 啡 嗎 製 大 X 與 素 作 我們 機 制 加 器 定 入了 口 咖 以認真思 啡 茶 各種 的 酒 ΞΞ 是 電 爭 如 考這 子 是 此 何 , 個問 數 時 為 據 開 什 題 始 麼 咖 ? 獨 是不是我們 啡 從 獨 機 咖 咖 具 啡 啡 0 的 如 轉 第 變之後 都 此 求 放 波到 新 掉了最 求 第三 變?令人不 有 什麼還 好的 波 , 時 在 代 能 快速的 解 再 和 改? 最 0 佳 咖 轉 變當 的 在 啡 審 其 沖 美觀 煮 他 中 直 的 0 有 的 飲 品 需 太多因 中 要 如 I 改變 都 此 快 強 速 而 調

?

,

復刻 是理 所當 或復古 一次大戦 然 風 的 前 產 後 品 是 的 嗎 生 這 活 0 也 那 方 就是 我 向 們 和 我 錯 飲 為什 過 用 T 咖 麼執 什麼? 啡 的 意 質量 要重 好 的 頣 色彩 拾 今日 虹 吸 大不 嗎 手 ? 作 精 相 咖 彩 啡 的 0 建 當 築 世 ? 界 快 精 速 緻 的 進 器 步 貝 ? 隨 手 市 售 口 商 得 杯 有 那 咖 麼 啡 多 似 的 平

有人, 們去旅遊還 是很多美感 樣 很 的 多人都在 有太多: 感感 是 都 的 在 消 追 這 失了 就 求 變 看 增 數 古蹟 每 次沖 加 0 過 9 T , É 去 煮成 很 看 多 的 我 金字塔 樂 們 果的 氣 趣 候 能 用 0 , 豆子 外型 美國 看神 致性 殿 人把 的 某 至 新 其 , 會 越 為 鮮 顏 什 絕 南 度 色 來 對 麼古物 喝 都 辨 不 咖 和 認 口 昨 啡 這 風 能 天不 麼美? 的 格 0 西 慣 円, 方世]洛克 帶 這 這 界 就 美國 是 崛 走 就 為什 起 是 本 洛 很多 Ė 期 麼 口 我 可 事 會 喜 但不代表美式 歡 新 物 0 每 手 蓺 都 次品 作 術 是 快 的 飲 精 舊 速 咖 都 神 取 藝 啡 是 術 得 就 不 大 太 為 我 但

種 美好 的 咖啡 文化

煮咖啡沒有標準定義

的影片教學作為自己練習的參考,我認為這並不是很好的學習方式 全照章奉行。 知有很大的影響和幫助。但有一點必須認清的是,各地民族性的口感偏好,還是有很大的差異,也不能完 過去在進修咖啡的過程中, 目前從事 咖 wi 啡 教 學 讀得最多的還是日本咖啡大師田口護先生的書籍 數十年間 ,很多年輕朋友,開口 [閉口都是書上怎麼説,以 YouTube 上 ,對我在咖啡科學方面的認

我認為,在沖煮咖啡時要有沖煮計畫,而無標準定義

會相同?這是基本的認知。也因此,我不斷地重複這些説法 除了人不同外,各條件也沒有一項相同 就如同創作 ,有什麼標準為例嗎?在學習的過程中,模仿是必經之路,但不可以一直不加思索模仿下去。 就算是一樣的豆子,研磨不同,也就不同。以此 ,就是要讓每一個學生都能瞭解, 類推 沖煮咖啡不 ,還有什麼

這樣才能內化為自我的認知與風格。是最可惜的事。重複的提醒,不斷的練習,同,往往學習不到自己的調子與風格,這需要期待有一樣的結果。若是期待結果相

尊重和商業利益

,有時魚與熊掌不能兼得

友以為,只要拿了咖啡師的證照, 會、頒發的證照, 不可諱言的,多拿 大家卻蜂擁去拿國外的證照,以為花一點時 一些國際證照是可以墊高咖啡師的學習資歷 就具備開店的資格。我必須説,並沒有!如果你相信這件事,你便進入 間 拿 ,也是好的方式。台灣有內政部認證的 個證照就能成為精品 咖 啡師嗎? ·很多朋 協

裡銷售,多半推薦學員到其他專業店家去採購,學員都感到很訝異 年從事咖啡虹吸壺沖煮教學,因此有關咖啡沖煮的器具 不方便。 在教學的過程中, 而學員若在我這裡買豆子,我還要以特惠價優待 我自己的原則是,身為教學者便不銷售 ,我便不在店 0 因為長

了收店的陷阱,

那就是一個坑

有此 想學員也好,教師也好,心中其實早有定論 我並不反對其他人這樣做,這可能只是我自己的潔癖,這些年我也 |感觸。當你教學,順道賣賣產品時, 師 學員們並不見得尊重 亦 ,其中有很多的道 學員會把你當成商人,而不 理,不便多説 0 我

家庭與推廣精品咖啡的理念上,把事業縮到最小。錢夠用就好,理念過富裕的生活。之後不小心投資失利,痛定思痛,便決定將重心放在多年前我在事業高峰時曾擔任多家懷石料理店的執行長,已經體驗

濾布過濾器

濾心過濾器

然缺點是濾布保存不容易。乾淨度也是相對的問題

就隨便吧。

它當然有優點

如清洗方便

好保存

損壞率

低

外出旅遊時

比較便

利

濾布:

它的優勢是上水平穩、平

均

對上推水及粉的

逐載咖

啡

體的完整

蒸粉過程相對的均

衡

0

我

個 當

需要經常替換,或是刷洗、冷藏來保持乾淨度

人只用這種形式來操作咖

啡

去沖煮咖啡的方式轉圈也是不錯的選擇

濾

心

型型

的

過濾器:上水泡沫大,

咖啡粉體上水速度快,衝破咖啡粉體

0

開始就開

始萃取

但是咖啡液混濁,味譜雜亂

不建議沖煮淺中烘焙的豆子

其 用

他 過

是新的產品 果試過了, 過沒有, 廣泛的使用 有人問我有差別嗎? 觀察過沖煮後的結果 我們再來討 從過去到現在並沒有被 定有它的原因,這裡 我回答 論

過

濾

器

嗎?

如

你用

,我們以最常見的兩 種 作 為試 驗

虹吸壺的過濾方式有幾種

壓與拌

就不多作説明

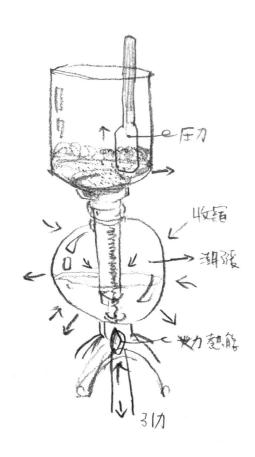

虹吸壺沖煮中,運用攪拌棒的力道更 可掌握咖啡的體感。

化 剷 的 方式折斷 虹 等等 媑 吸咖 用 啡 力道更可掌握咖 在 的 它;是要一次斬斷 此就略過不提 訓 練中, 攪拌棒的使用是關鍵。我在上一本書談到了我研發的幾種手法,如滑 啡 的體感 0 累 於攪拌的力道 支 、兩支還是三支?若把筷子換成咖啡 這也説明了在沖煮過程中多了解科學常識的重要性 我常用這個教學比喻 : 假如有三支筷子, 用 的 力道 就 是 0 在水分衝到 咖 我們今天要用 啡 扇型 師 掌 握 撥 的 壺 變 砍

頂端後的二十多秒內,

就要有力道而快速地壓與拌,結束

虹 吸咖啡的泡沫觀察

過程 我們在沖煮虹 中 必須要有相對的沖煮條件 吸壺時 拉下的 泡 0 沫是美味 從不 同 的 重 泡沫 要 的 表現 指標 , 0 便 其實是可 可 以目測而得知這 以 利 用 收 縮波段來決定泡沫 不如 啡 的 優 缺 點 的 這是 多寡 重 但

的

觀察點

0

也 啡 是 熱壓收縮 0 收 而 靠空氣的收縮 縮波段 溫 度就是火與水接觸後的產物 的 ,會造成氣泡體的大小,由此 運用在萃取 ,這是過去基本的觀念 咖 啡 的質量上 0 溫 有很大的作用跟效力,若運用得當 度高 而知當我們在沖煮咖啡時 也是對的 或低 , 可以從水上升的 ,但往往忽略了上升及下收時的泡沫粗細也有關 ,上升的速度是靠熱空氣的膨脹 速度 へ 虹 便能得出一 吸) 來了解當下 杯有體

的

水 有

空

下收

杯

底 溫

的

咖

吸咖啡時 觀察下壺出來的泡沫粗細淺厚 , 望即 知這 杯咖 啡 的 質感與口感

咖啡

的

質地

物質會與能量相互融合

認清這些

細節再加上好的咖啡

 \Box

杯好的咖啡就能隨手

口

得

- 1 淺薄 無泡沫: 咖啡 體感 輕 淡雅清 香
- 2 中)度細薄泡沫:下拉過多脂肪 度細薄泡沫 香氣四溢 ,濃厚 感滿足 度高 咖 啡 ,恐強烈 體 定

3

厚

- 4 泡沫粗 而少: 口感苦,水感不足 輕 無 體 感
- 5 泡沫 大而 趙 中 酸澀感重 降溫後苦感 加 重
- 6 泡沫大而多: 脂肪體感粗糙 ,苦大於濃 , 四大原味過度萃取

1、淺薄泡沫細少

啡的質地。

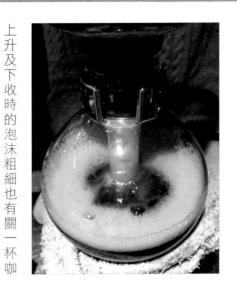

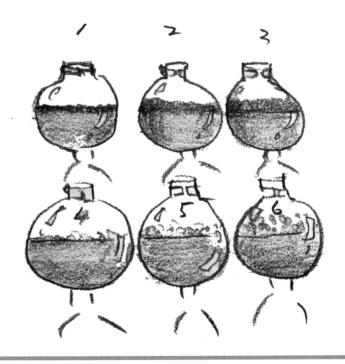

當拉下的泡沫細緻……

(3)

度高,香氣較為隱藏。奔放,脂肪體過大濃厚濃度較高,飽足感強烈泡沫多。下拉較多脂肪,

(2)

口感滿足。 電氣四溢

(1)

温暖。 泡沫少,香氣口感輕柔

當拉下的泡沫粗大……

(6)

苦大於濃,四大原味酸泡沫高,脂肪體咸粗糙 甜、鹹、苦過度萃取。

(5)

溫後苦威也相對增加。泡沫中,酸澀威重,降

不足,輕,無感。 泡沫低,苦,水咸,體

咖啡豆的質量是基本前提

都會很容易地愛上一杯好咖啡,若你在乎的是其美味,就不會再習慣一杯燒焦的提神飲 不論在世界各地,不同的文化背景,不同飲用與沖煮方式,只要人們每天花一點時間,自己手沖或購買 料

例如 方式,之後烘焙層度,該如何沖煮,就由自己決定了。前提是不要輕視咖啡豆的質量。質量是什麽意思? 杯美味的好咖啡 過期豆、 陳年及太多的瑕疵豆亂入的混豆,烘焙過焦,總體差異大等,都算是不好的質量,這也是 ,先看其原生咖啡豆的品種和產區特色,再考慮生產是否有疑慮 ,日期包裝及保存的

咖啡豆的保鮮期絕對不可能長達一年

咖啡

最大的禍首

,這樣的咖啡豆的質量不可能沖煮出一杯讓人喜愛的好咖啡

,當然更不可能愛上它

T 的 7,咖啡 保 購 置 存 期 咖 也是如此 限 啡 $\stackrel{\leftarrow}{\Box}$ 時 大 為 ,一定可以從外觀或是氣味來判 烘焙好的 咖啡的質量會與能量彼此交換,溶於水中。若是質量過差的咖啡豆交換後,不好的味 咖啡熟 $\overline{\Box}$ 期 限 短 暫 0 斷咖 用生活的邏輯 啡 的新鮮 度 來看 咖 啡 烘好的花生十五天後就失去新鮮 $\overline{\Box}$ 不可 能會有長達三百六十五 度 天

道與氣味便很容易表現在咖啡

液裡

上圖:各種瑕疵豆,包含砂礫、霉豆、蛀豆、過焙、全黑豆、未熟豆、萎縮豆、貝殼豆等等。

下圖:精品咖啡豆,淺中烘之後呈現的品項完整美好,但仍須經過一再挑豆的工序。

豆子的研磨

其實談到咖啡豆的研磨,這是個很多人的因素的困難問題。也有點複雜

別人的條件只能做為參考用,並不是模仿刻度就能成功。有時即使是同型的機種, 每 種咖啡 的製程 、各種形式的器具 ,絕對不是只適用一 種刻度。研磨的機具也不相同 刻度往往相同性也有差 。所謂標準

是什麼?

異

,機器用久後

,間隙大小也有所不同

0

款除靜電的磨豆機 據做為指導方向 常遇到 個問 題 0 ,因為沒有靜電,所以細粉不會附著在磨豆機上。那麼, 上一本書曾提到 學員問我研磨多少刻度,幾號, ,好的豆子 細粉是幫手;不好的豆子, 通常我不太能肯定地回答這樣的問題 細粉去了哪呢? 細粉是 殺手 0 目前市 只能用參考 售的 數

善用濾粉器

有弊 粉亂 磨 的模式很好 很多朋友都 則不好説。 \Box 飛 0 機 有利 會 較好清潔 很 乾 的 以 , 讀 部 其 為 淨 分 實 者可以 , 沒有 除靜 應 有 ; 缺 該 利

式的萃取器具 香 元 在 素 研磨的課 使細 分子快 0 程 拿 中 速 個 我 散 簡 們 逸 單 會 的 比 起 咖 較 啡 討 香 , 論 氣相 如義式萃取 現 場 對 磨 地 豆機 減 與手沖 弱許 的研 磨 多

議

你買

個濾

粉

器比

較

實

在吧

0

相

對 機

的

如果使用

濾 粉

彩粉器

也

可

能

會

因

時 東

間 西

或 0 假使-

搖

動

,

過

度

的 細

激 粉

活

咖 那

啡

粉

的

芳 建

粉去哪了?任何一

款電

動

野磨豆

,

難免都

有

細

這是必然存在的

太在乎

麼還是

煮

杯優質咖

啡

便

垂手可

得

大 , 掌握 研 磨 刻 度 , 是 杯 美 味 咖 啡 的 先決條 件 也 是 不 刻 咖 啡 度 沖 的 , 粗 觀察研 煮 細 的 等等 知識 磨 後 0 學 咖 的 門 啡 粉 0 \Box 粒 掌 的 大 握 粗 小 得 細 , 好 口 也 變 同 數質量 豆子新 時 選 擇 差 鮮 不 異 很 沖 方

論烘焙的完美曲線

什麼是烘焙的完美曲 線?是自己 的認知還是烘焙的 科學 認 知?

候 了密度、大小、含水量 0 烘焙曲線會依大環境及小環境而 爆裂聲音會拉得相當長 , 每一 烘焙的豆子品質落差很大, 年一記的產區咖 有 所 差異 0 **啡豆也** 曲線重 疊 有些許不同 烘焙後的熟程度自然也有所差異 除了不同 0 特別值得一 外 每支豆子的總體 提的是總體密度差異大的 密度差異更大

0

除

時

旧 我們常聽到 「完美曲線 這說 法 ,這到底是客觀還是主觀認 知

每 ·支豆子都有不同的烘焙! 屬 性

中道 程 理 手作的過程 直希望學生 但 學習就不同了 ,若能掌握每一地區的豆子,展現獨有的特性 能 用客觀的立 主 觀學習 一場去欣賞咖啡 客觀思考 0 0 當過度主觀時 何 時 該 主觀 那麼離精品咖啡 何時 很容易走入死胡同內 該客觀呢?多 就不遠了 加 強訓 , 就不會想去理 練 白 三的 咖啡 解箇 製

相對 風味 舉 迷人。 偏 例來説 重 草 若是不同 味 也 當我烘培盧安達咖啡 可以説是放涼後的]國家的 咖 啡 豆 , 藥味 如衣索比 $\overline{\Box}$ 時 ,一定會出現草藥味 烘到中 亞的豆子 -火後 , 偏重水果調性 甜度 加 重 也就是説 但是· 我們便不能期待它能有青草味 水果調 ,青草味特重 會流失 ;只是甜 ,也帶點薄荷香 度及厚 度

方能帶出 我們很清楚 屋地 的特色 每 個 風 或 味 家 0 都 無論是非洲 有 不同 風 味 的 中 咖 南美、亞洲的豆子 啡 風 味 , 不 需要想 烘 都該有不同烘焙的屬性 焙 的 深淺 ,而是 定要想 這 支豆子 淺中深焙 的 風 韻 還

不是

海

快煮, 合度也 淺焙 卻 是要靠烘豆師的經驗判斷 略了梅納反應及酵素反應下的美味咖啡 不 我常把煮咖啡形容成白煮蛋 熟。 相當 蛋 也不是將每支豆子都烘到焦化反 用 本身會因 慢 火煮 這也是我常用 為 蛋形完 加 熱過快 , 整 而不是 的 0 烘 蛋 外殼易爆 水煮蛋 焙 黃 熟 味 風 理 應 若用大火 的深焙或 , 味 風 , 蛋 滋 味 而 帯 忽 味 融

令人頭痛的 能嗎? 在烘焙的過程中 只是看差異多少或部分相異 也 許 點 有 但 每次的烘焙 高溫烘焙的 結 曲 , 這也是烘焙最 果 線 絕 對 有 重 不 疊 盡 相 的

口

口

明顯

好好

,

道

,

數據並非萬能

的 用 再貼切不過了。 變化 烘焙 今天看到一篇文章, 機 或是代表所有 取 得 無論 的 效果是否可 是 市 關於烘豆的數據 切?答案是否定的 售 的 以 烘 代 \Box 表 機 烘 焙 或 是 口 時 營業 以説 所 那 有

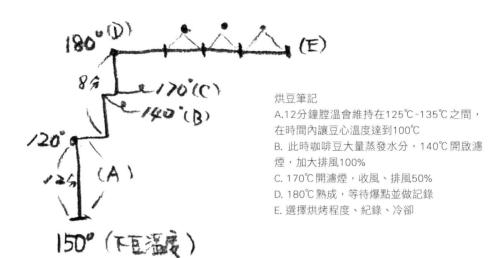

 $\overline{\Box}$

簡

的

器

具

好

像

也

能

有

時 神 口 的

有

口

烘 理 的 式

出令人驚

的

咖

啡 蟀

而不是 是不合

直

想把它變

成 我

話 以

要 能

能

解

便 試

是 艷

用

最

理

的 啡

旧

是

接

受以 只

玩

情 , 即

來

烘

咖

啡

若

是

咖

師

認

為

自己

某

種

古

定

方

オ 1

是

烘

焙

Ŧ

道

,

狺

熟悉認 來沒有 分的 及生活常 麼 信 數 如 其 去參加烘豆學的朋友都豈不是成了冤大頭 據 論 果 實 覺 知 或 點 次是重 屬 得 不 識 便 似 相 於 數 忽 是 1 據 信 疊 略 數 相 沒 無 的 Ī 據 當 有 用 種 大 的 人 小 或 確 種 0 那 環 是 全 麼 定 咖 大 啡 [和完全依賴或完全堅信數 境 面 也 性 的 為已 豆 變 有 的 的 冈 部 烘 經 認 分烘 焙含 既 知 更 有 導 $\overline{\Box}$ 然而 I 有很 對 某 師 致 多科 溫 在 也 台 進 度 有

行

器 中

曲 機

線

從 的 相 部 輯 的

學

羅 據

大

舒肥法的烘焙曲線。基本上每一種烘豆機甚至每一台機器的參數都不盡相同,甚至因為環境不同每一次都不相同,烘豆師每一次烘豆都要彈性調整。

熱機 185℃下豆以後,回溫點(約80℃~100℃)12分鐘—舒肥法

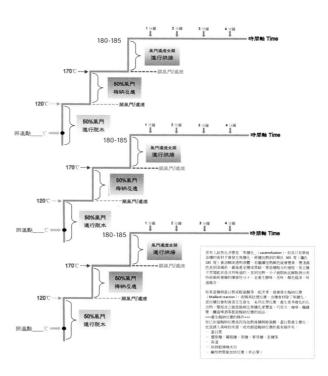

自我練習的九宮格

是指不同的風味 在沖煮練習 中 , ①是指花香水果調性 我通常是用九宫格的方式來訓練自己。以中心位置作為標準。橫排的淺焙 ,②是指堅果和草類調性 ,③是指辛香及巧克力味組 、中焙 (可參照風味 、深焙

輪 0 按咖啡豆種及烘焙程度來作區隔

調性 咖 啡 、口感薄 的沖煮 有香氣的豆子時,我可能是煮到1區以外,並沒有進入好球帶,所以只有香氣卻 除了風味表現 ,還有厚度的表現 ,是否能恰. 如其分。我個人也分調性 0 例 如當 我 無厚 沖煮花香 度

那就是有香氣但水感的咖啡。以此類推

帶 因為每支豆子的烘焙風味品種不同,不能期待衣索比亞豆和巴西豆會出現一樣 在1、2之間 0 在花果香組 當我煮到香氣足、口感滿 ,或是2區。千萬記得 ,若是我煮到香氣,但厚度沉重、苦味加 ,那可能是在2、3區之間 ,煮到3區以外時,那只是煮糟了,你不必期待咖啡 ,反之,煮到香氣足、體感足 的 風 味 會自 口 能 動變成 煮的 位子是 4品

重

那我可能是煮到3

區以外,

也不能算是好

球

的 其他區都很容易失敗 。它的中心位置也有科學根據 所以我在沖 煮時 通 常以自己的標準 而無法有效地調整。在咖啡學上也 (濃度 1.15 到 1.55, 萃取率 18-22) 都 以煮到 2 5 ` 有數據表格 8 8 的好 球帶 ,可以這樣去了解科學及自我的 雖觀念有異 為 主 最接近 ,但是中心 自己的 位置是 標 準 認 知 訓 變 0

練 方式 淺 中深

知經過暖絲網於高

軽录炎雅清香

___ 花香類組

~~ 果類堅果類組

~~ 辛哈黑巧克力組

1、2、3區塊為淺烘 4、5、6區塊為中烘 7、8、9區塊為重烘

咖啡豆的風味可參照風味輪,此為負面風味輪。

咖啡的風味輪

以上都見 是以微觀 方式來分析。只有用微觀 的 想法才能 深層 的了 解 咖啡 苯 取 的質量與質感 有了這些 理

解,形成微觀論述,在訓練過程中自然會形成反射動作。

及認 風 焙前後咖啡豆因環 味 微觀者是用另外一 知 的展現。我常常在規範 SCA 的舊版風味輪上去找原因。 0 本書作者蕭督圜 境 人為 種角度看咖啡的萃取 在其咖啡課 , 或是烘焙的 程中有四個小時就是用來解説風味輪 程 度 。微觀的基礎認知裡, 可以一 目了然 0 在風 若有專人解説 酸 味 甜 輪上, 鹹、苦是咖啡在熱反應下改變其 對有些人來說不見得看圖 細部的問 ,便很容易進入表格中 題分得很細 包含烘 的 就能 概念

花些 機成分的損失 風 時 味 間學習 輪是很好的學習方針 也是指咖啡果實內部的紙方可能因存放的時間或是過多的過熟豆導致 為什麼喝 咖啡 0 有木質味 包含生豆的認知 很多朋友會説那是特殊的味 \ 各種生豆的污染 烘焙後的 道 但是在風味 程 度 風 輪上 味 表現等 卻展示出是有 值 得多 理解

,

經由他對這張圖的分析

,學員對咖啡豆的判斷便能更為精

進

精

準

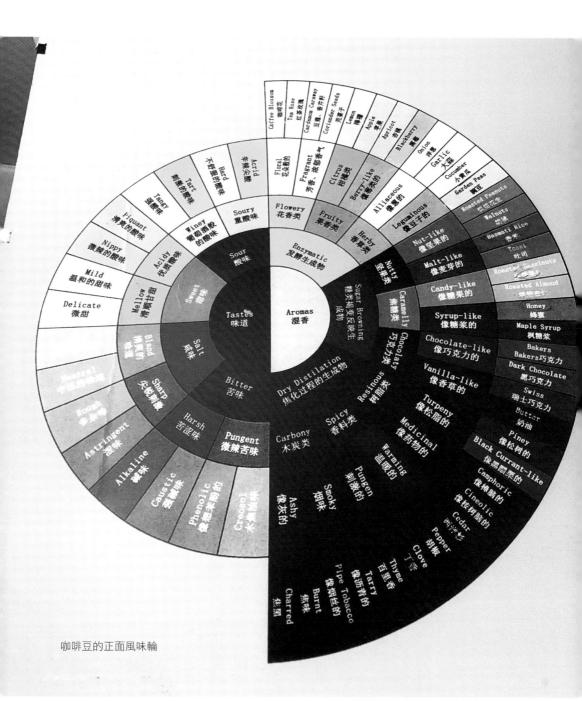

咖 啡豆的保鮮

經常有學員問 我 咖 啡 豆 該 如何保持新 鮮 度

有簡易圖形 從採收到乾燥 口 供 辨 , 別 產地運送生產的資訊 也是公開訊息 方便採購者 年度,是採購生豆的基礎認知。目前所知在台灣豆商的資訊 做 選 擇

都

數據紀錄 天以上的排氣平 以 行定 通常在我的認知內 時 衡 間 是 才能達到應有的 咖 啡 最大的 豆子烘焙好之後 滅脅 咖啡豆水準 0 當 我們在 。中烘可七到十日,風味更為穩定 追求豆子的新鮮度時 ,淺烘,十四到二十天熟成 消 ?費者重視的其實是烘焙完成後的 ,淺中烘的豆子, 必須超

風味 量 烘好的跟放久的差異性便無需贅言。若再談到運送加上所有的工序 辦法是什麼呢?就是找到 所以 隨 的 著 生成相對穩定。 I時間 般自用 的 長短 的客人購買時我也不建 倉儲: 我常以花生來比喻烘焙後的新鮮度,大家可以想像花生豆烘焙後的新鮮狀態 家信譽好的豆商或零售商家 的溫度 都 會導 議 買 致 超 過 負面性 磅 的 ,最好每次選購半磅或甚至四分之一 變 化 例 如受潮 、進口後的存放, 發霉 風 味降 就更決定了咖 解 磅來保 0 那 最 好好 持 的 啡 新 解決 新 的 鮮

質 鮮

烘焙後三天再享用

內充滿了二氧化碳 好 的 烘 焙 必 須 養 氣 個人認 排 氣 為 咖 啡 基本上要三天以上,才能讓咖啡 豆 經 過 烘 焙後 , 豆 內便 會 發 展產生出很多的 豆排氣完成 0 氣洞 為什麼要排氣?主要的 在 這 此 發 展 好 的 目 氣 的 洞

而不是冷藏室喔

之所以要冷凍就是為了減

凍

0

超

衰敗的速

度

1

且保持乾冷

過十四天, 就是 的空氣進入袋子 向 淨 氣 孔 風 讓 般 三氧 味 市 我通常會把一 會更 面 我就會以小包裝放進冷凍庫 化碳從氣 E 為均 咖 $\dot{\Phi}$ 啡 讓鮮度保存得更 洞 氧化 一袋裝的保存袋 中 (味減 排 碳擠 出 出 排 出 長 而 後 都 內冷 不再 附 點

有

單

散逸光了,更不容易保鮮 商家 絕對是在臨沖煮前 實在不專業 再 開 預 先磨 否則 成 香 粉 狀的 氣 很 快 就

或

義式配方豆

的 咖 精品 啡 $\frac{1}{2}$ 咖 啡除了在烘焙上的 ,就認定是瑕疵豆 ,也就是説烘焙過度的咖啡豆 表現 也包含水質定義 另外 ,會讓所有不同產區的豆子失去個別細微的 , 對 精 品 咖 啡 有 所堅持 的 部分店家 對 烘 焙 風 過 頭

喝

起來都是差不多的風味

,一致性很高

樣 豆商所 論述是可以被公評的 化了 過去的 常見於目前市場大量供應的 提 供 義式配方豆 口口 的 咖 啡 0 這 生豆 也 0 有什 矛盾 是之前 幾乎八成的豆子都是用重 的 我提到 風 是 加啡豆 味 , 所有 , 的 講究再 精 0 品咖 咖啡愛好者説的 在前 啡 本書我曾反覆提到把 但 豆都 烘焙豆做為義式 是 有不同 到 店裡 聽的常比 的風土氣 還 咖 是 啡 喝 味 食材燒焦的 配 到 樣把 方 的 每 多 到現 豆子 每 我們在 在為 燒 問 焦了 題 購 止大部 可參 呢 買 生豆時 照討 也許是被市 分商 還 家還 論 愛了 這 是 場 個

要喝單品豆還是混合豆

沖泡嗎 該不會 **茶**, 常 各式烘焙的茶 聽 到 不是不 當我們買了 種 説 可 法 以 烏龍 常常在告訴別人他的茶多好 義 但 式 我 配 想 就該期 方豆與 應該 很少 精 待 有烏 人會這 咖啡 龍 的 豆是彼此 樣 風 泡 ?;那麼 味 茶 感 牴 觸 在沖泡的過 買紅茶就要有紅茶的 的 存 在 0 程 就 中 如 他 個茶人有很多的茶 會把茶混. 風味 |感 在 起泡 試 問 不 嗎 你 ? 口 品 會 我 想 種 混 應 的

咖

啡

茶

酒的法則其

一實是

樣的

也就是説

當我們買到某

個

國

家

的

咖

啡

就該

喝

到

該國

家

咖

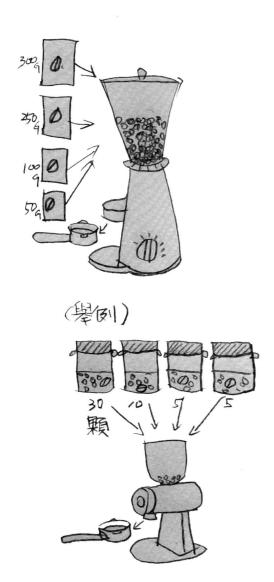

商用的義式咖啡機(上)置入4-5種配方咖啡豆,但大量置入,無法一次磨開,以致每次磨豆都是不同比例,每一杯配方都不相同。精品咖啡(下圖)同樣是店家配方4-5種咖啡豆,每一次都以顆粒計來少量磨開,則能維持同樣的配方比例。

道 的 都 啡 要把 ? $\overline{\Box}$ 道 應 味 理 它們 有 也沒有規定不可 的 玀 烘焙到 風 輯 \pm 味 科學 味 道 不然花了那麼多金 加上生活 差不多 以摻豆子。 甚至過 這才是對飲品 由 於每 度深 錢去買 烘 種 精 幾乎在味 豈不是 方式都 神的 尊 冤 有人喜好 八覺上 重 枉 T 是 0 沒有 不 所以也就沒有對 口 差別 的 咖 的 啡 ? 產 每 地 錯 個 匣 的 味 都 問 明 題 有自己喜好 明 有 什麼才是干 別 為 偏 什 麼

做法 但是 或深入了解精品 常多都是賣混 在前 而且誤導了很多人對咖啡 本書中 過了 解才 合 \Box 重 提 的 烘 知 到 風 的 渞 味 很多人興致勃勃 咖 他 啡 0 過去是這 $\overline{\Box}$ 們 去 0 的 產地只是為了 就 認 如 知 樣 同 過 地 0 現 也誤導了部分咖啡的從業人員及消費者 去 參 在 商 加 就不得而知 買 業 杯 測 咖 商 啡 會 業 的 與會了幾次 \Box 龍 T ___ 0 這 為了 看 也算 誰 行銷 比 是 卻發現真正 較 便宜 還 種 聰 煞 明 有 而 去參 的 不 介 事 是 行 銷 真的 地 加 成 杯 去尋求 7 測 | 尋豆 不是 的 商 精 事 家 種 品 務 $\overline{\Box}$ 處 有 的 非

是不知道如何表達或分享。上一本書(《精品咖啡不外帶》)提到 在學 咖啡時 ,除了書本的 修練 , 更要 加 強 咖 啡沖煮的基本功。有很多咖啡師欠缺最重要的一 ,我想煮香氣的時候 ,會拉高溫 塊 應該就 度

溫 合咖啡質的解出。若是豆子超過二十天之後,我當然會加高水溫 短時間;要煮厚度時,會降低溫度、拉長時間 便可解出大部分的風味。除了虹吸,手沖咖啡時 在手沖過程中 我常拿豆子的新鮮度來作沖煮的 ,這是指虹吸的沖煮。 判斷 ,水的熱度對咖啡粉的溶解速度的影響也大有不同 。比如很新鮮的豆子,我會利用低一 ,多些刺激 但在手沖上呢? ,咖啡豆內部的孔洞 點的 溫

用

水

', 在

度來溶

手沖修練

依

咖啡

豆研磨的刻度與水溫匹配之餘

,最重要的還是注意其水的流速及下水的速度

是説 沖煮咖啡這件事,要認定自己的方向,而不斷地否定自己,才有無限大的咖啡沖煮藝術上 ,永遠沖煮不出 一杯完美的萃取 ,而永遠在不停地追尋藝術家的精神,便永遠沒有完成的作品 的 概念

在沖煮上的 手沖咖啡, 時間 是在水溫不停地變換下降中沖煮完成。沖煮時間並不長。又會因為注水、高度 對 咖 啡 的淬出就因此不同 。而虹吸壺的操作, 在高溫而且穩定的水溫 下, 為何沖煮 粉的 粗 時 細

卻比手沖來得久?是否可以論述

手沖的水溫

現是可 差 有的 看到 按 讓 物 水的衝 以 的 只是往往很少人在意這 理 的 是 原理 咖 擊力道加大 啡 但是這樣做並不合乎物理常識 師 大水注的 時常做高低變化的 ,好讓部分的脂肪質與小分子穿過濾紙,因而增加了部分厚度 水溫 點 高 就 還 動作 如 是 口 小水注的水溫高?這關係到 E 注水的 或是斷水後再注水 並不能維持一 高度 也 關係到注水水溫的 定的水溫溫度 如是三次。 手 沖咖 變化 啡 可以理 依照咖啡 的 水溫平 0 在沖 解 師 均 咖 。但最大的缺點是 那動 啡 值 的 的 個人風格手法表 的 變化 作是利用高低 影片教學 影響 中 是

定溫、定量、定速、定高,還是不變的法則。

示範: 林子芃

使用法蘭絨濾布時,咖啡粉的粗細會讓導水完全不同。

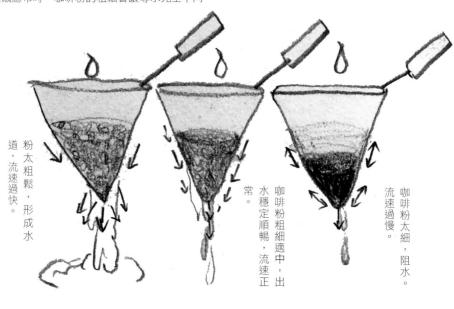

萃 沖 煮的 取會不夠平均 過 程中 力道 0 不平 沖煮後粉牆也呈現斜狀 均 所 形 成 這是應 該 , 被 表示在

的環

節

前參 的 定溫 觀 設 計 1 款 定量 0 穩定的基礎是機器設計 AI 自動手沖機 、定速 ` 定高 , 也是按照這 , 還是不變的法則 的 要 點 四 大法 口 惜 則 0 的 \Box 而

做

是

,沒有人的變速,缺少了咖啡師的風

格

機的誕 室工人,而不是藝術家了。 是這樣機 式各樣的數 及研判豆子的烘焙 在手沖的過 多 點數 生 0 械 若是只在乎數據 化 據 程 據 地 中 , 是否會有多一點的説服力?當我們 手 你會相 , 作 要用多少粉 , 咖 這 是咖 啡 信 每一次的一致性嗎? , 難 啡 , 那 怪 師 麼 會 的 多少水 診修練 咖 有 啡 自 師 動 0 就是實驗 沖 水溫 光是用各 煮 如 咖 刻 啡 果 度

再論手沖

手沖 咖啡 次沖兩壺的意義是什麼?是縮短兩杯同時出杯的差距還是表演, 應該有 些科學的立場來鞏

固這樣的沖法或是論點

不同的刻度研磨後的

咖 啡

粉應該

有不同的流速

,

若是想表現出兩

杯咖

啡

的一致性

或許就如同雙手寫字

假設不同 .'的咖啡是否也是如此,比如不同烘焙或粗細還是可以同 時沖兩. 杯嗎?

樣 應該屬於 種表演 就算是 起 時 製作 , 差異 定是 有的

兩杯方向不同

同方向 同方向圈數不同 圈數平均高度不同

1 同方向 1但沖煮密度不同

這 兀

四

種

柱 定 , 定 小水柱 溫 定 高低及擺 量 定速 動 、定高 也都是想加入多一 是不變的原則 此 物理的介入, 從這四大方向便延伸出各種不同 增加多一 點的咖啡質或是厚度、 的技法及技巧 香氣 例如大水

因素是最常見的,還是必須要長時間訓練才有可能沖出兩手一致性高的咖啡。

在手沖的市場界

有多少的物理條件, 就有多少細節

自己設計的小型烘豆機

環境,所在的海拔 烘豆機當然會因環境的不同而產生適用與不適用的問題。之所以有烘焙的差別 、加熱的方式不同,就會有所差異。然而 ,我們過去一直在切磋討論其中差異產 ,是因為每一天所烘焙的 生 的 原

大 以六百克為基準,最多六百五十克,讓豆子一致性增高,不會因為膛內空間不同,產生上下溫度不同 二〇一九年我設計了一台小型的烘焙機,ROLLTECH 600 型,就是為了減少差距 ,常常忘了供火環境差異這個條件。 .内的膛温也會有上下溫度的變化;此外,在不同的地方安裝,烘焙機機器本身也會自然 即便是用了同一 款烘豆機,差異性依然很大 ,最大烘焙量

磅

數

0

很

加入水蒸氣排氣裝置

多人忘記乘載空間

產生一些差異

烘豆 新機型時 言 早此 ,其實相當不利 時的理論驗證 |年我常常在修改別人的小型烘焙機,拆裝了很多機台,發現,水蒸氣| ,便與工程人員討論多次,增加水蒸氣排氣裝置,讓它在蒸豆時就能把大部分的水蒸氣順利 ,新設計的這款烘焙機排除了舊式或小型烘焙的 當然也利用了一些小的 技巧把水蒸氣排除 ,但工法很粗糙 缺 點 直無法順 也不美觀 利排出 。在自己設計 對豆子而 排 出 的

機器 過去的 我的設計使用目前最乾淨的能源 小 型烘豆機除了有火力調整 排風問 電管 題 外, ,設計在離豆子最遠的地方做最有效力的烘焙 機器內的電子零件也常因溫度過高 而 故障 ,提升蒸發 甚至火燒

豆心水分的完整性。前段以底溫來蒸除水分,後段轉為中高溫度。

設計的最初概念完全是以淺中烘焙作為設計的基礎,而不適用重烘。若是重烘焙,就不建議使用這方式

來作店內烘焙。

設計烘豆機在咖啡展的測試

很多朋友對烘焙的認知都以為只是把豆子烘熟就好,但是什麼是「熟了」?

熱力提供的方式都不同 市 售的烘豆機普遍必備的條件,我想應該具備蒸 ,烘烤出的咖啡豆質感完全不同 烘 ,這是事實;那麼,在料理的過程及器具上,用不 烤 炒這四種功能 。試想 每一 種鍋具 、材質

同的鍋具 前 篇提 到 同樣的食材,會不會有一樣的味道?所以不只是「烘熟了」那麼簡單 ,今年我找了幾個朋友一起設計了一款小型烘豆機: ROLLTECH 600 的 型 0 多年前我便設計了

它的前身,在我店內使用至今。這款改良款也反覆琢磨修改很久,成型後恰逢二〇一九年咖啡展 ,在展場

多日不間斷操練大量烘豆,成果令人相當滿意。

且相當美型,可以完美地在店內擺放操作而不影響客人。展覽期間 無噪音 、操作友善,適合淺中烘。烘出來的豆子完美地均匀上色,至多六百五十克的分量 ,就有一些國外廠商來訪 ,詢問度頗高

至今已獲得很多家獨立咖啡店採用。

豆學》 在 《世界咖啡地圖》 作者小野善造的烘豆學理,在這款 R600 烘豆機上實踐 一書中註解了完美的烘焙概念 ,較昂貴的豆子,大部分是用慢火烘焙 。我也將 《烘

、用最遠的大火

一、完整的蒸發水分

三、用最乾淨的能源

四、最穩定的溫層

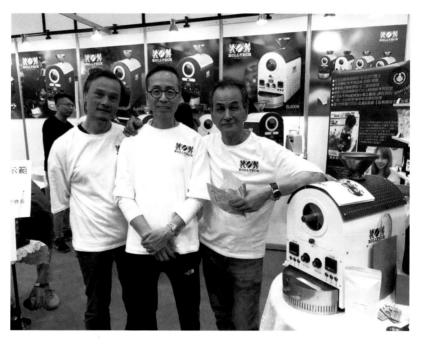

操作使用, │○│九年咖啡展,ROLLTECH R600烘豆機初試啼聲 無煙無噪音,迴響極佳 實際每日

多溫 層烘焙 獨立 風

咖

這是 豆的烘焙法完全不同的 後相對乾淨 相似的 控 啡 我設計之初 制 做 種 咖 脱 法 啡 新 水 \Box , 0 的 大 雜味及酸感明 烘焙概念 順 的 , 為 在蒸豆前後把水分充分地 利 概念便是以多溫 多溫 排 出 原 咖 層 , 也是 理 烘 啡 顯 法 \Box 的 排 龃 除 層烘 咖 水 啡 分 前 是與 \Box 的 焙 烘 舒 以 完整 高溫 焙 肥 排 獨 烘 出 7 完 的 成 焙 風 0

無須 設計 型也要有時 品咖啡交流協會與冠軍 當 再 然, 的 外 , 接濾煙 譲烘好精 R600 型小型商業用 尚 感 器 0 用時 品 冷 咖 選手 乾 卻 啡 淨 盤 州落 烘豆 事 彤 機 變得簡單 承企業共 , 不 機 用 體 , 是 時 成 中 型 容 , 不 易 開 華 會 外 發 精

很容易上手。它除了一 設計不再使烘咖啡像是在燒房子; 完整的梅納造香過程 我希望烘豆機不再是 機成型,烘焙方式多元化 多溫層可依使用者中 直 加 熱 的 輕 烘 簡 的 機 操 , 、淺 作 這 十, 款 感覺是一台冰冷的機器放在店

裡

就是綜合多方複雜條件的成果。

的時間調校、修正、討論,自家烘焙豆重便能得心應手,但機器必須經過很長使用時最大的優勢。自家烘焙,拿捏輕深焙的喜好設定。超大的烘豆觀豆窗是

淺焙豆與水

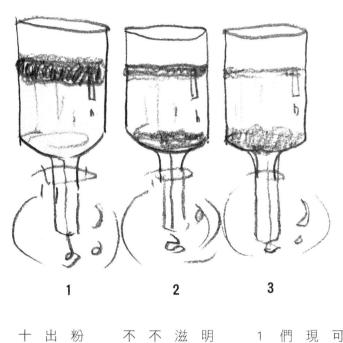

購買咖啡豆, 絕對不可以用外表色澤斷定淺中深, 這當然是指中淺烘焙的 咖 啡豆為主

如

們可 미 咖 以 1 在沖 啡 被水 豆 以淺焙走水 煮 的 承 的 本 載 過 色 程 , 風 完成 有 中 味 體 判 譜 有底 斷 明 的 觀 顯 豆子 察 也 滋 咖 是 味 啡 在 虹 相 \Box 沖 娂 吸 融 者 咖 性 時 焙 啡 九 的 高 的 + 質 量 首 口 五 選 充 % 分 以 0 몲 我 表

1

木

的

看

粉會 不足 不出 出 滋 明 咖 味 2 3 確 啡 下沉 這 譜 底不 的 咖 種 咖 淺焙走向 現象 口 啡 也 啡 , 溶 是 而形成阻 在 夠 質 解 感 水 淺烘焙中 水感 質 中 所以常被誤以為是淺焙 外熟 也 不 的 口 水 變 內 明 酸澀 溶解質三十 -最常見: 亮 化 生 滋味完全 , 滋味 酸 澀 \mathcal{F} (圖 的 + 感 不和諧 % 過 2 無法 未熟 以 度 目 , 口 釋 無法 咖 前 , 能只解 出 大部 啡 手 展現的 就 沖 展 當 分 是 淺 現 出 無 的 如 焙 咖 風 法 味 咖 此 是 啡

啡

更值得一提的是無論是淺、中、深焙的咖啡豆,當你

%

金杯

準

則

是十八一二二%

0

모

3

過

座

咖啡豆中的綠原酸隨著烘焙的深度而 降低。

大多數的物質是熱脹冷縮,而水在低於 4℃時的密度是熱縮冷脹,大於4℃時同 樣熱漲冷縮。

度 使得苦大於濃 地煮和攪動 咖啡 無論是淺 粉一樣會下沉,形成阻水,而上壺水因咖啡粉的下沉而無法順利讓咖啡液下流至下 、中、深焙 ,煮過久 咖啡豆粉是一定會下沉的 0 因此無論是淺 、中、深焙

成 度 定要

過

兩

一次的老水

用來煮茶

滋味便

区顯得凝!

重

體比 使 用 液 的 水溫 重 唯 口 有冰可以浮在水上 能只有七十幾度 端到桌上已低於六十度 ,是因為冰是冷脹熱縮 密度比一 所謂 最 水還小 適溫度八十五度C,見仁見智 就如煮茶也不使用老水 煮沸

水真的很重要。 百度跟七十 度的水是不同 的 0 虹吸壺看似沸水, 其實上去之後可能是九十幾度 手 古 沖

致性

咖啡的底跟體

咖啡基本液體分為底跟體兩種

底 是指咖 啡豆 研 磨 後用熱 水直接分解出的物質 , 只有咖啡的底 0 也就是説 , 香氣是基本的底 而無體

的存在。用手沖底的表現是最常見的。

體

則是

利

用

物理

的

方式

如壓力波或是收縮

膨

脹

引力

增

加

底以

外的

i 體質

相對

的

咖

啡

除了

厘

想要從

咖

啡沖煮中

味表現之外 厚度質感都會增加許多。 充分表現 咖 啡 有底 有 體的 本質

手沖咖 啡 , 用來展現咖 啡 液裡的體 其實不好表現出來。 當 濾絨布的毛 細孔極細時

取得

大部

分的

脂

肪以

為

質

,

是有

相當

大的難

度

的

動 , 虹 能量 吸 咖 到了上升時也就開始加速重 啡 則容易多了。 水承載粉而不浮粉 力波 0 在初學的過程 ,自然重力 ,上升與下降 中必須常熟悉自己的操作動作 都有 收 縮 波的 存在 只有不 熱 點 擴 斷 大水 地 練 的 波

才能 但 生巧 是若只有有形的 0 有了 巧力 存在 自然就出 而 無意念在 現了巧 勁 雖 然咖啡 當力道 沖煮 運 用 得不錯 得宜 要萃 卻 不穩定 取一 杯好 是 咖 最 啡就容易多了 常 見的 當 我們 在 操 作

要知道所有動作的沖煮目的

煮咖啡就不是好喝而已

而是能拿捏輕重

甚至為客人客製

杯她喜歡

的

時

味

這咖

啡

的生命

力就會活潑又溫暖

濃與苦

造成咖啡礙口的原因

一、酸味過重(乾香、濕香):發 酵後乾燥處理不當,醋化水過高而 產生化學變化,導致入口後的尖酸 感放大。

二、澀感:果實成熟度不夠一致, 及烘焙時底溫脱水不足,溫度不夠 或時間不足而產生。嚴重時會有青 草藥或澀感,高溫快速淺烘焙的咖啡豆較明顯。

三、苦味:飲用後,咽喉過於乾燥,

難以吞嚥,有緊縮感。

四、水感:咖啡與水分離,咖啡入 喉,嘴裡留下的不是咖啡感而是水 感,無體。表示在沖煮時所有沖煮 過程的細節不足。

五、研磨:細粉過多、部分萃取過快,加上沖煮時間過久,研磨一致性不夠。

咖 也 薄 啡 濃 當 有 師 客 鰛 然 苦 作 增 該 X (要求 的 用 如 利 加 何 問 用 厚 製製 題 壓 旧 度 是 作 有 力 或 厚 很 只 減 多 在 就 利 點 小 敍 擠 厚 如 時 用 述 壓 口 時 度 力 之 咖 點 間 道 前 參 啡 , 或 上 見 提 師 口 泡 以 的 到 該 前 沫 掌 的 如 粗 百 何 方

式為舉

口

以

利

用

收

縮

波段

控制

下拉

咖

啡

泡

沫

多

寡

也

可細

以不

決

定時

出

1人製作-

咖

啡?若是粉量不變,水不變

磨豆

的

粗

戀

的

[感

或 握 細 也 往 往 造 關 成 鍵 過 0 度萃 其 他 取 方 法不 出 杯後也 外乎火 得不到 的 大 11 客 溫 人的 度 , 讚 及 研 賞 磨 只 粗 有 細

氧發酵

傳統 法 氧 發酵這個. 厭 發 曬 $\overline{\Box}$ 氧 酵的種類及方法 就 的 虚理 是 脂肪含量 仿效 法 葡 是 萄 有 紅 沂 年 所呈 酒 別於傳統及設備 的 咖 現的 啡 釀 造 處 在 風 理 發 味 酵 也 法 i過程中 有天壤之別 日 曬 的 |發酵 的 個全新的發酵方式 方式 0 近年 -在發酵 其實 有很-的過 大的 程 , 中 出 雖説全新 $\bar{\lambda}$ 多了 其次 , 卻 種 也 日 厭 是 氧 曬 紅 發 $\overline{\Box}$ 酒 酵 的 釀 技 風 造 的 0 ,

> 厭 和

長 來自 酵不完全 酒香氣迥然不同 酵 態下發 ,在甜度的表現上更 時 厭 咖 氧 間 如 啡 酵 發 此 發 美妙 酵 酵 大 0 或沖 此 時 是在密閉 廠 的 間 在 會 煮時 甜 變化 會緩緩將許多自然咖啡 將咖啡 度的 比 間 如 的容器空間 人為豔麗 表現上 豆放 過 在少 清酒的 度萃 氧 入密閉的容器內 取 的 華 風 內發 尾 情況 \Box 麗 韻 味 酵 一腐乳 更 會有萊姆酒香 F 甜度拉高 加 果 , 二 氧 加 明 亮 動 外在環境的變化不會改變空間 味 的 就出 糖分 灌 化 現了 人。 入二氧化碳氣 碳 慢慢轉 17 可以 在不同 0 衡感起伏大 威士忌和餐前酒香 是很 減 化 小 糟 的 為發酵中 ·糖類生成物分解 的 體 時 間發 從熱到冷 味 或二氧化碳液 酵 變 的酒香氣 內發 14 , 不同 這 酵 是 , 媈 變化的層次多元 的 厭 的 , 動 所 咖啡 發酵程度 體 氧 有豐富 發 在 譲咖 酵 $\overline{\Box}$ ph 的 質也 也 獨 的 啡豆在無氧 因 特 表現 相 發 性 感 對延 是 酵 出 折 的 但 也 若 年 長 就 時 的 酵

偉大的發酵 方式 與紅酒發 酵 方 式 我認 為是了不 起 的 改變

像是過去私 於烘焙厚度的 1釀葡 萄酒的風味 表 現 個 人覺得 而後所表現出華麗 在 爆的中點密 集下豆 龐大而雜的水果及起司般的濃郁風味 , 咖 啡 磨 開 會立 即 呈 現 出 撲 ,令人難忘 鼻而來的 酒 這此

龐 的 大 的 處 理 風 法 味 要 完全來自 小 心 的 是 發 了酵 , 這 過 種 程 發 的理 酵 方式若過了 處法 也是用 頭 氣態二氧化碳或液態二氧化碳的浸漬法 就 會 造 成咖啡 宣的 醋化 負面 的 味

道

及氣味會嚇

死

這

:是傳統紅

風 味

這

解

釋只是想讓

大家更能

T

解

 \Box

曬

豆與

水洗豆

的

風

味

在

嗅

覺

上

的

表

現

雖

然兩

種

發

酵

不

都

算

是

自

氧 發 風 酵 味 與 的 日 直 曬 向 水洗完全不 變 化 與横向 變化是不同 設 備 的 日 的 曬 0 變化算是 直 向 的 發 橫 酵 向 變化 變 化 是發 , 與 厭 酵 氧 時 氣 間 味完全展現不 相 但 變化完全不同 同 的 風 味 就 如 口 厭

成分損失了大部分的 看不到有木質味 然發酵 咖 啡 果將逐 而 漸 日 出 曬 芽 的 風 的 味 再 風 風 味 轉換 表現 味 應 也 成 0 屬 新 會 為 日 感受到 鮮 照 木 度夠的-※ 發酵 質 0 過 鹹 最常見的 咖 程 味 啡豆乃歸在果汁類組 過 的 熟豆及未熟豆味 風 味 是烘焙好 0 根 據 的 咖 啡 咖 覺 啡 ,當存放過久,水分及脂肪 É 商 \Box 有部分是相似 色淺,不易上色, 的 報價及風 味 展 在視覺-現 也就是 從 上也 防隨著時 日 曬 咖 差異不多 啡 到 \Box 間 水 洗 的 流 有 失

機

咖啡果採收烘焙 後的變化

在生豆

狀態時

未熟豆也不太容易挑

出

木質

- 1. 成熟咖啡果:水分、 密度、脂肪飽滿
- 咖啡果上的芽點形 成:水分、密度、脂肪 含量已減少
- 3. 所有咖啡果的物質已 老化,也不容易上色。 此即所謂的死豆。

採收處理後的咖啡果是 不會發芽的,這圖示咖 啡果採收後製後的過 程。

杯具的使用除了美觀 ,還包含許多應用技巧及用途 ,分為寬口 窄

口、高 桶型窄口的咖啡杯 低,都有不同的咖啡表現方式

冷卻時間 ...相對的比較慢,入口後的口感較為活潑動人,濕香保留 (精品的而非馬克杯)保留香度較為明顯紮實

|較長

時間

多。 精品咖 度濕香平穩, 較為合適 在許多的杯具當中最忌諱的還是紙杯,除非萬不得已,千萬別用紙 寬口杯則與窄口杯子表現完全不同,在香氣表現上以中淺焙的豆子 啡 ·館常用的杯型,缺點則是因為冷卻快速,苦澀感也會增加許 ,香孕擴散較快,可從香氣中快速以嗅覺感受, 就口 時 門較快 在甜度與厚度的表現上較為優異 咖啡液 也是 的厚

不同 杯組,可惜了一杯用心沖煮出的好咖啡 風味展現的方式。有很多朋友並不知道杯具的差別 具對咖啡的影響是有決定性的差異及差別,差異是指 杯裝熱咖啡(除了質量有異變質,質感更差)。型態跟形狀各異的杯 的杯子裡 咖啡 體的 表現會出現相當的 不 同 包含降 ,也常用不適當的 同 溫 壺咖啡倒 的 速 度 在

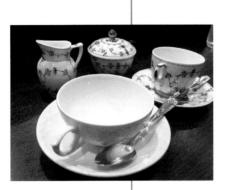

不同杯具的香氣變化

箭頭為香氣走向

選寬口杯,讓香氣發散;一般直筒形的杯子則會呈現出適中的風味。依照不同咖啡風味選擇不同杯具,可展現不同的香氣與厚度。香氣重的咖啡應

便是來用餐, 在我的店裡,只提供虹吸咖 附餐的咖啡, 我也堅持用虹吸壺一 啡。 不提供糖奶 杯杯手作沖煮 不提供外帶 只能當 0 因為咖啡 場享用 才是我的主體 這是 熟客 都 絕對 知道的 不想 事 隨 情 便 0 即

這也是上一本書名的來源 ,《精品咖啡不外帶》

呢?以邏輯推論

應該有,但不是作為咖啡的添加物或調

味

品

很久以前 咖 啡果存在的 時 候 ,也就是人類開 始 飲用 咖啡 時 糖奶是 否就 已經 起存 在 咖啡 的 發 源 地 T

0

改變 群人時 啡 有多一 咖 啡 而是找回咖啡的原點 樹外移 點的 無論 原味 是販賣者 後 中東國家另行添加三十幾種植物性香料做為調 0 原來, 製造者 留下過去時代的飲用方式或方法 除去不需要的刻意裝扮 飲用者 都會互相牽連 0 當 我們. 更證明了第三波咖啡的轉變不是為了改變而 味 用 在 推 當咖啡 動 第三 一波咖 的 所有事 啡 革 命 物 時 都關係著 只是想 讓 大

咖

現在回 接到朱老師 [想起來 的邀請 剛開始真的是什麼都不懂,義式機都還在摸索就開店了 分享天島咖啡的開店心得,説真的沒有認真想 過 到底哪裡來的傻勁? (笑)

到店裡的客人在駐足放鬆之餘也能吃到好吃的餐點。

能是鍾愛咖啡廳給人愜意放鬆的氣氛

,加上爸爸是印尼華僑

想開一

間結合印尼特色料理的咖啡

廳,

讓

可

告訴 啡」就端給客人(想來捏把冷汗),覺得喝黑咖啡的人一定很懂喝 全是個咖啡世界的局外人。 這樣的開店理想説得美好動聽,實際在剛開始那段日子,用「手忙腳亂」來形容一點都 我第一 咖啡 個鍵可以做什麼、第二個可以做什麼 ,平常頂多只喝拿鐵 ,義式機送到店裡了不會操作,幾個按鍵都不會用 還是懂 咖 啡 的朋友在旁邊教按鍵 , 遇到點美式的客人還會暗暗緊張 怎麼用 廠商幫我設定好 不誇張 ,煮出 來是 那時完 ,就 咖 完

事情 來。 拿鐵都比你這杯奶泡發得還要好。」那當下, 有一次遇到一位客人,點了杯拿鐵 做好 於是我就從吧檯走出去,還沒搞清楚什麼狀況 ,直接招手叫我們外場: 心情真的很複雜 ,他就説 「妹妹你來, 不知道怎麼回答,就下定決心要去把這件 「你知道嗎 ?我們店裡面隨便 這杯咖啡 誰 做的? 你叫 個 人做的 他過

動力。但開了店 在 遇到 這個客人之前 ,沒有時間讓你慢慢的,學了就是馬上得會。於是我開始不停練習 ,本來就已經是每天在練 煮咖啡 慢慢在學習 就是慢慢的 ,一個小時十瓶牛奶這 大 為沒有 一個迫切的

絕對不行, 雖然很浪費,但這就是必經的過程 是你得練好才能出給客人,因為不能拿客人點的東西來當作練習的道具,人家給你練習 。很多人覺得練拿鐵可以等客人點單,再當作一次的練習 這樣 次

他也不會再來第二次了

樣練

定要改, 開店就是必須要花一定的 沒有在等的 成本。裝潢也是,不能等賺到錢再來改 就是因為你沒改,所以你賺不到 錢

就在其中 資金吃緊 要是當初沒有這 家 為了節省 喝到了我從 個 打擊 親手裝潢施工, , 那時 未嚐聞的完美奶泡。 也不會踏上學習咖 但也因此賺到了再多金錢也買不到的經歷與回憶 甚至到現在也都還忘不掉當初的那 啡 這條 路 , 更不會因 此 尋覓探訪 無數 衝 擊 家 咖 與 感 啡 動 廳 0 也 而 遇過 恰 巧

地點

中的世外桃源 站 域 店的 近 , 這裡 所以沒有人開 密集程 附 天島咖 近是商 度來看 0 卷 那時候覺得在這邊做出 啡店址) ? , , ·如果 堪比 雖然有 沙漠地 覺 以前 得適 點點距 前後三百公尺沒有餐飲業, 品 合 , 0 離 只是恰好沒有 沒有競爭對手的話 , 點區 但不遠。 |隔性是有機 靠近人潮卻也不至於被喧囂的 就要 , 會的 有勇氣 要想清楚是不是因為這附近不是適合你屬 方圓一公里內也只有 敢嘗試 0 最後會選定地 環 間 境掩沒 咖 點 啡 是考 店 有點算是鬧區 0 以現 量 到 性 離 在 捷 咖 的 品 啡

算就得先燒掉不少 預算」 和 店 面 4 相的影響也非常大 , 變因包含店面的屋況 坪數的大小 坪數大、 屋況差相 對 預

當初天島就是面臨這樣的抉擇,地段我很滿意,但是屋況非常差 ,就已經要有幫房東整理房子的心理準

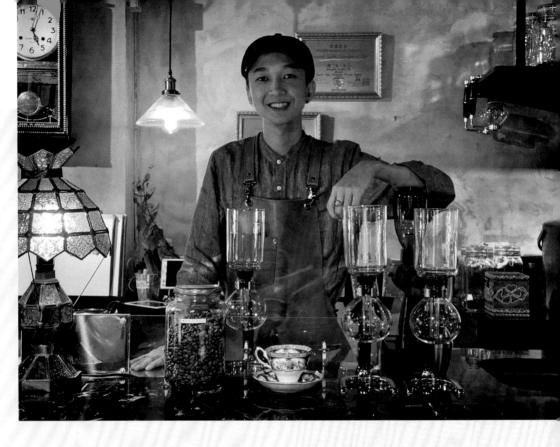

必須考慮進去 備 被漲房租 0 既然這 ,也要盡力在租約內回收成本 間店面 確保在一定的時 是 需要整理 的 間內能 , 租 約 的 持續 時 間 經營 當然也 、不

才能確保在初期能順利維持營運。
正式營運後,手頭還是要預留至少半年的營業成本,的採購,大至冷氣冰箱咖啡機,小至桌椅餐具衛生紙。的採購,大至冷氣冰箱咖啡機,小至桌椅餐具衛生紙。

這時候恭喜你正式成為一位不知道賺不賺錢的老闆。

老闆更要EQ高

樣的 臉色 位客人 在管理上和 看老闆臉 很多人想要開 溝 通 而是你 色。 大 方式他 員工 為客人也是我們的老闆 要看全 可是當了老闆之後 可以 相 家店 處 聽 部 , 得 人 要適應每 進去 的 是因為不想要當員工, 臉 色 然後你也要招呼 個人,去摸索什 包括 不是就不用 都要 員工跟 顧 至 看 客 不想 人家 每 X 麼

為什麼什麼不能讓我這樣點?」 定的份量在賣 糕一份切六片 有時會遇到 我都想要吃 些特殊要求的客人,就要用智慧去解決。一次一位客人問:「你娘惹糕 看要不要選 ,可不可以各點半份?」我愣了一下,説:「這樣沒辦法 個想吃的 點。」他就大聲抱怨: 「老闆不會做生意啦 我兩個都 , 因為每一份都 一份有四片,千層 想 吃 吃 是 古

販售 我另外招待他一 最後雖然只點了千層糕,還是一直碎唸著老闆不會做生意、為什麼不能各買一半?送上千層糕的時候 但我可 以請你試吃 份娘惹糕 請他 如果喜歡下次再來。」當下那位客人馬上顯出不好意思的樣子 吃 的 時 候小聲的跟他説:「 因為你各拿一半我就各少一半, 我這樣沒辦

的 他 想要的 方法有好多種 有些時候針對性的對話 結果 兩樣都 你不能選 吃 到 (硬碰硬) 反而不會有好結果,這個做法就避免了不必要的衝突, 最 差的 , 要找的是處理事情的 那個 (就是最不用頭腦的 方式 0 方法永遠比問題多 0 問題就 件 他也 可是處 一樣得到

錨定價格

也有三十五塊的客人。 開 有 個重 點 而你訂 你如何去「錨定價格」 個 不錯的價錢 0 也就要拿相對的 你訂 的價就是在選擇你的 品質出來 客層 喝咖啡有兩百塊的 客人

分錢 訂 這個價錢!」 以前我在這裡剛開店的時候 分貨 然後説:「希望你可以開 我們的價格絕對要對得起它的 (景美),附近的住戶、鄰居來吃都會説 久一 點 品質 0 他覺得我們在這一 區開的單價是高的 :「哎呦 你很勇敢開 , 但我相信 在 這 裡 還

同樣的價錢 ,為什麼在台北市中心可以,在你家樓下不行?有沒有覺得很奇怪 一。其實 ,只要品質做出來

擇的是什麼,對不對?你要這樣的餐點,就不能要求廉價,要便宜就要知道你選貴。剛開店的時候質疑很多,可是吃過一次就沒有意見了。顧客就會認同你有這個價值。到現在沒有人再覺得我的東西

來就出不去了。 我覺得不會。因為當今天店裡的餐(很好吃)、甜點(也 我覺得不會。因為當今天店裡的餐(很好吃)、甜點(也 我覺得不會。因為當今天店裡的餐(很好吃)、甜點(也 我學會關注店內網路評論,也覺得不要得失心太重,

堅持

客人與各種狀況,如果僅當作例行公事,久了必定會疲乏,件事,而是「堅持」。像是每天在吧檯前沖煮咖啡、面對未來走向,也就在這時候體認到,最難的不是「開店」這店裡逐漸上軌道後,開始有比較多注意力能夠放在思考

這時候要如何做出改變?只有真正用心投入了解後產生的興趣,才足夠支撐你繼續下去、也才能做出熱情

與成就

即使有了基本的原動力,也不會一路順遂 ,因為開店就是不斷地在做中學、在事件中成長

好吃 怕被別: 轉局 再來怎 慶幸在 開店是沒有終點站的 面 品質要能自己也安心,不能把自己都 人説 的 麼做?有沒有尊敬工作 創業開 機 會 「靠爸」,其實需要在意的不是別人怎麼評論、有沒有靠爸,重 店這條路上有家人的支持,在二十二歲的年紀就給了我許多同齡 ; 但 即 使 擁 ,我告訴自己,做了就不要停,停了就不要後悔 有再好的條件 、不馬乎任何細 ,懈怠安逸久了也難成長維 不過關 節?既然是咖 的賣給客人 啡 店 那 持。 咖啡 不是説本錢條件 0 再糟的處境 要的是當你擁有這 定要夠專業不在話 人沒有的資源 ,透過堅持依然有扭 不重 要 樣的起始點 ****; 很多年輕 反 餐點 而我 蠻

識 別度 做吃 的 把給客人的 總歸就是真誠,不怕下本。 切當作給自己人 而服務業最常面對的是人,同樣的將心比心,人情味永遠是最好的 看到客人開心滿足的同 時 自己也會有滿滿的成就 感和戰鬥 力

開始了,才會變厲

自己的不足 前 的 開 店 切都是紙上 絕對不是夢想的 謙 虚 永遠 談兵 終點 是最好的益 不是等你很 , 而是要持續進步、 友 厲 害 才開 始 面對各種挑戰的 而是你開 始了 起點 才會變得很 0 無論理 厲 想是什麼 害 0 在過程中會不 介在 開 始做 斷 看 之 見

帶給每 更看到 也 在店裡的設 運 氣很好 老 一位學生;又因著老師的牽線參與了許多講座、演講。 師 對 咖 備 在學習 上做 啡 的 咖啡 Ź 信 仰 番 的 更新 路上 職 人的 遇到朱明德老師 進 精 修 神 進步的同 之後很榮幸被邀請 時 ,開始接觸到精品咖啡,從品嚐 讓 品 項 更多元 到 社區大學教課 而在每一次的教學、 , 相 輔 相 成 。從老師身上不只是學習 在課堂之餘也 一、沖煮 分享中, 、到烘豆都是學習 把這 自己也又跟 樣的 咖 精 啡 神

好的、選好的用料。 著一起成長。現在身為咖啡師,多了一份使命感,希望對這個行業有多一點點貢獻,讓大家知道 正因為這些經歷,才造就了現在的腳步方向,體會到就算舞台再大,不站上去永遠 ,如何喝

只是觀眾

藉由天島

習,很感謝這一路上的家人、貴人,還有夥伴們,每天做著喜歡的事就是最大的幸福

咖啡館這家店,也接觸到許多未曾想過的緣分,永遠都在學習的路上

,開店最怕的就是停止學

這就是我想要做的咖啡店。

3. 為什麼這些咖啡館 能有好口碑

Coffee Shop Selections

插畫/陳逸風

這

篇

我想介

紹

此

個

人喜

歡

的

咖

啡

館

。 亚

不一

定是坊間

都

在談

的知名名店

,

也有些是

我認識

而

欣賞的

小店。

賴

咖

啡

因

為

樓

上是中

醫診

所

,

病

人及家屬

音樂

,

舞蹈

,

課

程

, 每 一

天絡繹不絕

,

添

加

新

血

賴

咖

啡

?

説農在就

是複合式的經營方式 礎 , 為 我 何 想接下 這 此上 咖 來 啡 所 館 有 能 和觀 咖 在 啡 短 念 館 時 的各 間 , 讓 內 不同 種 就創 例 商品和客群 行 造 問 穩 定的 題 就都是小 收 入? 在同一 事 咖 Ż 啡 個空間內結合,應證了一 館 0 比 的 如 損 益 , 賴 , 若能 在 家 咖 在 啡 短 與天島咖啡都 時 間 加一大於二的道 內 就找 到 有共通 個平 理 性 衡 的 , 就 基

田 明了服 店 大 的 內 為 中 的 有 務好 咖啡 間 精 品 沒想到吧。 師 精 食品 神 , 當然也受過完整的專業訓 , 絕 讓 佳 商 讓 品 , 我想 就不怕地 起帶 到 , 動 偏 在 成 的 宜 長 道 蘭 0 理 有 練 經營者賴世宗先生除了咖啡技術了得 能獨當 間 台灣首位米其林主廚江振誠的 面 0 其專業精神令人難忘 餐 , 廳 在正骨方面 0 賴咖啡 也 是 開 開 更 在 在 哪 是 田 中 裡 獨 到 間 呢

玩咖咖啡館 Want Cafe

本書另一位作者周正中的玩咖咖啡館,是我最能感同身受的一家店

都將成為美麗的果實。 斷地自我訓練, 才成就了玩咖咖啡館。也就是説 對這世界而言,縱使有再多的聲音,對周正中而言 每天都是以百杯為基礎,有學習進步的目標,有方向有理想地做拉花藝術的修練 最後他拿到台灣拉花大賽冠軍與世界拉花大賽的名次,在拉花界被譽為拉花之神。這樣 ,他的高度,也可以墊高 ,他的聲音只來自眼裡、心裡。修練咖啡之初,他不斷 間咖啡館的知名度。 所有的努力

性,北中南三區, 然地舉辦了多次咖啡拉花賽事,最眾所周知的就是每 周正中經營的方式已不再是賣咖啡,教學才是營業的主軸。他也成功的立下開店的典範 每一區的冠軍 ,都將在咖啡展中進行決賽。相對地,也傳播了更大的知名度 一年開在咖啡展中的「拉花之神」比賽。比賽先分為地區 0 玩咖咖啡館理所當

地址:320桃園市中壢區環北路167號

(機捷環北站附近) 開放時間:12:00-20:00

(每週三公休) 電話:03 453 6444

賴在家咖啡 Lai Cafe

樣 中醫與咖啡能夠結合嗎?二〇一八年前往賴在家咖啡,讓我驚豔的是,除了完美的 譲 人想賴在那裡喝咖啡,一步都不想動。真的是名符其實,同行的朋友也有相同的感受 咖 诽 及風 格 就 如同 店名

課程 過的 的認 的藥理 三樓是會議室,也可辦分享會, 為什麼?除了超大的咖啡吧及空間之外,每一層樓都有不同的商業用途。一樓是咖啡館,二樓是中醫診療室 咖啡 感。 性 大 而結識 進 議題 在此 步地了解自己的身體對 中西醫與咖啡, 我必須謝謝賴醫 0 當時他在課堂中提 師 這該是我最開心的。 四樓是音樂教室,五樓則是舞蹈教室。到賴咖啡完全是為了一個我從來沒有想 咖啡 供了許 的身心理的反應。這一段分享令我永生難忘,更充實了我對咖啡本身 多對中 西醫的 賴咖啡經營者賴世宗先生曾在中華精品咖啡協會上過咖 〕藥理: 比 對 也與課堂上的朋友一 起分享 他 經 由

咖 啡 啡

話: 5始營業時間:10:00-18:30 (週二公休) 337桃園市大園區青昇路一段48巷28號(高鐵桃園站附近

天島咖啡 Tenshima

式手做

咖啡

飲食習慣推動他設計出獨特的異國料理 天島 咖 啡的經營概念,年輕 有創見 0 開 , 成為天島咖啡的特色。 間有思維的 咖 啡 館 在咖啡 也因為天島咖 館內同時融合了義式 啡的老闆是印 尼的華 、手沖、 僑 虹吸等各 過去的

值得 了對咖 異性 啡的長期顧問 絕不是 雖然經營者年輕 。市場上的咖啡館大部分都是以蛋糕、三明治、鬆餅等輕食為主,很少把異國料理當成簡餐來搭配銷 提的是 啡的想像格局,是不容小看的。為何不能小看,因為年輕,潛力無窮。 偶然的 ,大部分的咖啡 他成功地區 時常為了咖啡的風味及新產品,深談至深更半夜。我相當了解他的用心與企圖 專心 . 隔了咖啡館與眾不同的風情 專注是成功的絕對條件。當然,很慶幸的 店不管是風格、設計 都是以裝潢取勝 ,把異國風味加注在餐點上,與市場上的咖啡 ,我能成為他的老師 ,但天島不是。除了異國料理,他也放大 , 進 ,換言之,成功 而當上了天島咖 館拉 生生。 大差

是混日子的態度。 每一天開店 前來。從餐點到飲品 天島咖啡的年輕化 都知道自己的客人在哪裡。當然,成功的條件不只是如此,時常辦分享會,結交新的朋友,不吝 這樣的觀感當然會烙印在每一位消費的客人心上,而願意長時間的來消費,重複地帶新朋友 每一 ,無論是老闆、員工、咖啡師,都具備服務親和力,在店裡隨時能感受到那一股熱誠 個環節都充滿手做的精神。天島咖啡的市場定位相當的明確,訂定自己的消費客群 不

可以説是相互交流 除了分享課程 ,它也複合了不同的經營內容 每一天都有新的客人,新的朋友,駐店幾次後 。天島的 二樓後半段 就知道咖啡不是只有咖啡 是繡眉紋眉的知名工作室 ,複合式經營 客人來消費

分享,客人只會多不會少。

絕對是成功條件之一

地址: 台北市文山區羅斯福路六段311號

開放時間:平日11:30 - 17:00

電話: 02-29312411

宜行事。 因為顧客的支援,店裡的氣氛當然和諧 這些年來 我可以體會得到,老闆不隨便 ,在咖啡的手做上也很專業。沒有一道工序是馬虎隨便的 就會增加客人對這家咖啡館的信任。對我來說 開店最重 更不會便

而且更應證了,陌生人永遠是第一個相信你的對象

要的就是信任感,

瑪汀妮芝 Martinez Coffee

啡,期待下一步與咖啡的親吻,完美的體驗。標。從入門的第一時間,消費者就能從店的內裝風格,標。從入門的第一時間,消費者就能從店的內裝風格,館可以開那麼久,這就是標題,永遠的精品咖啡館,從館可以開那麼久,這就是標題,永遠的精品咖啡館。為什麼一家咖啡瑪汀妮芝堪稱永遠的精品咖啡館。為什麼一家咖啡

圈的一級戰區,在咖啡界盛名不衰。 圈的一級戰區,在咖啡界盛名不衰。 老闆賣的是完全的專業,我深深能體會老闆一生一事 老闆賣的是完全的專業,我深深能體會老闆一生一事 老闆賣的是完全的專業,我深深能體會老闆一生一事

電話:02-2358 2568 開放時間:12:00 - 22:00

相思李舍 Leeweide Coffee

精品中的精品 內充滿了新藝術與舊藝術風格的搭配,這種衝突性的品味我深愛著。相思李舍除了咖啡就是茶了,更可以説是 家咖啡館,用心看,除了經營就該是李威德先生高超的沖煮技巧,無論是茶也好咖啡也好 開業二十餘年的相思李舍已經是極富盛名的殿堂級咖啡館,各大媒體爭相報導的台北高品質精品咖啡 ,這家咖啡館是我所有學員必定去探訪的咖啡館,出門前特別提醒學員看看李先生是如何經營 館 館

地址:台北市大安區光復南路260巷1號對面

開放時間: 13:30-24:00 電話: 02-27735870

有豆靠譜

家精 此有智慧的老闆娘便將精品咖啡打包起來, 的賣 驗和所得的 有豆 除了販售咖啡豆之外,在咖啡教學上更是不遺餘力, 品 咖啡 靠譜 盒 館 人脈累積下來 盒 這家店名剛剛好應證了我想説的 開業多年過去了,依然挺立在這一行 包一 包地出 將咖啡豆的整批銷售對紫晴小姐來說,已經不是難事 售 有豆靠譜也是因為在該店區域 用 批 有豆靠譜。 批的方式將精品咖啡推廣出去。 累積了許多人脈、學員 這也是我特別要介紹這家店的原因 我之前提 3的環境 過 內 咖 啡 飲用 價格不貴 她可以這樣的方式獨立撐起 /精品咖 多年從事 時 啡 當然 咖 精品咖啡 啡 相 就 有豆靠譜 對 該 的 批 館 的 批 的 經 大

後花園 ,環境真可用鳥語花香來形容,對我來說是另一 個非常可貴的地方。

wilk how

地址:320桃園市中壢區文化路130巷19-1號

開放時間:09:00-18:00 電話:02-27735870

文、圖/周正中 夢想的旅程

關於 周正中

CSCA中華精品咖啡交流協會 會長 WANT CAF 玩咖咖啡/教學中心 創辦人 LAGS義大利米蘭國際最高認證 金牌考官 LAGO全國拉花之神盃競技賽 創辦人 國際認證考官評審/國際咖啡杯測師 各校大學講師/咖啡拉花大賽評審 各項咖啡分享會活動主辦/咖啡職人玩家 身障人士全球最具代表性的成功人物

- ----咖啡資歷----
- ★祭獲2019年LAGS義大利米蘭國際最高認證金牌 【世界第四位・台灣第一位拿下LAGS國際拉花金牌認證】
- ★2018年WCE世界盃拉花大賽台灣選拔賽(評審)
- ★2017年~2018年 GOLA台灣拉花之神盃大賽(創辦人/評審)
- ★Latte Art GRADING System 義大利國際黑級(認證/考官)
- ★SCAA & COI O Grader美國精品咖啡協會咖啡品質杯側師認證
- ★SCAA BGA Level 1美國精品咖啡協會義式咖啡大師 1 級認證
- ★SCAE BARISTA Level 1、2歐洲精品咖啡專業咖啡師1、2 級認語
- ★SCAE Grinding and Brewing歐洲精品咖啡協會"研磨"與"釀造"
- ★SCA 精品咖啡協會咖啡萃取 (Coffee Brewing) 金杯專業認證
- ★City&Guilds 英國國際咖啡調配師(認證/考官)
- ----參與大賽資歷----
- ★2019年- LAGS義大利米蘭國際拉花總決賽黑級選手
- ★2017年- T&R Latte Art COMPETITION 冠軍
- ★2015年- PCA 台灣專業咖啡拉花競技總決賽 冠軍
- ★2015年- PCA 拉花競技"亞太區域總決賽" 亞軍
- ★2015年- PCA第四屆平鎮市拉花比賽 第三名
- ★2015年- TNT第三屆桃園市拉花比賽 第四名
- ★2014年- TNT桃園市區域賽拉花比賽 亞軍
- ★2014年- TNT台北市區域賽拉花比賽 第五名
- ★2017年- WCE世界咖啡拉花大賽 (台灣選拔賽)選手
- ★2016年- WCE世界咖啡拉花大賽(台灣選拔賽)前六強
- ★2015- WLAC 世界咖啡拉花大賽 選手
- ★2014- WCE 世界咖啡大師大賽 選手

周 正中

談談我自己

)一〇年,我在偶然的機緣下接觸了咖啡 世界。 當時因為父親病逝 ,必須放棄台北晶華酒店的主 厨工

作,返回桃園中 攊的家鄉與家人住在 起

包去 性很 找內場相 是廚房內場的經 在 那時候我已 餐飲 入 !我幼年的時候因為生了一 向 層的職 補習班學習飲料 內 心也 一經萌起想要創業的念頭 務 歷 相當的 , 並未有站過吧檯的經驗 大 此 封 相 , 關 做 閉 的課 咖啡的天賦一直遲遲都沒有被發掘。二〇一〇年因為想創業 場 因為聽不見外在的聲音 重 程 病 , (陽病毒 課 想開 程 中 所以對於相關的飲料完全是外行人,更別説 家專賣義大利披薩的料理店 包含了果汁製作 , 造成後天性的聽損 , 與 人溝通也會有些許 、手搖茶飲 障 礙 , 調 , 可惜在過去的 無法 酒飲品 的 困 與 難 Œ 常 手工咖啡 所 人溝 以出 咖 相關工 , 啡 不得不自掏 與 社會 通 調 作 後都 義 加 酒 性 質都 式 上 咖 個

咖 啡 的 啟 蒙

啡

等

花了

兩

年

時

間

鑽

研

0

那時

候

才真正的

接觸到咖啡領

域

是要 都 是 在 有 去 還 加糖才好 便 沒 利商 有真 店買 IE 喝 接 罐 觸 裝 咖 的 啡 咖 時 啡 當 我 提神飲 直 都是 料 很 從來沒去過咖 排 斥 咖 啡 的 , 啡 大 館 為 真 ED Ī 象 中 品 嘗過 的 咖 道 啡 地 對 我來說 的 咖 啡 是又苦又澀 温 時 對 咖 啡 的 通 常 ED 象

我

因為聽 損障 一礙的 關係 在過去找工作 直都 很不順利 在學習過程中也非常的不容易 本來是! 想 開 家

義大利披薩專賣店 ,沒想到因為接觸到咖啡文化領域,一頭栽進去就無法自拔,於是開始探索咖啡 的 世

直到今日也有十年了

習 來覺得學 複上三輪的課程 在我學習咖啡飲品的過程中 咖啡真的很辛苦,完全沒有操作過 ,一上就上了將近快一年。那段日子我不斷的學習 ,因為聽不見,那一整年為了滿足求知慾,特別請上 義式咖啡的我 ,也是趁著上課時間 ,用各種方法吸收不足的常識 拼 命地實務操作 課的楊海銓老師 練 回想 習 讓 再 我 練 起 重

〇二〇年之間 咖 啡 二〇一一年的夏天,我買了一本咖啡書籍 館 品 嘗咖 , 已 啡)經在國際上榮獲許多頭銜 這是我走進 咖 啡世界的 第 ,上面介紹許多咖啡館,在好奇心的驅使下第一次踏入真正 被列為台灣咖啡界的代表人物之一。 步。 並在二〇一二年創辦了 Want Café 玩咖 咖 啡 館 到 的

所幸多才多藝的能力並沒有因我聽障的殘缺而埋沒,憑著精巧的雙手,在台灣的拉花界闖出了名號

也

主辦人與評審,未來也將盡心竭力去推廣精品咖啡文化 啡拉花比賽活動 榮譽國際 LAGS 歷過世界咖啡大賽的洗禮 金牌認證 ,參與各大學學校的分享會。現任 CSCA 中華精品咖啡交流協會會長 世界第四位 ,拿下許多優異成績;並在二〇一九年遠赴義大利米蘭參賽 ,台灣第一位拿下 LAGS 國際拉花金牌認證 0 ,以及咖啡大賽的 之後我舉 拿下世界最 辦 過 咖

真正能支撐夢想的人只有自己

〈其懷疑自己的能力,不如去證明自己的能力。」這句話一直都是我心中的座右銘

許多人以為 ,夢想是需要被支持的 但是真正能支撐夢想的人只有自己。所謂高 處不勝寒 這 是 條狐

獨 的 旅 程 當 你 要 做 件 事 情 , 定 會 有 許多異

堅持 甚至 每 與信仰 有 個 的 人都會拿自己的標準來 人也 我可以做到 你 會 必須學 在你的背 會 關 後 閉耳朵 放冷箭 **漁量** 你 , , 細 所 細 來自不同 有 聆 情 聽 緒 自己 的 負 的 的 批 面 聲音 評 能 量 與異樣眼光……喜歡我的人跟討厭我的人一 時 , 也 時 必 刻 須 刻 為 韋 自己 繞 你 身旁 點 盞燈 這 是 , 溫 相 暖 當 內 考 驗 1 疲憊 內 1 樣多 深 , 然後 處 的

告訴自己:

的

真正 就努力去爭取。自己的路自己走,勇者無懼 只要不是壞事 要謝謝的 個夢想 人是你自己……因為是你選擇了不放棄自己 的 何不為自己全力以赴呢?人生哲學最重要的就是: 旅 程 都不盡相 同 就 像每 。遇到挫折就站起來往前走 位的生活圈都是不一 「看待自己的價值 樣的 ,曾經傷害過你的 0 不要太在乎別人的 你的 人不需要說謝 眼 高 光 處 和 在 批 哪 評 裡

友與貴人, 因為朋友與貴人終有一天也會變過客。 要謝謝自己的努力,不輕易放棄的自己 大 為你 也 讓 生

大家好 我 Ш 周 īF 中 我 是 1 聽 障 咖啡 師 過 去 我曾放棄過自己 曾經迷惘過 現 在 我努力鼓

舞著自己 繼續夢想的旅程 命充滿精彩

曾

I經幫

助

過

你

的貴人一定要懂得感恩

夢想的

旅程從來都不是一

個

人能完成的

ļ

定要感恩幫

過

你

的

朋

LAGS 國際拉花大賽自述

美食與觀賞當: 是我永生難忘的回憶,十天的歐洲之旅除了參加比賽之外,並抱著當旅人的心態出國 場夢境 二〇一九年十月二十二日,我代表台灣,作為 LAGS 國際拉花大賽的選手,遠赴義大利米蘭 開心到久久不能自己,也很幸運的將金牌帶回台灣,成為台灣第一人擁有 LAGS 地風情民俗,從未想過這一趟旅程竟然代表台灣拿下了 LAGS 世界金牌認證,對我來説就 ,到處尋找義大利 義大利國際金 賽 像 那 的

賽洗禮的 實況轉播 當地文化的薰陶 來自世界三十幾個選手共享盛舉,每一位選手的咖啡拉花技巧都有相當的高水準,尤其是義大利選手深受 印象最深刻的是站在舞台上與世界咖啡好手們一同競賽,在義大利國際咖啡展裡能感受到浩大的賽事 過程 身為台灣選手的我 ,義大利咖啡更是聞名全世界 ,能夠站在世界舞台上為自己而比賽,除了倍感榮幸之外,也非常享受這大 ,可見這 LAGS 世界拉花大賽是非常的盛大, 並且也 有網路

國際咖啡賽事介紹—LAGS

首先,介紹一下 LAGS 的全稱: Latte Art Grading System (拿鐵藝術認證

國際 這是由 , 是 位來自義大利咖啡大師 Luigi Lupi 所創辦的國際拉花認證,在二〇一七年從義大利 個非常有系統的 Latte Art 國際認證,也是世界的第一個拉花代表性的 LAGS 認證 開 它分佈於 始 推廣到

縮 花 這 的英文名是 Latte 是因為 Espresso 上有 層金黃 色的

拉 花 即 是 藝 術

認

口

真

有

定的

高 看

級

水準

顧名思義就是 鐵 藝 術 , 般 拉 花 咖 啡 的 基底都是 Espresso

油

脂

(Crema

能夠

產

生

足夠的

表 面

張力

承 載

起

微 義

氣

式 小

LAGS 之評分項目:

ESPRESSO:技術評分

全球

每

個

家 擁

時

擁

有每

年

歴

屆

的

WCE

世界拉

花大賽

冠

作

為

代

表

性

的

前

全

球

有

LAGS

金

證

者僅

有

兀

個

或

家 由

義

大

利

中 軍

或

韓

或

其

中 指

灣

代

表

中

也

祭幸

拿

下金牌認

證

金

牌

認證序 牌認

號

世界

第

刀

位 要

此 也

口 大

見這

LAGS

的考核評

分是

非常嚴苛與

講 唐

究 IF

從以

考核標

準

口

出它

對

大賽選手有非常高的

東 0

此

透

過

賽事

與

/考核出

來的認證

足以在世界上

Purae沖煮頭放水 Clean Filter清潔濾網 Tamping壓粉 Clean Ring清潔把手 Immediate Extraction立即萃取

MILK:技術評分

Clean Jug清潔鋼杯 Purge Steam吹掃蒸氣 Clean Steam 清潔蒸氣管 Purge After清潔後吹掃蒸氣 Milk Tolerance殘奶量評估

Grading: 拉花評分

Identical 完成度 Under/Over FIII上下容量 Texture 奶泡質地 Contrast對比 Symmetry對稱

T 樣 視 行 泡 咖 覺 充分 所 讓 就 組 啡 咖 的 開 師 啡 成 擁 融 的 的 合 世 技 有 細 綿 咖 , 術 緻 啡 最 密 外 奶 後 感 泡 在 到 感 奶 0 表 嚮 泡 利 往 香 面 狀 用 氣之外 上 態 鋼 所 勾 及 杯 以 勒 內 Espresso 拉 出 , 的 美麗 花 也 奶 成 兼 泡 的 功 俱 在 的 視 與 線 Espresso 萃 條 否 覺 取 的 的 與 也 霧 書 美 都 鍵 感 作 入 是 ,

進

重

要

的

大

素

要

反 每

很除從

覆…… 練 的 練 能 習 在遠 , 與 夠 17 杯拉 穩定之外 Ě 属 時 赴 得 害 不 過 義 斷地 的 Ī 花之前總 程 大利 檯 困 Latte 在 米蘭 難 面 , 挫 更 1/ 0 Art 折中成 相當 要 要製作出漂亮的 是會停頓 參 精 咖啡 加 通 艱 拉 長 於 苦 花 師 咖 大賽之前 , 追 練習 思 啡 通 逐 的 考 常需要經過 心 製 的 Latte Art 中 作 構 時 最美 漫 몹 任 長 永 的 製年 何 的 模 遠 圖案 細 擬 嫌 訓 的苦 節 不 練 都 夠 是 直 練 1/ ,

誰説 熟 與 常 感 本 オ | 藝 身的 專 本 術 拉 注 身 的 花 風 霧 味 呈 鍵 龃 在 (口感不 現 製作 就 差異與拉花好壞 在 過 細 能 程 緻 兼 的 中 顧 奶 某 泡 咖 。Latte Art 是不分國籍和 個 啡 當 變 本 數 兩 身精 的 者完美結合時 誤 華 差 就 在 都 Espresso 會 除了技巧 影 就是 響 年 到 龄 風 咖 要 的 味 啡 非 的

灣遠赴義大利米蘭,除了倍感榮幸之外,也滿足了這一趟義大利國度的知性之旅 機,心情是非常的期待又興奮,首次來到歐洲國家參加比賽,當然也不放過觀光的機會,這次能夠代表台 一次來到義大利時,從台灣飛到新加坡,再從新加坡直飛到義大利羅馬 ,坐了長達十七小時的兩段飛

初次感受到義大利人的專業與熱情

比的想像力創造力讓咖啡變得更多姿多彩。無論是在大城市還是小鄉鎮 外,義大利冰淇淋與咖啡更是馳名世界,其中也包含了義大利也是世界的美食之都,義式冰淇淋吃起來滑 是酒吧 的紳士一 順而不膩 有一句義大利諺語説:一旦品嘗了義大利的咖啡,你將不再想碰其他咖啡了。可以説,義大利人無與倫 義大利是一個具有歷史並兼顧傳統習俗的國家,在義大利旅行的這段日子,最常看見的除了建築非凡之 臉認真的挑選口味,其中義大利冰淇淋更是最具代表性,所以義式冰淇淋有「大人的甜點」之稱 而是最能代表義大利鄉土文化的咖啡吧。 香氣與甜感洽到好處 ,濃濃的代表性風味在舌尖上可以品嘗得出來。在米蘭一帶常看見穿西裝 尤其在小鄉下,BAR 更成為鎮上的人 ,一定都可以找到 「BAR」, 喝 咖 啡 聊 它不 是非

下來喝可能就會收到 在 個咖啡 館裡 €2 或以上),所以義大利人站著在吧檯旁喝咖啡,是很常見的情景! 坐下來喝咖啡 和站著喝 咖啡 ,收費往往不同 (在吧檯旁喝 般收費約 €1 1 €1.8 4

的聚會場所

慣的 和被抽到 義 大利的咖啡文化已 部 分 大樂透獎項的機率 碰 到 不喝 | 經昇華成所有義大利人生 咖 啡 的 樣低 義大 利 人的 機

吧 檯 師 傅

平

就 術 點 啡 除 咖 要進行 為了讓 啡 吧 了品嘗各地知名的濃縮咖啡之外 去 吧 檯 體 那就是: 義 能 檯 師 大利當然少不了造訪 傅的 吧 師 檯 天的工 對 傅的 迅速 作業流 內 他們來說都是必 的 氣 作能 準 勢 專 備 程 0 Ι 順 而 業 作 咖 我發現他們 利 ` 微笑等等 啡 0 各 吧檯 1 備的條件 咖 地 啡 確認當天的天 知 吧檯師 師 名 也 傅的用心 都 充分表 觀 的 有 傅 咖 察 個 啡 上 現 共 流 館 班 咖

溫

度與濕度之後研

啡

 \Box

然後

邊思考

度

邊微

調

機 磨

的 咖

設定

於萃

取

咖

啡

流 沖

程

當的 人的

講

操 咖

作 啡

過程

是

如 0

此 對

的

優 非

雅

包含對

待 也,

舉 究

動

他

都 中

i 會觀察:

地

常入

微

時

刻裡能夠記住每

位顧客點單

中的項目

並

ΙĒ 在

確

點就令人驚訝不己

沖煮咖啡

傳遞每一位客人的手上,

鮮少會發生失誤的狀況

光是

這

咖啡文化相差甚遠 度 通常咖啡 在義大利似乎沒有工讀 所吧檯 師傅都 , 而台灣的 有 定的 或 咖啡 兼 職的 年齡 館大多都是年 咖 啡 也代表著 吧 檯 師 輕的吧檯咖 傅 象 徴

咖

啡

館

的

東

方

的 業

啡

師 家 專

兩者文化之間

的感受毅然不

報通 著笑容 傅就對了! ハ開朗 咖 0 啡 在義大利 吧檯師傅是 笑容是服 愉悦的印象 當 地人們 , 務業 專業的服務 要 , 都會這 (的基 這也都是在義大利咖啡 知道這 本 麼說 人員 個鎮上 而常和 0 而且 一發生的 也是促進客人交流的媒 客 人聊 咖 大小 啡 吧常見的生活型 吧 天的吧檯 檯 事 師 , 傅 門 師 臉 咖 博總 啡 F 總 吧 介 態 是 是 檯 和 給 掛 師 情

義式 講究

級 需求量 我 恐怕不是我們隨便 發 現 , 時 義大利人每天都要喝上六到八 也造就了他們對咖啡的 能夠應付得 來的 定品味及挑剔 杯 咖 啡 0 那是 而 那 很 樣 口 的 怕 層 的

濃縮咖 義 大 啡 、利約有十六萬間 或酒類飲品 ,吧檯成了一處讓互相不認識的人們自然交流 BAR,義大利人一 天要去好幾次 BAR 品

Espresso 濃縮咖啡它在義大利根深蒂固,是生活不可或缺的一部分 在這 BAR 做社交活動或是休息地方,這也是義大利文化的魅力之一。 的地方,有許多政治家、文學家、藝術家、外地觀光客……等等,都會 而 更

是歷史文化的傳承

站在街 Espresso 那獨有的香濃與強勁的口感 腔。Espresso 是義大利文,意思是為「馬上為您現煮咖啡」 義大利人的一天往往從一杯 Espresso (意式濃縮咖啡) 角 咖 啡店的 吧檯前,點上一杯Espresso,兩三口 ,讓咖啡那濃郁的後味充斥你的 [喝完, 開始 感受

是能體會到豐富的層次感。這是我在義大利喝過這麼多家咖啡館裡 滑順而不苦澀,並具有香氣爆炸的特質,尾韻持久不退, 想的 Espresso,應該是依據不同的萃取參數能夠取得平 在目前的全球咖啡市場裡,義式咖啡可以説是最大的主流。 衡 加了糖之後更 喝起來口 而 杯理 「感

將所有故事收藏在行李裡……回憶! 築、咖啡 這是一趟很充實的歐洲之旅,去了好多好多地方到處探索,人文、 與酒、飲食文化……等,許多足跡都駐留在這塊浪漫土地上, 建

納出來的共同特色,若要用一句話來表達口感,就是「極致的風味

, !

歸

什麼是拉花(Latte Art)?

合是一 拉花可以與咖啡領域 有 的 種創新風 人瞧不起這 貌 無關 口 門拿鐵藝術、有的人不了解這一塊咖啡領域、有的人誤解了這一份專業常識 時在全世界咖啡藍圖裡帶領風潮 , 但是咖啡可以有附加拿鐵藝術 視覺藝術與味覺饗宴雙重享受 , 個是咖啡飲品,一個是文創 ,兩者之間 。簡單 一説

是文筆難以説清楚,我唯一可以説的是:您可以選擇自己愛喝的咖啡,與拉花無關 年的反覆練習與精進 才是 Latte Art 重頭戲的 許多人都並不知道「拉花」到底是什麼 咖 啡 要好喝 拉花要好看,全憑專業咖啡 ,透徹的 展演 瞭解 Espresso 性質與風味掌控,加上牛奶挑選必須與濃縮搭配口 ,甚至有人匿名留言:拉花有什麼好?我沒有回覆 師 的味覺記憶 ,以及精巧的手藝去完成 ,我可以選擇自己拉花 ,其實不簡單 他 大 .感 為實 需要 最

存

多

美細緻的白色牛奶奶泡 Latte Art 堅持這麼多年 ,依照個-人風 以來 格與整杯咖啡的特質,在黑澤液體裡勾勒 我自己最清楚它在我心中的份量 將 出白色的 杯好喝 的 軌 Espresso 跡…… 搭配 完

的神采,

與咖啡

無關

圖案複製容易,只要多練習並苦練,風味難以複製,因為具有個人的風格 ,説簡單也不簡單……這就是

咖啡是 種 生活

專業領

域

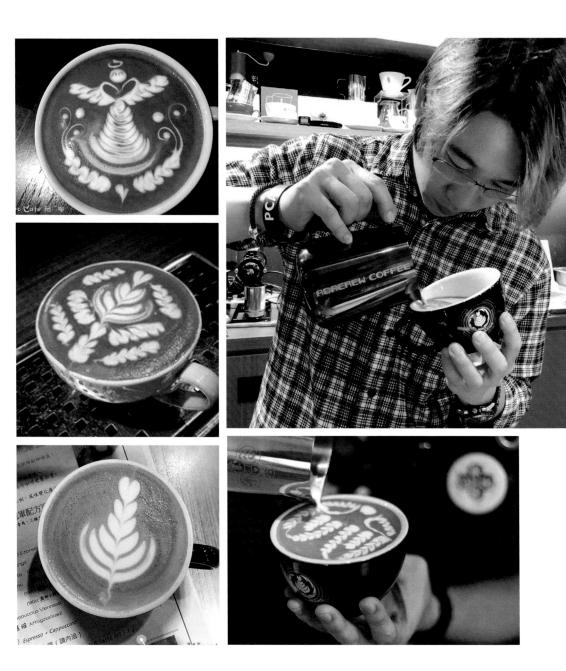

始終是 咖 啡 門藝 是世界三大飲料之一。「咖啡」一詞源自希臘語 術 的 表現 , 而 Latte Coffee 是 種生活享受 , Kaweh , 注 重 風味 表現是好 意思是 事 力量與 , 但往往忽略 熱 情。 7 本質 Latte

Art

那

就是 咖 啡 是 種 生活 這 個 基 本型態

記了 當 是否 時 微笑 咖啡文化 你上了專業課程 也忘記 的引進與 了當 變遷 時 或是你著重於杯測概念 對 , 大 咖 啡 為自己的主觀 學 習 的 熱愛 與 奉 偏 , 獻 見 而或是你本身偏執黑咖 而 漸 否定了別人的努力 漸 變 成 批 評的角色 啡 忘記了初衷 的 也變成了 重 咖啡 因愛好 狹隘 忘記 的 者 霊 了生活 魂 往往忽略 0 這 1 樣

忘

在你手中

的 咖啡

再好

喝

,

也不具有任

何意義了

處學 感 我接觸咖啡 的 習 拿 咖 鐵 啡 專 , 盡 業 到 的 至今, 口 能端上一 課 程 致力求風 , 每 杯最 天不 大誠 斷 味 的 與 意 研究 藝 的 術平 與 幸福 研 衡 發 , 味 風 為了打破 道 味 的 0 調 性 拿鐵拉 與 走 向 花不好喝」 , 就是 希望 的刻板印 口 以 做 出 象 杯好 我自掏 喝 也 腰 兼 包 顧 到 到

生命 生 , 而 的寬度…… 我看見了 ·無法 他 手 言 中 喻 的牛 的 -奶在 感 動 Espresso 也 讓 我學習對 咖 啡 杯 生 活 . 內 晃 的 動 謙 著 卑 白 色 軌 跡 , 那 個 顫 抖 的 手緊緊 握 著 鋼 杯 滑 出

近

來有一

位重大病症

的患者

,

因愛上 Latte Art,

重拾對生命的熱愛

,

我相信

咖啡總有

種

魔法能

改變人

初 衷 讓生活精彩

杯

Latte

Art

若能

給予希望與勇氣

,

最美的

藝術不會是拉花圖

案

,

而是豐沛

的心靈

0

告訴自己

義式咖啡與 BAR 文化

義式 咖 啡 在 咖 啡領域裡 進入門檻最高 又是 門難學 亦難 精 的 技 術 0 而 咖 啡 吧檯 師傅 是 個 值

輩子的工作

吧檯內忙進忙出 很美味的卡布奇諾而念念不忘 説起來,不管是想喝一杯好咖啡,或是要營業做生意 ,架勢優美地調製千變萬化的 也或許有 人鍾 咖啡。 情於義式濃 這些, ,選擇義式咖啡都是最不容易的。也許你喝 咖 都是特屬於義式咖啡的 啡 那 爆 炸 性的 精 華 感 魅 力 又或著看著吧 檯 過 手 杯

多需要細緻觀察的 作邏輯 有些 與與 二情有獨鍾的味道 (概念 要説相 地方 近於其 ,可説義式咖啡 ,只有義式咖啡有辦法呈現的 他 咖啡萃取方式或是茶,不如説更接近 吧檯,恰恰介於中間 。也唯有義式 ,也因此能夠呈現出最多元的 咖 啡 酒吧的型態 能夠呈 現 而比起酒吧 一個面貌多元,它的 魅力與想像 ,它又有 更 製

傅的 識 迅速輕鬆喝 與 最 經 我們培養新手 希望的是提升台灣 驗 Ė 此 外 杯濃縮咖啡或是品嘗一 充實身心也是十分重要的因 萌生各種可能與機會的地方 BAR 文化,正確來説是「Barista BAR」,所謂 Barista BAR 就是 杯 小酒 素 藉以促進人與人相互交流的地方。這份工作需要 一面持續自修 也 是顧客與服務人員 , 面實際地嘗試 顧客之間 以及身為 觀察周遭的 個 咖 啡 技 讓 人事物 人能 吧 術 檯 師 知 夠

並藉此磨練應變各種情況的能力。

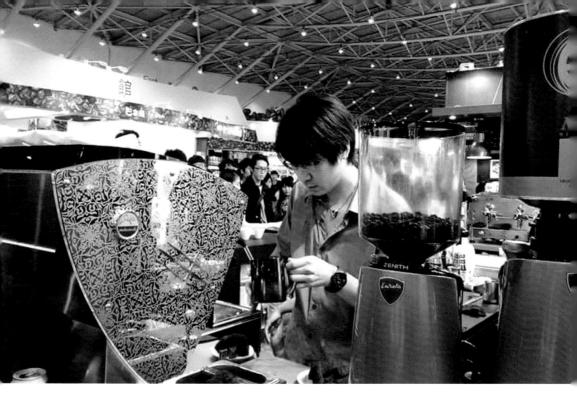

咖啡師的態度

最簡單 香醇 時 , 能喝出咖啡 神貫注地沖煮一 的心態來敷衍顧客 説到咖 的 在當前流行淺焙的現在 咖啡 一的心 啡, 口感 濃郁的圓潤口感與香氣 境去沖煮一杯咖 無非 杯屬於自己的風格格咖 猶如奶油滑順的風味 ,因為味覺感官是最直接的表現 是希望 啡 用最專業的學識去鑽 卻能誘發如苦甜巧克力般珍貴 的美味 啡。 就算和牛奶混合也 大 所以我在做 此 不隨 研 便 咖 必須全 用 啡 咖 般 用 啡

理想的咖啡師傅

啡吧檯師傅」 更多人知道 對濃縮 師傅; 想的吧檯師傅是要熟知顧客喜好、深受顧客喜愛的 日本一位非常知名的咖啡師 咖 此 啡 外, 的 的想法 熱 還要讓同業人士產生「希望可以成 情 面愉快而有趣地將咖啡的美味推廣給 見賢思齊, 横山千尋」 希望自己也能 大師曾説過 為這 面堅持 咖 樣的 啡吧 咖 理 著 檯

及有 由 趣 此 的 見 面 日 本對 自然就 於咖 會營 啡 造 文化的要求非 出 讓 顧客愉: 快 常高 的 氣 , 間 店 就好像是 有生 命 的 東西 , 如 果 能 夠 用 1 展現它美好

不管 是 料 理 或 咖 啡 都散 發出不妥協 的 專業 意

用 路 視 度 的 時 為了 0 例 走 稍 咖 過 個 熱 如 能 啡 環 許 成為獨 師 些 發 多國 節 若要 現 透 天氣 忠於 當 若 入 過 拘 外 濕冷時 泥 素材 的 面 事 的 於 咖 先 咖 啡 原 咖 預設立 , 啡 啡 館 有 先將傘架放置 師 師 的 我 而 I 味 場 作 發現 不 道 的 斷 , 站 學習相關 定 是 在 義 件 必 消費者角 門口 菲 須由自己 常 咖 啡 知 重 若 識 師 要 度去 有客人要 的 的 管 1/ 職 觀 控 體 業 兼 念 會 種 切 顧 , 外帶 的品質 類等 全方位立 那 讀 就 解客 是 杯卡布 題 身 _ 人的 為 場 , 0 反 這句 咖 需求 奇諾 才是 而 啡 會忽 師 話 邁向 本 提 略 4 身 是 供更 態 的 奶 成 我 度等 就要 功 優質的 咖 熊 直以來堅持 重 做 啡 度 得 要 師 待客 是 比 的 的 事 必 店 IF 服 情 入 確 要 的 務 飲 道 熊

咖 啡 師 是 咖 啡 傳 達 大 使

之後 煮 的 , 早 直 酸 期 接 味 相 客人對咖 將咖 信 再 每 來可 啡 的 1 啡沒有太多的 客 品 以介紹咖啡 質 人 和 內 每 心 位 妣 傳 生 想 咖 達 法 產 啡 給客 風 , 味 而 人的 處 都 咖 理 有 啡 咖 法 師 不 啡 扮 師 藉 的 演 就 感受 的 由 是 7 角 色就 解生 咖 感 啡 產 觸 非 傳 者 常 達 的 當 的 大使」 想法 客人 重要 喝 , 透 完 當 猧 客人邂 咖 /烘焙 啡 時 延了 處 理 能 與 獨特 夠 咖 感 受 而 啡 到 美 師 味 的 咖 專 的 啡 業 有 咖 沖 不 啡

作 經常 不 僅 和 在 咖 味 啡 覺 接 F 觸 , 若對 不 斷 豆子充滿信 磨 練 技 術 和 1 素 而 材 能 的 向 結果 顧 客 充 , 分説 大 為 堅 明 持 專 也 業態 能 讓 度 客人 將 最 1 好 中 的 充滿安 咖 啡 全感 早 現 在 顧 再 客 加 面 17 前 \Box 才能 的

I

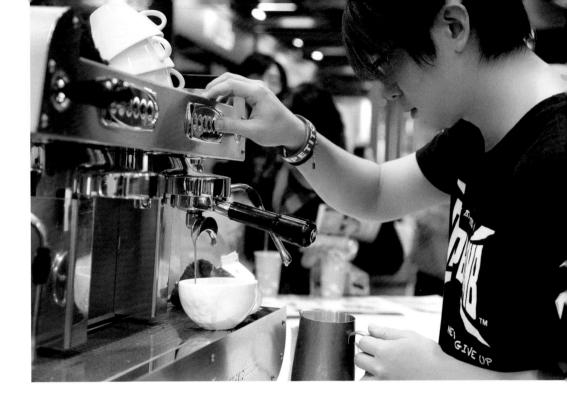

將咖 説 咖 然有其難度 啡 , 不管點什麼或需要什麼 師 , 啡的無限可能透過咖啡師的熱情來傳達給客人。 也是操盤手, , 但卻非常有意義 更是整個店家的重要 服務態度都應該是最 核心 對 好的 顧 口 客 時 雖 來

漸入佳境的引介為宜

對咖啡 啡, 的主 咖 專業能 何 推薦酸味, 咖 啡 台 啡 一題就是「 師應該要全面考量各種消費 WANT CAFÉ 反而令他們對精品咖啡產生更遙遠的距離感 灣 館裡 潮流的多元性有深度的熱沈 力,還有包括咖啡 消 為了減少某些客人對酸味的反感 費 若沒有階段式的介紹方式 者 要創造咖啡極致的美味是需要相當的專注 風味決定一切」!為什麼這麼説呢?因 偏 向 喝 不 慣酸 師本身的學習態度與世界觀 以味的 咖啡 ,直接推薦 , 大 此 我們 不依該 玩 0 身 酸 咖 以 為 為 盲 咖 味 , 在沖 秉持 力與 在 啡 專 的 目 任 館 業 咖 的

表現 煮上的想法是什麼 煮上改變 再 來, , 抽 取咖啡濃度清淡 一,進一 步與客人互動 點 1 詳 ,這也是 細説 明 咖 可 種專業的 啡 師 在 沖

由, 就涵蓋了咖啡師本身的靈魂,觸摸內心最悸動的味道,相信這些都是所有咖啡師的最終夢想 要求的高標準,把所學一切都投入在咖啡裡,用百分之百的熱情去沖煮一杯咖啡,那麼,風味決定一切, 咖啡師不能只會沖煮好喝的咖啡,「知其然,還要知其所以然。每一個動作的意義,刻意記住行動的理 從生活中去思考,才能一天天持續成長」。可以透過比賽和交流來學習經驗及情報資訊, 並立下自我

咖啡師的定義不可模糊

適 的森林裡 你曾在喝 下一口咖 ,呼吸著冷杉樹木的芬芳氣味 啡 時 感到喜悦嗎? 時,若令你感到放鬆愉悦 那 份喜悦可 能來自記 憶中的某段連 那麼在咖啡裡感受到冷杉 結 例 如: 當漫步在 風 味 時 温 怡,

會令 你 有: 1 喝下 這 咖 啡 , 好放鬆 好愉悦的 感 覺

魂的 我 直認 傳遞出去的風 為 即 使咖啡 味 應該是最令人嚮往且迷戀的 師 有許多定義 也不希望定義模糊」 i感受 這句 話 非常的棒 咖 啡 師 的 角色應該

是

有

福的 1 際大賽也 定沒有 衡的影響至關 一〇一九年 時 代 都 成功機會 , 必 咖 須以職 啡 咖 重要 農 啡 大 眾事 烘豆 (師世 。 ____ 人精神淬鍊 不是一 師 |界大賽冠軍得主| 由此可見 與 咖 揮即 啡 而 生。 師得以密集 成 這位咖啡 成功並 , 必 全周 [須靠著經年累月的努力才能 大師! 協 不是努力付出就一 同合作提升咖啡 一研(Jooyeon Jeon) 冠軍真正的專業態度是包含了所 定 品質 會獲得 達 我因 曾説過:「 成 相應報 的 而 發現 酬 有的 碳 現今是史上 但若完全不付出 水化合物 細節 包含參 對 喝 咖 咖 啡 啡 加 甜 最 就 或 味 幸

在咖啡文化的領域裡 ,該做什麼就盡力去做才是首要之務 ,學習與咖啡相關的 一切 ,以咖 啡 來表現自

咖 啡 是 門 藝 術 的 表 現 是咖 啡 師 與 顧 密之間: 的 橋樑 透過對話 和 溝通 提供美味 咖 啡

啡 任 對 何 咖 地 話 啡 點 也 投入精力做好 是 等 種 料 都是生活態 理 事 涵 情 蓋 所 累 度上的呈現 有 心客人的笑臉 的 酸 甜 苦 澀 0 對 咖 也 也不忘展露自己的笑容 啡 象 的 徴 態 度 年 四季的春夏秋冬 如職 人精神般堅持不懈 在任何 時 刻裡 活用服 務的 任 何季 經驗與 節 中

咖

是技

術

層

面

的

提

H

創業大問題

技術 配 必 須須要 我 技術[常常 的 有 層面 時 市場 告訴 只是 也 概念以及金錢概念」 學 會 生 把 輔 説 助 創業的心 創業的條件之一。 想 開 得分享給大家。 店並 0 不容易, 其實創業最常遇到 身為創業者的 有大大小小的· 包含決定店址 的 我也深深感受到這 問題就是資 事 情要張 了解客戶 羅 金 與週 1 學 市 會的 點的現 轉 場 調査 金 技 術不一 以及市 實 販 售 所以我 定創 場變遷 項 目 ···等 在開 業 和 成 功 力分 這 還 都

等及以及重 此 間間 外 佇立 我也會引 視 在 街 味 頭 導學員要了 並 巷 尾 顯 , 咖 價 解自己的工作要領與 啡 咖 師 個 啡 人 店 的 口 謂 獨特 新 風 興 格 的 (專業 埶 這此 門 能 產 一都是 力 業 , 而近年 這些 我 在 自 任 教 創 來台灣吹起 時 品 常見 牌 創業族十分強 的 咖 股咖 啡 館 市 啡 場 調自己的 風 變 各類 動 1 型 咖 用 咖 啡 D

創業重點——最重要的是讓身心熟悉技術

觀

角度去分享給學員

知

道

咖

啡

館

這

行

業

是

相當的

競

爭

是需要

(去多思考多觀察的

地

方

益 我認 物 料採購 為 創 業 應該注 營運 時 意的 間 重 點 等 有 幾 這此 項 是 都 要 是要自行去花時 知 道 的 商 卷 與 間 人潮 做 功 課 咖 的 啡 店 創業思 屬 性 定價 維 是 必 策 須 略 深思 淡 熟 田 慮 季 龃 再 週 來 邊 就 效

技 術 就是 用 身體 感覺並 練 就 純熟 技術 簡單 説 就是 把興 趣 項 自 練 就 成專 業領 域 要 練 就 身技

除了反覆練習之外, 還要牢記腦中達到身心都已經熟悉到一

定的專業程度

別無他

沖 煮數萬杯 咖 **啡的** 修練

作與 萬 杯的 / 訣竅 拿 義式濃縮 我學習手 假 設 該 咖 沖咖 啡 如 何 與 啡 執 發泡來練習拉花 與與 行比 Latte Art 拉花藝術來説 較好 再以理論驗證 藉 由經驗 ,我努力的方式是練習沖煮了好幾萬 與學 的累積來掌握任何最佳的 術 上的 科學 來進 行探索研究 狀態 , 並用身體 , 還 有不 杯手 沖咖 斷 熟悉 的 啡 白 機 1我要求 的 好 操 幾

態 他 度去實驗 EŁ 方説 知道: 技術是可以透過練習去成長 沖煮出 , 這就是我提昇技術的 來的 濃縮-咖啡 量沒達 方式 到 , 還要鍛 並無捷徑 定的標準 鍊 可 成為專業咖啡 言 時 0 , 我 同時我也會將這種 會要求自己試著思考 師的心理素質 方法與正 , 用最高標準來要求自己 原因 確態度來 是不是咖 指 導學員 啡 粉量 不

讓

,

填

壓

咖

啡

粉

時

沒有攤平

,

有沒有注意到環境氣溫與濕度變化……等

找到原因後記下來

避

免

重

蹈

覆

實 是 0 必 必 為了練好沖煮 須要 經 的 有一 過 程 定 0 的 咖 為了能 技術 啡 的技術 夠配合客人的喜好 , 才能延 , 每天開店前一 伸至 不同 的變化 和 當天的 直練習到打烊後 來達 1 到不同的最 情 我 會 , 經過長年反覆練習達純到純熟 加 佳 些自己 風 味 0 我總是這 的 發想來沖 樣 煮 邊 咖 教學 啡 技 這些 術 邊分享 這 都 此 是

曾經 支平衡是我一直在努力的 旧 即使得了 天只有一 許 多獎 個客人 , 把 , 技 那 塊 術 精 婤 我 進 磨 認 真 練 到 想過要結束營業 最 好 如 此 開 0 店後還 供餐 是 雖 面 然不得已,卻占了營收的三分之二。 臨了許多次的困境 。比如 在我 的 店 收

我的歷程

確 都 轍 夠

其實 **夏經營咖** 啡 館就是金錢上的問 題 包含店租 人事 成本 ` 也包含物料成本 水電 0 開 店 的 地 點 最 大

這邊盡情品嘗一 部分是上班族 衡,我覺得是一 除了市場調查 輩子的功課 杯咖啡,這時就會遇到翻桌率的問題。所以開咖啡店最大的困難就是收入和支出要達到平 希望能夠快速出餐。我們一般家庭式或獨立的咖啡館 ,我也做了創業輔導,去學校擔任公益講師和顧問 , 顧客的消費取向則大多是希望能來

的考慮在於咖啡店的消費者取向。一般每個咖啡館的市場都是不同的。譬如像星巴克或 7—11 的對象大

度,逐漸有媒體來專訪。後期便乾脆轉型為咖啡教學,而不只是咖啡店經營。 ,加上出了第一本書,慢慢才打開知名

精品咖啡的定義

解釋 我都會很講 風 A 味 的 精 也 M 利 標 準 品咖 0 要 另外在沖 要 啡 究 求 , 我個· 和它的評分標準 , 咖 包含你在 啡 人分為兩個定義。 時 我 會以 咖 啡 機上的 高標準 。其次 ,我認: 製作 態度 其 是它的生豆、熟豆和包含杯測 為精品咖啡 和 包含衛生條件 跟客 人之間 是 的互 ` 種 機 高標準的製作流程 路操 動 , 作 都 要要求 流暢 要符合美國 度 0 我覺得那是精 ,譬如衛生的 台風 精 1 和 品 客 咖 人間 品 啡 條件要要求 協 咖 的 啡另外的 會SC 4 動

也 口 再 以 來 用 單 製作 品 咖 啡 尤其 時 是 我會用 精 品 的 精 單 品品 品 單 品 去作更棒更好喝的義式 豆 不會只有配 方豆 咖 更不是外界所謂 啡 Cappucino 或拿 般的 鐵 商 業 去呈 豆 0 現多 在 養式-元的 咖 風 啡

職人必備熱情與堅持

味

就是 店 資 金 , 其 我覺 熱 (實我過去當廚師大概 對 情 見得是 市 第二 場 非常冒險的 的 調 個就是堅 查 都要 事 痔 有九年 有 0 若要 相 大部分的夢 當 的 的 做 時 認 為 間 知 名咖 想家具 我 0 第三 明白, 啡 個 有很棒的 職 在 就 人 是 樣工作要投入這麼多時 要 第 女做好 熱 就是要 情 1 但 理 是 準 有夢想要有熱情 碰 備 到 瓶頸或挫折 若只是單 間 需要具 純的 , 第一 時 備 喜 一便是要 兩件 往 歡 往 咖 熱情 啡 事 有足 就要 便 第 會被 夠 開 的 個

澆熄

文化。 當成家人而不是一 還包含了態度 店最重要的 因為咖啡是會變的 ,包含對店家的堅持,包含市場調查, 條件就在於熱情 般的消費者來互動 ,幾年前的觀念,可能現在就會被推翻 。其實熱情不只是針對咖啡 ,包含不斷去追求新 l你可 的 機 這塊領 制 新

這部分都要去多了解、多學習、多嘗試 新的 來就是科技的部分, 功能 而在烘豆的部分,則不斷會有新的產區 如咖啡機日新月異,不斷 有新 的參數 新的烘焙法 新 的

我之前是透過比賽、透過開店,甚至透過自己在上班沒有客人的時候須要有足夠的資金去推動夢想。覺得太商業化,但不要忘記,錢也是人生逐夢最重要的因素之一,你最後我們談到,除了夢想,還有就是所謂的資金。很多人談到錢便

堅持 的對話 直覺 不好 高標準製作 自己慢慢摸索慢慢練習 另外 或者是開店時身體狀況不是很好 在比 從第 份堅持 在 賽過程中難免會碰 做 咖啡 杯到第一 。我在做咖啡 的過 ,然後發現,其實做咖啡是一 程 百杯都要維持一 中 到 必須要全神貫注做好每 時就是憑這 此 問 風 題 味 樣的品質 兩 判 譬 如説 個 別不出 比 種自己跟機器上面 個是 賽的時候狀 件事 熱情 這時 情 個是 以

微轉型——六種專業咖啡教學課程

新的信念傳承 在世界咖啡競爭飽和的時代,如何能走出自己的獨特風格?微轉型是一 ……最重要的是學習用「心」去感受所有的 一 切 ! 個新的 挑戦 ,

也是

「玩咖」是由 Want Café 英文的相似音而命名的。

授技術與正確觀念 出一定的 開端,一點一滴的將咖啡文化傳遞給每一位學員 會從事咖啡教學課程是在二〇一四年萌起的想法,當時已經擁有成熟的咖啡技術,在台灣咖啡大賽中 知名 度 ,可惜那時候發現許多業者和消費者對於咖啡的觀念有所保守 因此那時候下足了功課做了很多資料整理,從小班制與一 對一 所以開 教學來當作咖啡 始想開 班 教學 **鈴**學來

的

闖

直到二〇一八年正式轉型為專業咖啡課程招生,其中也包含了微型創業輔導 分字

驗。長年在吧檯第一線從業,得面臨各式各樣的狀況與挑戰:怎麼樣在品質與製作流程間得到 怎樣用最有效率的手法得到最好的效果?它又有更多需要細緻觀察的地方 Want Café 玩咖咖啡教學中心開業近十年,我們在這反覆擴展與鑽研之中,累積了許多獨 ,可説義式咖啡吧檯 恰恰介於 個平衡? 無二的經

領域, 我相信 希望讓對義式咖啡吧檯有興趣的朋友,能從這些基本而扎實的練習中 ,我們的咖啡課程會很不一 樣 。濃縮而精華的六種課程選擇 ,從最基礎的咖啡基本功延伸至專業 窺義式咖啡吧檯的奧妙與

中間

也

因此能夠呈現出最多元的魅力與想像

得

六 類 專業課 程

拉花 玩 咖 咖 啡 的 對 專業咖啡 教學」 教學課程分為六大類:「 「CSCA 認證考照 義式咖 啡 手沖 咖 啡 金杯萃取 Latte

義 式 咖 IHE

中也會介紹義式咖

外的

淵源

,

咖啡機鍋爐的設計結構,

磨豆

機的設定與

八保養

,

咖啡文化的變遷

等

義 式咖啡機 義式 濃 縮 操 咖 作 啡 講 在實際操作方面 座 包含義 大利濃 也包含濃縮 縮 咖 啡 相 關 的知 咖 啡的萃 識 取 吧 檯流 蒸氣奶泡的做法和卡布奇諾的製作 程 任概念 濃縮 咖 啡 的 4M=4 要點 方法 以及解説 課

異 奇諾 , 雖 不同飲品 的牛奶 然是基 一礎課 製作 以及如何不用溫度計就能測量出蒸氣奶泡溫 程 方法與 內容 (提供配方, 旧 作業中可以清楚 配合市場需求並 的了 解咖 輔導菜單 啡 製 度的訣竅 作 來源 一設計 , 0 並介紹 簡易拉花 另外也會介紹各國的 咖啡 的手 杯的 感訓 握 練…… 法 義 尋 式咖啡 找適 文化差 合卡 布

手 沖 메 III

手 沖 咖 啡 需要的 東西基本上有 : 手沖壺 一、濾紙 濾杯 、溫度計 計時器、 電子秤和 磨豆 機

影響 響沖泡出 而 不僅 到 成品 來的 咖啡豆本身的 0 因此沖泡者的技術可説是非常重 味 道 初學 味道 時 光是要 水的溫度 穩定水 流速 柱流 要 出 \ 來的 方向 大小 1 濾紙 和 的選擇 速 度 , 便 粉的顆 練了不曉得幾回 粒大小還有很多因 大 為 這 此上 素 豧 皆 捅 都 會影

會

中 沖煮的技巧 金杯萃取概念咖 發生了什麼事 並且延伸出自己的沖泡模型 情?理解運用不同 , 啡萃取主要是在討論手沖咖啡器材 沖煮咖啡 器材沖煮時 、自動滴濾咖啡機 所發生的每一 個變因 以及義式咖啡機在沖煮的過 讓您更輕易地掌控各種

程

泡 化學習 立;以及加強自 其中 杯 咖 0 啡 包含各式的沖煮器材在萃取過程中應用,加強不同手工沖煮咖啡器材, 全方面 讓您更於刃有餘 動 的萃取 滴濾咖啡 課 程 機 , 環 (美式咖啡機) 繞 在 金 杯理論內執行。 的沖煮模型。更加強對於義式咖啡機萃取 無論是您自己在沖泡 杯咖啡 在沖煮時的沖煮 , 6過程 或是 中 在 咖啡 的 影響 店內沖 模型建

來強

拉 花

共用於任何事物 以視覺作為吸引力的第 也會將 Latte Art 拉花藝術作品的評分標準分析為五大點:完成度/乾淨度/對稱 恰當的奶沫直接在 Espresso 上面做出各種漂亮的圖案。課程並講究手感訓練以及心理 拉花就 是 用經過蒸汽發泡過後的牛奶 所以 Latte Art 拉花自然而然的成為了咖啡普及和玩樂的媒 要素 ,並培訓選手以及訓練比賽的臨場 ,(就是打發後的牛奶 ,口感更綿密順 反應 不單 單 介 運 滑 用 /奶泡質感 香甜 在咖 啡 素質訓 可 比 賽 / 整體 的身上 用 練 這 另外 美 種 薄厚 感 亦

對 教學

生獨立思考的時 師完全陪伴在 間 側 兼具 的 個 別 貼身教學」 教 學 , 口 護學 \ 員較 「養成自立心」的優點 沒壓 力地 隨 時 發 問 ,也可以依照學員的進度來各別指導 對 教學 比 較 起來 此 方式 口 增 加 1

認證地點/Want Caf 玩咖咖啡教學中心

報到地址/320桃園市中壢區環北路167號(環北捷運站)

Want Coffee咖啡工作室/桃園市中壢區龍東路29巷114弄22號

報名電話/03-4536444 or 粉絲團報名

營業時間/週一至週日 10:00~18:00 (不定期公休)

吧

報名email/wantcafe12@gmail.com

Line@詢問/@fkk2697g

個 有 花 茭

FB專頁/Want Cafe玩咖咖啡教學中心/Want Coffee咖啡工作室

礎 to

課

程

然

後 個

延 A

伸

出 咖

Coffee

這

PP

基

基 Syphon 取 檯技巧」、「Brewing 等 蓺 礎 術 級 Barista Skill 修 中 虹 Latte Art 畢 級 每 課 個 吸 程 專 領 式 考完 域

都

加

強 夠

部

维 種

而 咖 啡 引

專 的

業 疑 慮 程

度

識

與

術上

都

是相當 課 的 種

深入且 類 龃

貼身教

學

的

優

能 以

分析 項

每 分

業 到

學員 學

自由

選 技

擇

想要

進 廣

度

在

時

間

安排

十, 勢

較

彈性 解剖 化 弱

這也

是很多學

員 專 領

詢 問

度極

高

的 世, 0

課 能 在 咖

程 夠 讓 啡

認 證 考 照

CSCA

是中

交流協

會 對

> 他 華

照

是

類

似

個 複

學

分

制 基 的 品

的 本 證 咖

有

Introduction

系統相

雜

; 們 精

試

都

會

取得學分及對應的

證書

通

常常

基礎中級會同

時

修完

);修達百學分者會另外

丁取得證

,

另外只要

捅

的

魂簡啡內

過 個領 域 的 專 業 級 就 可以去考該領 域之講 師 , 比 較 針對吧 檯 ` 坊 間 比 較多人考的是萃 取 跟 吧 檯 技巧 , 前

者是萃取 以上 提 面 到這麼多 的 學 理 課 跟 操作 程 種 類 ` 後者 , 無非 則 就是 比 較實 希望學員 務 點 能 , 夠 口 吸收 以 看 個 Ī 人需 確常識 求去 1 考 加以 實 務操 作

瀰 拿 單 漫的 進忙出 鐵 我們 或卡 從 選 香氣中慢 不愛將課程 $\overline{\Box}$ 布 而念念 架勢優美地 研 慢 磨 甦 不忘 標準 水 醒 溫 調 化 , 我想 **怡**, 控 製 , 或許 制 _ 因為有彈性 杯杯飲 到 , 沖 那 有 が份幸 煮技 人鍾 品 巧 福 情 的 於義 課 的 這些 程 1 · 等 情 式 內容比 濃 , , 應該 都 都 咖 1較能夠 有 是 啡 會延 特屬 那 講 究 爆 續 於 讓 0 炸 義式 學員 與 性 (其説沖 整天吧 的 咖啡 思考 精 華 的 問 咖 0 啡 而 魅 感 題 手沖咖 力 點 , 我更 又或著看著吧 0 0 也 如果每天早 覺 啡 許 得 , 你 看似 像是 喝 過 簡 晨 檯 與 杯很 單 手 咖 能 在 啡 , 卻 吧 美 的 在 味 檯 霊 不 咖

對

話

般

, 呈

現它應

有的

生命

懷疑自己,不如去證明自己

長榮大學分享會

信仰!! 去證明自己的能力」。這句話一直都是我心中的視世俗的眼光……「與其懷疑自己的能力,不如擺脱舒適圈,並堅持信念勇於爭取機會,以及無擺的一

學會聆聽自己的聲音

須

為

自己

點

盞燈

溫

暖

內

心

疲

憊

然後告訴自己:

我可以做到的

必 刻 眼

光…… 刻 圍 當 繞 你 你 喜歡 要 身 做 我 旁 件事 的 這 人跟 是 情 相 討 , 當 厭 __ 考驗 我的 定 會 为心 人 有許多異 樣多, 深處 聲 的堅持與 甚至有的 每 個 信 人都會拿自己的標準來 人也 仰 會 你 在 必 須須學 你的 背後 會 關 及放冷箭 閉 不衡量 耳 杂 你 細 所 , 來自不同 有 細 聆 情 聽 緒 的 自己 的 負 批 的 面 評 聲 能 與 音 量 異 時 0 也 樣 時

分享正 子工 賤 創 任 助 前 辨 長榮大學有 主 Want Café 斯 廠 , 同 廚 作業 確 邁 時 爾 心態 也是要勇於嘗試 咖 金 員 LAGS 是 啡 石堂書 汽 最 館 玩 百多位餐飲學生 車 咖 重 服 局 義大利米蘭 ·美容 要 務 咖 I 的 員 啡 作 洗 ` 館 所以演 不 |人員 車 義大利 創 同 辨 員 的 國 人 ` ` , 際 家樂 夜市 披薩 講 挑 都非常專注聆 金 的 戰 ` (福工 牌認證 焗 小 時 , CSCA 體 烤店主 吃 候 我講 驗 作 洗碗工 不同 ||人員 國際考官 中 廚 述了許多過 聽 Ï 華 演講 作 美容美髮 台灣射 精 性 ·等等 品 質 0 咖 雖然主要是分享咖 箭協 一去的 我希望藉 , 啡 , 進而 助 交流 會國 道 教 工作經 找到屬於自己的 協 ` 桃 道 手 由這分享來 會 的詳 驗 會 袁 ` 餐 殯 長 , 飲 細 儀 其 啡 補 館 中 ` 訴 相 告訴 大體 習 説 包 累 夢 班 括 台 的 想 的 大家 I灣拉 我過 助 彩 電 歷 教 妝 視 程 花之神盃 去 ` 師 廣 , I 汽 告剪 , 秠 但是 作是不分貴 程 車 晶 旅 輯 華 競 今日 我認 館 酒 師 技 房 店 1 賽 現 務 廚 雷 為

接受與眾不同的自己

只要不 就努力去爭 每 是 個夢 壞 取 事 想 的 何 自己的路自己走 旅 不 程 為自己全力以赴 都 不 盡 相同 勇 者 呢?人生 就像每 I無懼 哲學 位的生活圈都是不一 最 重 要的 就是 : 樣的 看待自己的價值 ,不要太在乎 別人的眼光和 你 的 高 處 在 批 哪 評 裡

我 也常鼓勵 大家 遇到挫 折 就 站起來往 前 走 , 對曾經傷害過你的人不需要説謝謝 , 真正 要謝謝 的人是

你自己 (能完 成 的 大 為 ! 是 1 我 你 襈 澤了 首 都 ネ 在 放 強 棄 調 自 : 定要 曾 經 感 幫 恩 助 幫 猧 過 你 你 的 的 貴 人 朋 友與 定要 貴 懂 人 得 , 感 大 為 恩 朋 , 友與 夢 想 貴 的 人終 旅 程 有 從 來都 天 也 會 是 變 猧 個

客 , 要 謝 謝 白 的 努 力 , 不 輕 易 放 棄 的 \equiv , 大 為 你 也 讓 生 命 充 滿 精 彩

眾不同 自己 的 棄 角 的 7落裡 身 時 所 1 我 我們 障 也樂 有 默 ISE ISE 礙 是 默 礙 者 意分享內 被上 舔 的 著 所 高 帝 內 牆 有 關 絕望 1 心 , 閉 都 傷 最 T 是 孤 脆 某 自己 獨的 弱 將 的 個 自己打 建 感 窗口 $\overrightarrow{\nabla}$ 受 面 我 的 入永夜 都 , 在 另一 衛 經 演 歴 講 , 扇窗 過 大 時 對 為 感 每 性 害 就 必 好 個 怕 的 須 像全 受 説 明天沒有任 靠 傷 道 自己去! 世 界 始 遺 我是 終 打 忘了 何 無 法 的 <u>位</u> 它 期 我 跨 身心 待 出 的 存 0 第 在 障 但 步 礙 是 禁 , 者 就 錮 , 我 這 曾 的 們生來 樣 經 霊 魂 是 的 被 活 就 捆 社 在 是 白 綁 會 龃 卑 T 潰

人生 發聲 聽了 此匕 走 : 如 活 我 身心 的 此 哲 不平 演 學 説之後便 潼 從 Л, 礙 入 這名 必 心 須 有共鳴 轉 經 記 變 思 歷 不 過 應 維 於是 淬 該 鍊 是 用 オ 我 É 説 能學 便 卑 故 感 跳 事 會 脱 的 它是 成 出 方式引述 原 長 本 證 分享 也 明 告 我 0 訴 們 的 其 各 中 擁 咖 位 有 啡 我 身 看 不 相 障 累 到 主 朋 樣 題 此 友 的 們 與 # 為 我 我 現 體 場 樣 , 您 狺 是 少 們 數 身 樣 争心 1 獨 特 障 行 障 的 礙 每 礙 的 缺 個 陷 的 學 生 人 學 經 們 秠 得 他

其

實

在

演

講

過

程

中

我並

非

直

都

是

IE

能

量

的

分

享

,

旧

我

從過

去

所

經

歷

的

種

種

不

愉

快

中

慢

慢

坳

學

澶

到

燒自己 生 命 的 吧 不完 做 美 個 勇 是 敢 個 逐 夢 生 的鬥 歴 練 \pm 過 程 經 酥 過 成 長 T 能 顯 得 生 命 多彩 多姿 若生 命 只 能 走 就 盡

情

都

芣

樣

也

無法

比

較

,

但

是

我

們都

有

樣

不平

凡

的

人生

記 咖啡圈兩位亦師亦友的夥伴

、台灣拉花教父―彭思齊 Gary 老師 (第一位將 Latte Art 引進台灣的人)

的想像力 到台灣來,一開始多半是靠自己看影片自學。他便沉迷其中不斷的摸索,用科學的實驗精神以及天馬行 台灣約在 2006 年—2008 年之間才開始風行 Latte Art,但更早之前彭思齊老師就已經將拉花藝術引領 每天不斷的研究實驗 ,成為現代義式咖啡的代表人物之一,因此也在台灣獲有 「拉花教父」的 空

起來也非常非常榮幸能當 Gary 老師的學生 多咖啡界的人物都曾經是 Gary 老師的學生,因此學員在全世界遍地開花,其中也包含我在內,自己回想 知識引進台灣 身為 SCAE 歐洲精品咖啡協會考官,Gary 老師早期就開始走訪世界去探索咖啡的奧妙, 並開班授課的方式傳遞咖啡文化 同 時 '也將拉花藝術的美學演變成 套專業技術 將義 式咖 現今許 啡

的

上萬次練習的基本功

味覺兼具的精美拉花,是需要大量的練習基本功 彭老師可以説是咖啡之神最具代表性的人物 彭老師曾説:「拉花不僅是美觀而已,更要順口好喝,想辦法讓全脂牛奶與咖啡相得益彰、水乳交融 口 時 世, 説道 咖啡 這條路是沒有 T捷徑的 。他對 Espresso 與 Latte Art 的無比熱愛並堅持了二十餘個 自始至終都是一步一 ,一件事情重複做上萬次,直到拉花手感的技法成熟後 腳印苦過來的 0 要完美呈現視覺

彭思齊 Barista Gary 老師

Latte Art Grading System Black Jug Certification 義大利拉花認證系統黑杯認證 Latte Art Grading System Trainer 義大利拉花認證系統訓練師 Latte Art Grading System Examiner TNT國際拉花大賽台灣區主審 2017 LAGS World Latte Art Competition Third Place LAGS義大利咖啡拉花競賽第三名 Contestant 2011-2017 Coffee Fest Latte Art Competition Coffee Fest世界拉花大賽選手 PCA專業咖啡競技賽主審 義大利拉花認證系統高階考官 PCA專業咖啡競技賽創辦人 Barista Training Centre Founder 義式咖啡訓練認證中心創辦人

地址:台北市蘭州街52號B1 電話:02 2599 1610

持的授課方式

逐一延伸至進階的困難圖形,並與創意的思維相輔相成,達到融會貫通的最高境界,這是彭老師多年來堅

TNT/PCA 國際拉花大賽創辦人

長 拿出來投入賽事活動 台上場比賽交流,彭老師深知舉辦賽事不容易,但因為無法阻止內心對 Latte Art 的熱忱,將自己積蓄也 早在十年前彭老師就開啟了 TNT/PCA 這兩個單位的拉花大賽,使得全國咖啡拉花好手們能夠有一個舞 ,這樣的胸襟實在令人敬佩 ,只為了讓世界能夠看見台灣的軟實力,更讓選手們能有一 個發光發熱的舞台來成

彭老師總是抱持著「為愛喝咖啡的人們烹煮咖啡,讓大家喝到心目中最好的咖啡」的心烹煮每一杯咖啡,

他認為

數據化紀錄是穩定掌控

神。是對咖啡堅持與熱愛的那份精的不只是一張紙的認證,更多的的不只是一張紙的認證,更多的的不以差的。

的夢想,會帶領我們參加各式各謝的就是他一路走來總是支持我

便滔 樣的 滔不決 咖 啡 活 動 從 與教學分享 他 退神中 的 對 埶 情 咖 啡 覽 無 無 私 遺 的 奉 0 獻 咖 是 啡之神 我要學 習的 拉花教父」 地 方 這封號聞名全國 他總是待 人很真誠 也深深感受到這 談起咖 啡 的

話

題

位

大師渾身都充滿對咖啡

的

熱

情

,

心中

無限

感恩

一、玩咖女神— 李宥汝 (2018~2019 年 PCA 全國大賽拉花冠軍得主)

2018 啡 - 餘年 的自我挑戰各項 領 域 到 年 的 這 PCA 全亞太咖 1 資 在我的 歷 位李宥 但 真正 賽 | 汝老師 「Want Café 玩 事。 接觸 啡 參加過手全國沖 拉花競技賽更 , 到咖啡界的圈子也僅短短不到三年 在國內咖啡界裡可以説是新生代 ,咖咖啡教學中心」擔任店長與講 煮賽與台灣拉花大賽選拔賽 舉拿下了台灣區總 冠 中 0 軍 的 這段: 的 黑 師 頭 馬 時 銜 與同 間裡 都獲得前四名內的好成績 雖説 1 儕 代表台灣遠赴上海參 她從零 的咖 在 過去已 啡 開 朋 從 友交流成長 始學習接 事

咖

啡

相

關

I

作 咖

觸

新

的

加

PCA

尤其是

且不

總決賽。從那

刻開

始,便打下了她在咖啡界的知名度

我感覺 是進步神速 心受教並 句 : 記得 2016 年她來 Want Cafe 到 我是不受控制 重 她將來會是與眾不同的夥伴。 新 沖 歸 煮咖 零 開 的 啡 始學習 0 的 常 這話 識與技巧 比一般人還來得有上進心,短短不到一 真的讓 應徴時 也進步非常多 在工作上相處的日子裡 我感到震撼 我們聊著關於工作上的職責分配 , 也 因為沒有任 大 此打下了扎 能感受到她對 何員工要來應 實的基本 年 時 間 其中印象很深刻的是她説了 功 咖 徴 在 時 Latte Art 有 敢 絕 講 對 的 種 拿 熱 鐵 情 藝 也 術 總 大 是 此 \perp 更 虚 讓

| 〇 | 七她年決定挑戰 咖啡 Latte Art 拿鐵藝術大賽 並兼任 「全國拉花之神盃競技賽」 主辨 Ĺ 這 是

索中 多國 我們首次創辦全國性的拉花大賽,並以選手身分與主辦身分同步在這咖啡領域裡活躍著。李宥汝參加了許 找 內 出 不同 屬 於自己的 的 拉花 比 咖 賽 啡 師 在這過程當中吸收許多經 風 格 , 無論在沖煮風味上還是拿鐵 驗並促使自己成長 藝術上 , ,總是在深夜不斷的練習 都獨 樹 格 I 再練 摸

年之內連拿四獎

的好友們也紛紛喝采 灣選拔賽第四名。在 GOLA 拉花之神盃競技賽區域賽第二名、CSCA 全國手沖咖啡沖煮盃全國第三名 在二〇一八到二〇一九年 短短不到一年期間拿下了四項獎盃,這可不是一般人能夠做到的。獲獎之後 ,「玩咖女神」 期 間 這稱號也開始流傳在咖啡界 她 舉拿下了四個獎 項: PCA 全亞太台灣 ,且當之無愧 、TCLA 世界拉花大賽台 專業拉花 競 技 賽 咖 啡 卷

鋭的洞察力和決策能力 誤並思考問題 曾放棄過自己,對自己的要求極高 個 成 功者的背後 對於製作咖啡 都要付出許多時間跟努力。李宥汝老師 ,這是她擁有的成功條件,使她能在咖啡界舞台上發光發熱 的 流程 0 細 每次碰到問題時 節 也非常講究 ,在學習過程當中,堅持自己所熱愛的事 她總是默默地去追求挫折的原因 在 面 臨挫 折 時 , 因著朗爽 的率直 勇於自我 物 個 性 従來不 擁 有 Œ 敏

協 大家知道 審 會的代職秘書長以及財務理 能力越強,責任越大」 等 我們是 低 調 的 個很棒的團隊 她 向 做事條理 。李宥汝也是身兼多職, 事 ,是全國拉花之神盃競技賽的 ,能與她共事真的是與有榮焉 分明 盡忠盡責 除了在咖啡圈裡是個大賽常勝軍之外 也 為 咖啡界立下許多汗馬功勞 創辦者之一 , 口 時 也身兼 藉此 派授課 機 講 也是 會 師 以 我想讓 及賽 CSCA

比賽 路走來的心得 /李宥汝

個人才藝表 我的 個性 演或是比 雖然不算內向 賽, 或許是怕失敗 但從小就不喜歡參 或許 是 加

對自己沒自信

基本上能怎麼逃避就怎麼逃

辦

對於咖啡沒有概念、沒有想法、沒有喜不 在二十歲左右我已開始接觸到複合式的 咖 喜 啡 歡 店

更不用説 有天會走向專業。我喜歡有變化 的 事

物

先觀察再下手 ,還沒允許碰吧台時 我都 會默 默觀

二〇一五那年我突然有一 面的人的動作,當換我可以進入吧台時,竟然一 一、六年 個想法 , 因為對咖啡拉花的變化感到有趣 個星期就學會拉花了,當時以為自己很厲害 開始想要了解其中 的深奥 於是 就 這 便 樣

看裡

在這家店做了五

想去台北看看他們的

咖啡店有什麼不同

也讓我近 厲害的 在台北 咖 啡 的兩年 距離在吧台邊看 師 0 我便帶著好奇的心情去朝聖 開 始認識 所 ,突然頓悟 謂 咖 啡 圏的 ,平常自己到底在拉什麼 朋 友 點了兩 並聽老闆提 種 咖 到在 啡 還 中 攊 直接問説 有 家 我可以看他拉花 玩 咖 咖啡 館 ___ 嗎? , 有 當 位拉花 時 的 中 很

啡生涯 大 [為結束台北生活 也 開啟我的比賽人生,這一年拉花之神盃正式展開 大 為覺得老闆 属害 因為老闆給我機會 ,二〇一七年我就開始在玩咖咖 啡 館 開 啟 咖

下次再努力就好

手 身為主辦方,第一 我知道 我 無法克 服手抖 次參賽 , 但我不會因為失敗而傷 有種傻傻就站上去的]感覺 心 難 ,後面的每場 過 0 我總是對自己說 越比越緊張 我本來就不 我知道我不是比賽型 ·厲害沒關 係的

賽 闖 在 F 中 哥的 名 聲 ?身上我學到很多 種 種 的 經 歷令人佩 , 個聽 服 派; 這些 不到聲音的人可以當主廚八年 年 他 1也很放手讓我去做任何 ,可以曾經是射箭國 事 店內大 小 事 務交由 手 , 可以在拉 我 處 理 花比 也 無

世界盃拉花大賽初體驗

條

件的

讓

我不

斷

練

習

力讓 説 那種能力 是在家 順 利 不管如 就 我常常 睡 讓 覺 何 自己停下來 八年第一 睡 我不想表現 ! 不好 都要嘗試讓自己站上一次大舞台 負面情緒不能 次參 看看影片放鬆或是放空都好 次又一次的 加 ,很抗拒被人看的感 了世界盃拉 直存在 源網習 花大賽 , 拍拍自己 , 再 晚 覺 台灣 再 , , 累還 選 , 有種被逼迫的 被很多雙 既然決定參賽就努力下去完成它 拔 煩 是要練 賽 躁了當然也會內心 , 能 開 0 睛 感覺 技術沒 始 ?著看覺得不自在 是真 ,硬著頭皮我報名了。 人有別· 的 苯 太願 埋 人好只能比別 忽 意 為何 0 在 大 半 開 為 -夜兩 放報 人努力 會 比 恐 賽前 名 懼 時 自己 一點的 猧 無形 中 有沒 程 믬 我不 中不 的 對 我 鄖

我的世 進入決賽 L 界 消 失 次正式 中哥 (,也不知道自己過程中 站上大型比 依舊給我鼓勵 春 舞 台 對我說:能站在這個舞台就是不容易了 大 做了什麼 為緊張 忘記喊 就連 時 比賽結束主 間 暫 停 持人的 [想起來當 訪問 不一定要贏別人 然的 也是過 i 我真 前 會兒 空了 入 才 回 要 所 贏 神 有 自 的 雖 聲 然沒 音 從

雖

|然覺得自己沒有做得很好

也

因

為站上去了

開始讓大家看到我

在同

年我拿到

PCA

咖啡拉花競

李宥汝

咖啡資歷-12年

PCA全亞太台灣專業拉花競技賽 冠軍 GOLA拉花之神盃競技賽區域賽 第二名 CSCA全國手沖咖啡沖煮盃 全國第三名 WCE世界盃拉花大賽台灣選拔賽 全國第四名 CSCA中華精品咖啡交流協會 代職秘書長/財務理事 WANT CAF 玩咖教學中心 專業講師/店長 GOLA全國拉花之神盃競技賽 主辦人/評審 CSCA全國手沖咖啡沖煮盃 協辦人 各項咖啡賽事活動企劃 負責人

店家:Want Caf 玩咖/咖啡教學中心

電話:03-4536444

地址:桃園市中壢區環北路167號1F

再次挑戰

了出來

但

我坦然面對結果

比

賽過程是享受也是交朋.

友

好 比

那

|○|九年再度參加世界盃拉花大賽台灣選拔 ,這次沒有猶豫太久,不知道自己還能再 比幾次 過程

多場依舊克服不了那個心情 技場台灣區 賽的過程中 的 冠 ·我從不求快 去到上 海 看看 不自覺的手抖 只想穩穩地 不一 樣的 世 做 界 曾經發泡沒發好 杯 真 咖 的 啡 強者好多, 0 動作 快會因 連圖 我的磨練似乎還 形都沒有 [為我的緊張讓我更不穩 曾經做圖沒控制 夠 定

的是 老闆 賽 賽進入複賽到決賽,在決賽的賽事裡 都認為我不會去思考下一 大 間 很絞盡腦汁也很燒錢 為 練 , 默默 但我會努力盡全力,靠著大家給我的支持 這 習 自己給自己的 禄 的 我想 在旁觀 我要給自己再一次機會 以後有 , 看 大 ,甚至要佔用自己很多非上班的 , 利 1 為自信心不夠 輪,在宣布入圍名單 用下班-孩了, 或許 加緊練習 設定 因為自己 就沒這 在 修正 每 的 場 目 機 不 賽 與鼓 I標是 會了 1 路 事 壓 心 從 階 力 勵 進 打 初 真 決 也 時

較重 我不是天才, 大 [為奪 我不是喜歡出 要 冠喜. 0 做任何事不是為何討好誰,不是為了得到什麼, 極 對我來説沒有很完美的事物,有起就有落 而泣 頭 ,有人因為不如預期 的人,也不會因為曾經拿了冠軍而自滿自傲,我只是想開心做自己想做的事 難過落淚 ,比賽很累 ,失敗又如何, 有付出才有收穫, ,辦比賽也很辛苦,這都成了我的 負面評價又如何 也不強求要有多大的 自己開 經 歷與 0 比 心快 饋 賽有人 經 樂 比

我很開心,因為結果出乎意料,也開心自己做到了,雖然不是冠軍,但我努力了,也完成了

翻以及超時

以為不會有好名次

卻

意外的

拿

Ť

第

几

!

講 師 我不想保留 ,只想把我會的教給大家 就像我的老闆周正中那樣無私的分享

現

在

遇

到

比

賽我依舊會緊張

旧

在平常遇到客人時我樂於分享

也

因

為店內的教學安排

讓我成

為

名

周正中

愛上咖啡館:十家咖啡店的經營故事

視的一 練、經營管理、 要經營一 個問 題 間成功的咖啡館,除了要對咖啡有強烈的熱情之外, 廣告行銷、 成本控制等不同專業領域的知識 ,付出超出預期的時 還需要同時擁有技術、美學藝術 間和用心),這都 是 味覺訓 必 ② 須 正

受,也是 咖 啡 是有生命的,它在等能夠品出它並且能懂得它的人。在浪漫的秋日午後來一杯咖啡, 種愉悦心情的方式 0 每一 杯咖啡的味道都是獨一 無二的 ,它的甜度、 酸度、 醇厚度或是乾淨度 這是一

種享

都不一樣。 會喝 咖啡的人才懂人生

咖啡店的老闆自己自述、分享的 接下來介紹的十家咖啡館 ,每一家的經營模式都不同 些咖啡經營故事 頗值得新進者參考 1,每一位咖啡館創辦人的思維也不同,主要是由各 借鏡

1 老爸咖啡 LE BAR COFFEE

大利的咖啡機與咖啡豆帶入台灣,致力於推廣義式咖啡 老爸咖啡成立於西元一九八八年,至今已有三十年的歷史,在早期台灣還不流行義式咖啡時,就已經將義

木 咖啡豆到台灣 在看樣品時 司獨立出來成立了老爸咖啡。 難 創辦人一開始是在迪化街做進口布料的公司,因為經常飛往義大利米蘭看女裝布料,而接觸到義大利咖 雖然經營一開始困難,但藉由對義式咖啡的熱愛及參加展覽,慢慢地做也讓公司步過三十個年頭 通常都會伴隨一杯義式濃縮咖啡,久而久之便被吸引。回台灣後仍念念不忘,不斷托當地友人寄 , 時 間 一 長,乾脆直接介紹出口商。而從那之後便開始進口咖啡機及咖啡豆來台灣賣,並從原公 那時候台灣流行的是單品咖啡,對於義式濃縮並不了解,在推行上有一定程度的 啡

愛及品質的堅持。不僅僅是推廣咖啡,更是希望與消費者共同打造專屬於自己的咖啡世界 從 開始的咖啡豆、咖啡機,到後來的壺具、比利時餅乾,多元化的發展,唯一不變的是對義式咖啡的喜

品牌精神與經營理念

也要給台灣的消費者品質穩定的 然有想過老爸咖啡也能自己烘豆,但因為烘豆是一門專業的技術,寧可在義大利找到好的烘豆商 創辦人李文倉曾説:「好的東西要讓別人知道、跟別人分享,不只有好朋友,要跟有興趣的人分享。」 咖啡 ,降低了利潤 雖

是在義大利已經有多年經驗的烘豆商所供應。因為喜歡咖啡,所以先為消費者做了第一層把關。而多元化的咖 篩選有質量的咖啡豆。烘豆需要技術,在經驗不足的情況下,咖啡豆品質不穩定,而老爸咖啡所進口的咖啡豆, 老爸咖啡 的 成立就是為了推廣義式咖啡 ,希望能讓台灣消費者認識並接受進口烘焙豆, 而我們負責為大眾

老爸咖啡有限公司 LE BAR COFFEE

電話:02 2550 1831

地址:103 台北市大同區塔城街64號3樓 網站:https://www.facebook.com/lebar.com.tw/

老爸咖啡文章已獲授權

很多人問,離開科技業轉職做咖啡;到底是哪來的勇氣?

觸咖啡以後;讓人一直感受到它的美好。讓我想學習;去改變、去突破、去投資自己,而不是只有在原地等待。 於對未來的不確定,並非因執行。為了實踐夢想,必須放棄高薪的工作,取捨之間其實非常的掙扎!然而, 如果换個立場來表達,科技業壓力之大;工作事項之多,留在科技業;難道不需要勇氣?其實害怕;來自

有職位工作外,還兼職咖啡廳工作;就是想證明自己不是三分鐘熱度!想知道自己在追求什麼?同時也想知 不斷不斷的學習中,發現了;咖啡不同的領域,與咖啡的學無止境。我花了將盡兩年多的時間 ,除了在原

道,接下來的路應該怎麼走?

不斷告訴自己,這,才是我想要的生活!學習咖啡這條路上很慶幸的;遇到很多願意分享的咖啡人,也感受到 大家都很有熱情的在自己的工作崗位上,讓我很明確的感受到與科技產業的不同。 每當下班開啟咖啡機,每當隔天要去咖啡廳打工,聞到咖啡香,擁有一杯咖啡的時間,心情總是放鬆、興奮!

單,單純只想做有把握且被認同的事,也因此更能凸顯專業更加專業。 內設計以黑白色系為主,餐點品項除了咖啡、甜點以外,沒有非專業領域的商品會出現在自家店裡。原因很簡 對於咖啡,從沒有幻想會有多浪漫,只是想走自己想走的路。初次創業;風格走得越簡單越不易失焦。店

牌咖啡豆配方有深焙、淺焙供消費者選擇,主要以風味走向做區隔,命名方式則由店名 JW 兩個字延伸。 杯有温度的咖啡。少了大店面的高昂租金,就可以把省下來的經費完全投入在產品的高品質上。店內自有品 內用空間有限、座位數不多,店裡的營運走向還是以外帶為主,也提供了外帶窗口讓大家能夠輕易的取得

J.W. x Mr. PICA

地址:台中市南屯區大墩五街

328-1號

電話:0968838228

自己能夠 熱愛的事 直一直做下去。 依然持續堅持著 特別理想化 其實有很大的差距 只是想做 每 個 人都 有開 但做了才能真正感受 跟 咖 真的去做」 啡 用想的 廳 的 夢 這 想 中

到越是單純越是

不

簡單

夢

想

該如何抉擇

路走來最艱難的課題

如今創業 ·這才是 現實

依舊堅持著初衷,依然做

期

、自轉生活。丸角咖啡

啡館大大小小 市這五、六百平方公尺的區塊就有七、八十家 給所有自己想要獨處 雨的地方,咖 在咖啡館裡 館 白轉 對基隆人來說是多麼平常又必要的事情 是一 ,你可以獨處 啡 種態度。在「基隆 光是從海洋廣場到高速公路口 館無疑就是一 卻又需要有些 ,卻不會感到寂寞。 個在雨季沙漠裡的綠洲 這個 一人陪他 個禮拜七天,卻下六天 起這樣做的地 而在基隆市裡 ,可以想見 火車 站到廟 提供 去咖 方 個 夜 咖

份的單 也可以感受到居民生活的日常。這裡也是老闆柳建名 James 從九 史及文化創新的傳承的重要,現在你也可以偶然在轉角處遇到很 立在委託行口 多驚喜且有趣的獨立店家。而 的型態也做出了些許變化,也有越來越多人關心到商圈 行的商家逐漸沒落。而面對時代的轉變,委託行裡的店家所經營 人來買舶來品的地方,非常熱鬧 角位於孝二路上的委託 車咖啡 到實踐創業夢想的 在這裡你可以看見委託行悠久歷史的文化之外 行商圏裡,四、 基地 丸角自轉生活咖啡」就默默的屹 但隨著時代背景的改變,委託 五十年以前曾是許多 的人文歷

手作,是丸角對於任何事情的堅持,從店裡的陳設來看,不論

是由玻璃瓶切割出來的吊燈還是從裁縫機改造而成的桌椅,或著是 筆 畫親自所畫出來的壁畫 ,都是-由 丸角

踏板, 的夥伴來説,除了是工作同時也是一 的大家一同完成 店名中的「自轉生活」,就像是一種生活態度,也像是騎在腳下的自行車,或是店內桌子底下的裁縫機腳 就好比人生並不依靠別人,而是選擇依照著自己的步調 種 連結 連接我們在基隆的在地生活和我們想説的話 ,緩慢卻又踏實的踏出每一 步。 咖 承載我們的熱 啡對於在丸角

基隆地域限定的甜不辣香腸三明治,讓客人可以用它重新認識基隆這個地方 的兩全天婦羅 有趣的是 ,我們除了提供精品咖啡之外,也結合了許多基隆在地食材,如就近選用在基隆的廚房仁愛市場 搭配用金山黑豬肉製成的香腸, 一同包進三明治裡 ,再淋上基隆獨 有的 進 甜辣醬

情和有時不切實際的夢想

型的咖 烘焙 會 有 在咖 此 單品豆、 啡實驗室和小酒館 :啡的部分,我們主要提供手沖及義式咖啡,而在丸角可以喝到的咖啡品項也非常驚人, |專業義式咖啡課程 配方豆到創意特調咖啡,將近二十幾種選擇。另外,丸角後院在丸角咖啡的正後面 , 在這裡也曾舉辦過街頭手沖賽與精釀啤酒分享會。目前在丸角後院 由丸角首席咖啡師李紹暐 阿曼) 親自指導 ,讓住在基隆的朋友可以就近學習 ,每個月不定期 從淺烘焙到深 「, 是 一 個小

角的位置:基隆市孝 |路28號

話…02-2427-3028

營業時間:周一公休/周二~週五 12:00~22:00/週六~周日 11:00~22:00

4、Atti 咖啡研究工坊

我更想要的是:讓喝咖啡的人,能夠因為我的咖啡而得到、找到些什麼 很多人的夢想是開一間咖啡館,但我不是。若真要説,也只是一個愛好烘焙的瘋子,因緣巧合之下開了店

技之長,是要做什麼,又能做什麼呢?那時的我想:不然就找一個能讓我投入的技能來鑽研吧,即便不能大富 像是老夫老妻一樣,久了就習慣了……。而這一切只是從一個畢業時的決心開始的。試想:中文系畢業, 大貴,但至少不會是失敗者的人生。下定決心後,從此生活裡便只有咖啡了 接觸烘焙十餘年,開店五年。很多人以為這樣堅持下去的我,一定對咖啡無比癡迷。但,該怎麼説呢? 無一 就

沖壺 T 焙機的旅程 始想要往更完整烘焙機型邁進,才能有更穩定的烘焙。可一開始其實還是想用買的,畢竟錢能解決就是小事 對營業型烘焙機的烘焙方式與想法,去摸索一套自己的烤箱烘焙手法。但當烤箱烘到一定的瓶頸之後,就也開 我的咖啡烘焙是從烤箱開始的。八百瓦的烤箱、小火鍋的鍋夾以及手網,在看了網路文章之後,就依自己 而那時找到的是苗栗的豆魚哥,因為在網路上看到他有製造販售咖啡烘焙機,所以帶著那時自己製作的手 興緻匆匆的就上去找他了。也就是在那時得到了豆魚哥的鼓勵,讓我們 (我與哥哥) 開啟了自己製造烘

自製烘豆機

的模式大小……等等。一直到現在能接上電腦跑曲線,我們都投注了相當多的心力,一一去學習與實踐 製造出自己的烘焙機,並且不斷的修正、改良。光是火排就實驗了四、五種不同的火源加熱方式,烘焙桶身 從原本家裡只是製造不鏽鋼門窗的小工廠,到自己用電腦畫設計圖 、找雷射切割廠,一片一片的焊接 再

並從中發掘自己的個性與喜好才開始有了自己烘焙風格初步的雛形

依據對烘焙機的了解與想法,去安排與調校,找到風與火的平衡點。而我自己也不斷尋找各種烘焙的可能性

態……等等,並且搭配不同手沖壺的水流和澆注的影響。我時常開玩笑的跟一起玩烘焙的朋友説:你們就是豆 了「Atti 咖啡研究工坊」第一個店面的營運。除了咖啡豆,店裡的另一項賣點是手沖咖啡。可以説是玩物喪志 般,我收藏了超過一百三十種不同構造的濾杯,並且認真的分析每一個濾杯的構造、 至於會開店,其實是受了二十年好友的幫助。才讓我在對店務經營都完全不熟悉的狀態下, 溝 槽 流速 在鼎 Щ 街開 壓力狀

始

時候,除了調整烘焙之外,我可以有更多的方式,去協助店家找到更適合他們的出杯呈現方式 現在 Atti 咖啡研究工坊舉辦的各種講座與分享會,都是開放民眾報名開講或聽講的 0 所以咖啡館除了咖啡

啡烘得好喝?是一門技術;要怎麼樣把咖啡豆沖得更顯特色?這也是一門藝術。但也因為這樣

在輔導店家的

子烘得太好,手沖技術才會練不起來。像我這樣常實驗,烘壞一堆豆子,才會有練手沖的動力。要怎麼樣把咖

以外,還能帶給人們什麼?其實我不知道,但這個答案可以讓大家從中去思考、尋找

5、Thanaka Coffee (班那卡咖啡館)

妝粉。因此,它成為緬甸文化的特色、更是引人注目的一個美麗符號。 Thanaka (咖啡莊園工作的男女、學生、教師、婦女,每天會在臉上塗抹 Thanaka,防曬兼 Thanaka 可塗抹在臉上,是緬甸女性妝容禮儀的象徵,是文化的代表,在緬甸當 品。Thanaka 本身具有美容和防曬效果而受青睞,是宮廷御用的上百年護膚文化 文化,分享對咖啡、美食文化的卓越熱情 Thanaka(玬那卡)是黃香楝木樹皮,以特製的石磨磨漿萃取的天然防曬護膚 咖啡,致力於推廣緬甸(Myanmar)頂級單品咖啡豆、並結合滇緬台的飲食 玬 作 地

苦的黑咖啡,老爸怎麼那麼喜歡,這都是兒時最深刻的印象 父親告訴她咖啡樹喜歡樹蔭。當咖啡果子像櫻桃般成熟時,父親採收、曝曬在陽光 甸老家後院 用陶鍋煎焙到沖煮出一杯咖啡的過程,杯中的咖啡飄出濃濃的香味,不解那苦 切從老家後院的那顆咖啡樹開始。創辦人自小就與咖啡結下了不解之源緣。 ,小時候有幾顆木瓜樹下長者幾棵及腰的咖啡樹、旁邊有 顆酪梨樹 緬

是個咖啡迷,幾年後一次回老家的晨跑中,與學弟談天聊到南邦 Shan state 產出的 出五百多杯 Flat Whate 的磨練,進一步奠定了咖啡技術。比較親近的友人都知道我 咖啡夢,小時候的不解這時有了答案。畢業後再次前往澳洲遊學打工時,週末一日 精品咖啡,被 SCAA 認可,這消息讓我想尋找那所謂高品質咖啡的所在,同時喚起 來到台灣念大學時的第一份打工是在知名連鎖店,學會了正統的咖啡 製作 藏了

了醞 啡 釀多年的 遂成為我的使命。我們只用好咖啡、 咖啡夢 應付諸於行動 0 原來,好咖啡就在家鄉、原來爸爸早已在我身上注入咖啡影 好餐點 分享我們用心堆砌出來的好味道

推廣緬甸

從遺世獨立到耀眼世界的緬甸咖啡

曾經是東南亞最富裕的國家。二〇一五年起,在美國精品咖啡和 Win Rock 國際組織等的 軍政府製國 的區域。 會在努力讓世界看到這黑金寶地。曾在那片土地生長的我,希望透過台灣消費者的支持 入緬甸尋寶。 .時借由台灣成熟的咖啡技術回饋產區。讓健康喝咖啡的文化,不再是件奢侈的 世界咖啡帶 很多消費者其實還不認識緬甸產區,甚至常與越南混淆。緬甸是東協聯盟國之一,二〇一二年前為鎖國的 適宜溫度為十五 - 二十四度,超過三十度會使葉片熱傷 ,二〇一二年改革開放。 緬甸是天然礦產豐富的國家,如翡翠、紅寶石(鴿血紅)、農、漁、林業等, (Coffee Belt) 以赤道為中心 被美國制裁多年的緬甸 、在南北緯約二十五度之間的熱帶 在歐巴馬任期內走訪後被解除制裁 ,故熱帶地區多選擇於高海拔區域栽種 事 副熱帶 ,將此產區 內 輔導下 , 最 在 適合栽 九五〇年代 緬甸 引來各國 推廣出 種 咖 並 咖啡 去 啡 避

始森林 全國杯測大會中表現優異 質在 Win Rock Internationall 與美國精品咖啡協會 南邦 Yar Ngan 產生霜 低度開發無污染的天然環境 害的地點 (瓦湳) ,平均雨量在 1500—2500 公尺為佳。緬甸中部 Pyin Oo Lwin (美苗)、Mogok (莫谷 都是目前盛產高品質咖啡的地帶。緬甸水土潔淨,良好先天條件,多層樹欉覆 ,是東西國家中咖啡品質最好的國家 ,造就了咖啡樹生長的絕佳環境 (SCAA) 和咖啡品質協會 CQI 等兩百多名專家同時品鑑的 ,野生更勝有機!二〇一五年 緬 蓋的 咖 啡品 原

遇見咖啡

中壢店: 民權路364號1樓

(03) 4916193

桃園店:復興路248號1樓

執 現

著 實

於過往

還

是渴望 以變了我

找

屬於彼此之間的

憶

及共同

點

愛

咖

啡

待他

回家

內 在

心 不 朋

總以

樣的付出陪伴是

值 沒 無

得的

奈何付

出改變不了

,

現

實 的

卻改 夜晚 我獨自

黯

然回 為這

到熟悉的

家

鄉

,

揪

心

之痛

無法

淡然

0 只因 裡

沒有親-

人

,

沒有

只

有

啡

陪

我渡過

數

公個等待

班 在

的

1

的愛情故事

我 疑

幾乎抛下一

,

漂洋過海

,

陪伴在他身邊

陌生 段

城

市 銘

段在

他

1

中

滿

是

問

的

感

情

我們

在分開

十八

年 聲

後 無 的

又開

始了

刻骨

歲

我們交往了三

年

後來因

為

私 年

人因

素

我

無

息 時

的

離 ,

開 記

T

結束了

這

故

事

的

開

始

是

場

經

歷二十

的

感情

0

認識

他

侯

得我才二十二

每

個下

午

同 友

的 ,

咖

啡

館 咖 切

享受孤

獨

在 這

人情

溫

度

的 他

空 下

間

度過 日子

(03) 3365885 每週三公休。

念 見 \Box 的 豆及餐 最 溫 好 為 原 店名 度 1/ 0 本就愛 年多來 且 包 從 店裡 不 於是堅 使 之前因愛好咖啡 大 咖 的 , 用 個 啡 客人與客人之間也能 持要讓 餐 佈 性 的 包 置 使 我 到 然 , 堅 客人來到我們 咖 大 持 啡 做 緣際會下, 現 \Box 任 點 的 涉足好多咖啡 何 現 選擇及烘焙 事 做 都 融 的 店 認真 決定經營咖 裡 餐 入這樣的 點 求 能 外 館 精 餐點 喝 進 気圍 還 到 常覺得少了人與 啡 自 的 有 任 I家烘培 館 溫 製 何 0 結下了好多善緣 作 暖 內 和 事 都 1 的 臤 盡 依然執 的 莊 持 不使 力 園 主 人之間 把它 客 精 著以 用 4 品 做 動 該 商 0 咖 在 理 啡 有 到 遇 199

館成立 好友,客人陪伴鼓勵下,讓我身心靈有了成長與滿滿動力,並朝夢想目標前進 説好喜歡這裡的溫馨氣氛 特別節日還能 店裡每 曾經有外國遊客連續好幾天來店消費,靠著簡單英文會話與手勢相處甚歡,最後一天離開時與我擁抱 這些善果小小滿足了自己努力付出是值得 種 咖啡都 起聚會慶祝同 。也有國內外遊客喝過咖啡後

,

漸漸的讓我在不斷的學習精

進忙碌中

與身邊每個至

,

而有了目前第二家咖

啡 親 還外帶咖啡豆

回家,日後還會來電再訂

購

咖

啡

內注 的 金比例的曼巴。不斷上課學習精進所有咖啡相關技術 專業、 重環境衛 用心 生,用具清潔,空間佈置也會隨時更新創新風格。只為了讓每一個遇見,都能體會到我 溫暖。因為每個愛咖啡的你們, 能體現我對咖啡的用心及堅持,及努力精進的成果。強力推薦獨家配方的拿鐵 成為我每天生活動力,開了咖啡館更讓我擴大了朋友圈 ,堅持手工拉花,觀摩各家精華與展示或演講 及黃 , 店 們

的環 霾 大家感動記憶在心頭 溫暖了每個人的心, 0 希望用 境 播 1 放 的 的咖啡與 音樂 也讓我漸漸走出 餐點 主 客的 , 5 巧 思佈 動 , 讓 置 陰

家暖心感動不虚此行 歡迎大家蒞臨我的小天地,一 定讓大

7、啡 Style Café & 咖啡教學

消費呢?有些人覺得是服務至上,有些人覺得裝潢得漂亮又好拍照就好,有些人覺得是便利且價格合理,有太 我常常在想 ,什麼樣的咖啡館能讓人印象特別深刻、回味無窮呢?什麼樣的原因會讓你 ,願意再上門光顧

多太多的假設,你的選擇是什麼?

始接 時候 觸咖啡, ,親戚時常到越南遊玩 幾乎每天都喝上一杯又甜又香的即溶咖啡,從那一 ,回國便會帶上越南的三合一即溶咖啡給我們家當伴手禮,因此從那時候我 刻開啟了我對咖啡的興趣及喜愛

鐵後 觸咖啡 都 來拿鐵不單單只是牛奶與咖啡的結合,也可以透過拉花技巧為它加分,帶給客人不同的視覺饗宴。接觸拉花拿 入杯中時 非常的重要,就像前輩們所説的;濃縮是關鍵 $\overline{\mathcal{H}}$ 專時期開啟了半工班讀的生活,我抱著對咖啡充滿熱忱和憧憬,到了連鎖咖啡店打工,對於從未真正接 我每天上班總殷殷盼望著客人點上一杯熱拿鐵。從濃縮的萃取、牛奶的打發、融合的技巧,每一個環節 的 想成為一位專業的咖啡師。後來,某一次在製作熱拿鐵時,無意間打發了細緻柔軟的奶泡 出現了像愛心的圖形 我,從基礎吧檯管理到接觸咖啡機,每一步的學習都讓我感到新鮮並且樂在其中,那一刻 ,頓時,勾起了我心中對拉花的探索之心,於是開啟了我的拉花之路 、奶泡是重點 ,體會到原 ,我也訂 ,並且在倒 F

加 就會將它拍攝記錄下來,反覆檢視手法上的瑕疵 高時的我還是學生,沒有太多的金錢購買牛奶和咖啡豆大量練習拉花,時常以「水」練習手法,經常練習 剛開 始學習拉花 一定是從最基礎的圖形開始學起,愛心、葉子、鬱金香、天鵝等,每做完 ,直到有一天在網路上看到有拉花賽事 ,我迫不及待的報名參 一杯咖啡拉花我

到手都沒有知覺才肯善罷甘休停下來休息

習抗壓性並找出自己的缺失;透過比賽也能和同好們切磋交流,一舉數得 敗累積更多經驗值 賽現場和同好者較勁 追求夢想的 所以每當成績不如預期時心裡難免都會失落、沮喪,像是從天堂掉到地獄般的難受, 道路難免有此 ,不服輸也不輕易妥協的我,將所有的壓力以及挫敗轉為 才會明白自己還有很多地方需要加強 崎 嶇 當年我連續報名好幾場拉花 PK 賽,每當以為自己已經完全準備好 。每次比 \賽的籌備都需要很大量的時間 向前的動 ガ 0 但卻 參加: 比賽 能從 能夠從中練 次次的失 金錢 時 到比 精

在宜 當 間 在宜蘭開了一間屬於自己風格的咖啡館,不過我深知咖啡 蒔 咖啡館 連 的 鎖 蘭地區做出 我 咖 非常 投履歷 啡 館待 挫折 到五專畢業 間和別人不一樣的咖啡館 並且向面試的主管説明我的強項 但也不停的思考各種發展的可能性 ,畢業後在服兵役的期間 ,於是我善用了我的強項 ,但面試往往不如意 ,於是當完兵後,我依然堅定著往咖啡之路邁進 我不斷的反思退伍後的我能做些 廳的市場已經相當飽和 ,不是理念不相同就是待遇不如預期 -拉花拿 鐵開課教學和咖啡廳做結合 開店前,我不停的在想如 什麼 當 時 我 找了幾 。選擇 何

創業初始

時店面 年 輕人創業最大的現實面還是來自於資金,剛退伍的我,利用在學生時期強迫自己每個月存下來的錢創 裝潢非常 簡 陋 但我秉持著只用心經營 , 開 創屬 於自己的道路 , 有一 天一定會被看見

地厚就決定創業的 創 我的店主要以咖啡 業初期只賣熱拿鐵 衝勁 拉花教學為主軸 和授課 ,只能用好傻好天真來形容 秉持 推廣拿 有三種教學模式 ,鐵藝術的 初衷 , 分為初階 , 譲 大家更認識拉 進 階 花拿鐵 體 驗課 程 大 0 為對 想 我來說 起 兩年前 不 知天 鐵

術不僅是視覺上的享受 ,也是 種風味 的詮釋 將 咖 啡 濃縮的 精 華 與 (細緻柔軟的奶泡結合在 起, 摩

抵

啡 Style Cafe 咖啡教學

地址: 宜蘭市建業里公園路461號 官蘭運動公園

電話: 03-9252668, 0980342995

杯完美比 常在等待許久的客人終於上門之後 過 人轉, 例 現 的 實 面 拿 開始改變經營模式 鐵 大 素 咖 啡 我停止了只賣熱拿鐵 口 時 也 可以感受金黃色般 開始研發多樣化特調飲品販售, 卻又眼 的 一一一 想法 的 油脂的醇厚度 大 看他空手離去,所以我領悟了一 為 太多客人反應想喝美式 , 業績也慢慢的往上升 以及牛奶的滑 順 手沖 句 感 話 0 焦 持續了 糖瑪 Ш 不 轉 奇朵等…… 個 月以 路 後 路 0

像是比賽不如預期 他們分享咖 做 著自己 自己定位 理 啡 想 相關知識 把每 和 圃 拉花遇到瓶頸 趣 位客人當成自己的朋友對 的 、問題 行業是件幸福的事 ,絕不藏私 或原本承租的店面大幅挑漲房租必須搬遷……等 0 我也將每 我很享受咖啡所帶給我的 待 和 位客人作為最後一位客人服務 他 們閒 話 記家常 讓 切機 他們感受到店內的 會 過程多少會遇上不 ,珍惜每個客緣和學生 但每個危機都將帶來 溫 度 也 順 很 遂 樂 不 意

自己 在 看 大 的 捷 付 熱愛的 告 見 為 徑 樣 堅 出 的 訴 希 更 你 望 持 唯 加 轉 將來都會化成最甜美的果 事 如 有 成 機 所以不妥協 不斷 長卓 何 沒有永遠 勇敢 更 唯 靠 努力及精 越 有脱 追夢吧 近 0 成 成 的 離 功 舒 贏 大 功 的 為 進 適 家 堅 執 自 道 卷 失敗 路 持 著 オ 有 自 能 所 沒 是 以 你 有 使

8 挺 你 咖 啡 Fighting Coffee

業

自已做一 記得第 起初會想 杯咖啡 次, 進 入咖 當自已能夠拉出 啡 做就做了十年,每天練習拉花 產 純 粹覺 得拉花好 帥噢! 希望自己 也 能 樣 厲 害 於是 進入了 咖 啡 店上 班 每 天

為

〈實做咖啡就是可以很簡單很直接的讓 可愛的圖 人們感到幸福 案 端給客人的時候, 因此 我也 能在其中獲得成就感 當客人能夠説出 : 哇 好可愛喔 我就 明 白

追

求

更

總是在努力生活的日常中 但又好喝的咖 好的咖啡 這 之後又學習手沖咖啡 都是關於加 是 風味 間以外帶吧型式為主的文青小店 啡 油 於是便創立了挺你咖啡 成為人們生活中不可或缺的日常飲品 正面力量 跟烘豆 挺 你 的圖案, ,發現咖 度過每個需要咖啡 希望能跟喝 (Fighting coffee) 啡 這個產業, 店裡提供自家烘焙的 因的時 咖 啡 真的是博大精深 的 候 你 另外,本店外帶杯上的 或是 產生 莊園 種我挺你的共鳴 段需要靈感的時 咖 可以 啡以及韓 直 貼紙 式鐵 不斷 光 鑽 就好 板 朝向夢 共有十三款不 吐 研 比 口 咖啡 希 想前進 直不斷 這 望 能以 種

的

你 品 的 平

口 飲

> 몲 價

背後都有挺你的我

挺你咖啡 Fighting Coffee 電話:02-2250-2011

地址:新北市板橋區介壽街

11號

|〇一八年擔任社區大學咖啡講師,並獲消費者健康安全協會金牌獎,二〇一九年榮獲經濟部東港小鎮美饌 從小就喜歡喝咖啡。小時候記得冬天非常的冷,喜歡罐裝咖啡,可以給我溫暖的感覺。長大一點有經濟能 東港美滿咖啡館於二〇一七年一月開始籌備,同年八月二號正式開幕。二〇一七年參加了五校聯賽季軍

力就開始買三合一咖啡,也不知道這種東西對身體不好

到十七、八歲,經常有朋友要約五星級飯店喝咖啡,這才有機會接觸到精品咖啡巴西、曼特寧,

|酸酸

聞起來淡淡的花香喝起來有水果的甜,真的是太好喝 的,苦苦的,一下子喉嚨就會甘,馬上就愛上了這種滋味了。一直到去社區大學上課,第一次接觸到藝伎咖啡

客人點手沖咖啡 咖啡的品嘗方式 咖 ,然後再給骨瓷杯 啡,愛爾蘭 好東西要跟好朋友分享,目前我們的店裡大約有二十幾種的藝妓咖啡,在教學課程上,有手沖咖啡 .咖啡,皇家比利時壺,土耳其咖啡,摩卡壺,皇家咖啡,2D 拉花 3D 拉花 ,我會給三個杯子一杯白開水。先喝水讓客人轉換味覺,再給一個小的雙層杯,因為怕燙到客 ,濾掛咖啡的製作方式等等,課程內容琳瑯滿目,就是要讓大家一起來玩咖啡,喝好喝的 咖啡豆挑選烘豆 ,虹吸

就有蟲蛀,所以我們店內的所有咖啡要烘焙之前都要先挑一遍,烘完之後再挑一遍 咖啡好喝固然很重要,但是健康的咖啡就更好了。咖啡在運送過程可能會產生一 ,以確保品質 些黴菌,或是咖啡豆本身

種良心 則霖的各個批次冠軍咖啡,非洲冠軍,巴拿馬翡翠莊園藝妓之王,哥倫比亞考卡莊園雙重厭氧處理史上最高標 我覺得咖啡最重要的還是要健康,安全,再來才是喝起來的口感,最後才是它美觀藝術的部分。 我們做任何事都要對得起自己的良心。因為我喜歡喝冠軍咖啡 ,所以買了很多的冠軍 咖 咖啡 像吳 是

金,藍山咖啡,夏威夷 kona。希望同好有機會路過,能進來品嘗。

美滿咖啡生活館私房料理

營業電話:08-831-1111 營業時間:10:00-22:00 營業地址:屏東縣東港鎮光復路二段65-1號

想品嘗私房料理請事先跟店家預訂 公休日:無

著國外客人來用餐也絕對沒有問題。另外我們也有雙語字卡,從接待、點餐、結帳等,是一個友善的用餐環境 店內除了有美滿闆娘拿手的咖啡品項外,還有店家的私房料理菜單,菜單上貼心的設有雙語標示,就算帶

跨界視覺咖啡 館座落於萬華老城 個 三角窗店面 ,常有顧客上門問 ,你們是賣咖啡還是賣 眼鏡?

其 會 咖咖 啡 為 主, 眼鏡為輔 相輔相成獨特經營模式,我們是一 間專業自家烘焙咖啡 館 同 時 也 是 間 車

配

鏡眼

是又苦又澀,然而那晚的藝妓咖啡,完全顛覆了 Angie 對咖啡的認知與想像,輕柔的花香氣及多重的 最後轉化為甜味口齒留香,與又苦又澀的咖啡 高甜度與多層次的水果調性 位在內湖科學園區 為什麼會想將這兩項完全不相關的東西做結合,許多人會好奇詢問。本來不喝咖啡的店主 Angie 本業其 咖啡有著內心滿盈的熱情和求知慾,希望有間屬於自己的咖啡館 這一天咖啡館老闆也心血來潮親自手沖了一杯藝妓咖啡。藝妓咖啡算是很著名的品種, 上班的電腦 細膩的酸質聞明 工程師,不曉得是幸還是不幸,一如往常的一天,下班後被朋友邀約去咖啡 相比 ,當時的 Angie 對咖啡是完全門外漢,在過去的印象裡 ,那是從未體驗過的新世界。這 ,傳遞熱情與分享美好的空間 刻 , 這 以明亮的花果香 譲 層次感 咖啡就 八實是 開

九感學習

工程 豆師不論是在烘焙、沖煮 遞 這條學習的夢想旅途 屬於個人風格特質的 師,全心投入並無時無刻體驗咖啡 咖 最重要的是五感:視覺、 杯測 啡 都需要藉 、了解咖啡 由五感 ,尋找那份會感動人心的味道,希望能藉由咖啡豆的 聽覺 不斷的練習 ・嗅覺 、測試 味覺、 觸覺缺一不可,身為 自我突破。於是 Angie 個 毅然決然放 咖啡 師 烘

終於一 切準備就緒 然而現實與夢想有著遙遠的差距,家中長輩期待 Angie 能夠延續家族位於西門町 的眼鏡

凝視·咖啡 Gaze Cafe 電話: 02-2336-4949

地址:台北市萬華區廣州街32號1F 營業時間:10:00~20:30 (週日公休)

行 追求夢想 「青商眼 又不願讓家人三十餘年的心血付諸東流;為何不能開拓思路 |鏡||。這是間已開業三十餘年的老店,其門楣店內 咖啡 ,散發著淡淡的萬華歷史味 誕生了 魚與 、熊掌兼得? Angie 決定跳脱傳統 為保留其懷舊風

的 挑選 (既定市場的印象,注入第二代創新與結合,於是「凝視 其實這樣的結合並不違和 副好看的眼鏡 邊品嘗香醇咖啡 Angie認為眼鏡對現代人而言已不僅僅是矯正近視, 其實都是在品味生活

味

亦是生活;希望以雙重 豆和專業驗光配鏡

主理

人的姿態,

呈現專注

重視的態度

在凝視提供了自家烘焙的各國精品

咖啡是生活

是品味

眼鏡是

配

件

是品 悠閒

更是日常穿搭的配件

等服務。

咖啡從生豆嚴選

烘焙 注 重

研

磨

沖煮

每

道工序都親力親為

等你來品

咖

啡

精品咖啡不浪漫一在台灣經營咖啡館的真實漫談

作者/朱明德、周正中 導讀/蕭督圜 責任主編/何珮琪 封面攝影/吳彥鋒 封面設計/燕祝 內頁編排/林粼 部分攝影提供/Famous Wu 手繪插畫/朱明德 校對/朱明德、橙舍文化

負責人/何珮琪 出版/橙舍文化有限公司 總經銷/楨彥有限公司

地址: 231 新北市新店區新店區中興路二段 196 號 8 樓

電話: 02-8919-3369 印刷/中原造像股份有限公司 ISBN / 978-986-99376-1-0 初版一刷/2021年3月 定價/NTD 420元

國家圖書館出版品預行編目(CIP)

精品咖啡不浪漫:在台灣經營咖啡館的 真實漫談 / 朱明德, 周正中合著. -- 初版. -- 新北市:橙舍文化有限公司, 2021.03 面; 公分. -- (LIFE; 1) ISBN 978-986-99376-1-0(平裝) 1. 咖啡館 2. 商店管理 991.7 110003844